必修的
交換鏡頭
活用訣竅

名師
技法

100招

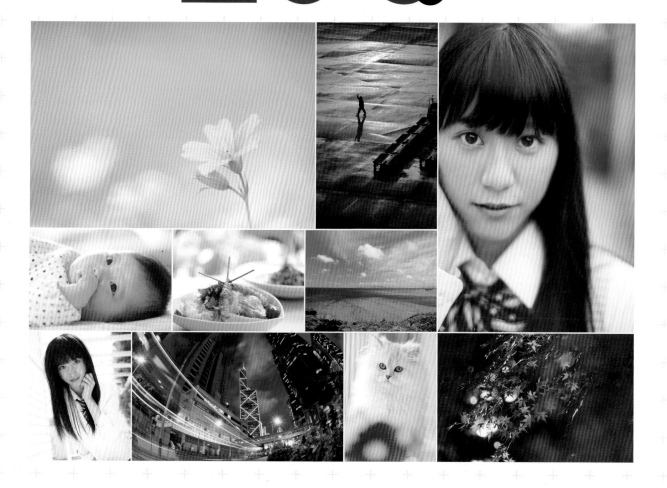

必修的交換鏡頭

活用訣竅 **100**

CONTENTS

目錄

● 拍攝花朵

攝影資訊的閱讀方式

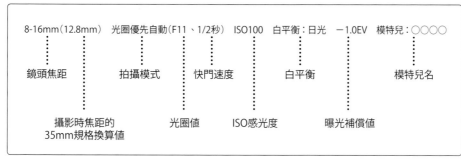

8-16mm（12.8mm）　光圈優先自動（F11、1/2秒）　ISO100　白平衡：日光　－1.0EV　模特兒：○○○○

鏡頭焦距　　　　　拍攝模式　　　快門速度　　　　白平衡　　　　　　模特兒名

攝影時焦距的　　　　光圈值　　ISO感光度　　　曝光補償值
35mm規格換算值

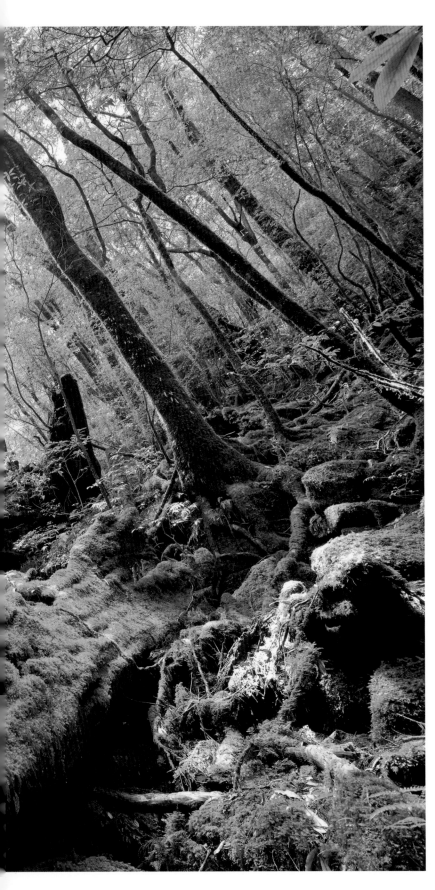

攝影名師作品精選

上田晃司

Photo Gallery──1

使用了廣角鏡頭，拍攝這片
長滿美麗苔蘚的古老森林。
透過低角度取景的方式，讓
生動的自然景緻躍然紙上。

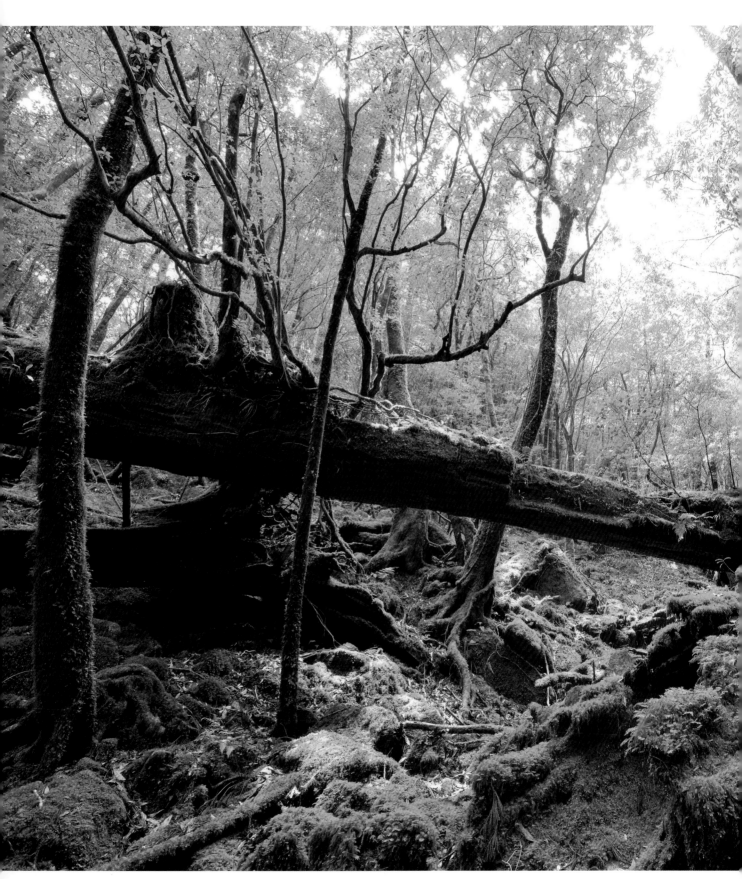

全片幅　16-35mm（16mm）　光圈優先自動（F9、2秒）　ISO100　白平衡：日光　＋0.3EV

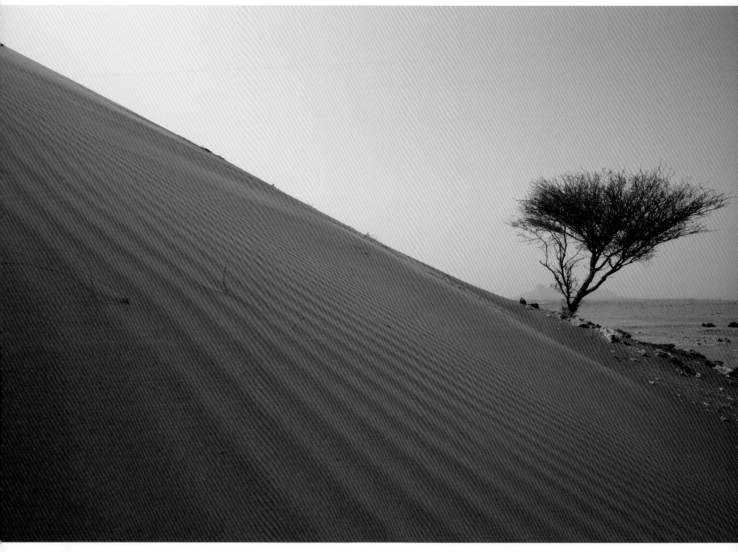

全片幅　16-35mm（16mm）　光圈優先自動（F7.1、1/160秒）　ISO100
白平衡：日光　＋0.7EV

透過廣角鏡頭，搭配低角度取景，拍攝在嚴苛沙漠中生存的樹木。故意讓大片的沙漠波紋入鏡，藉此強調樹木的韌性與求生意志。

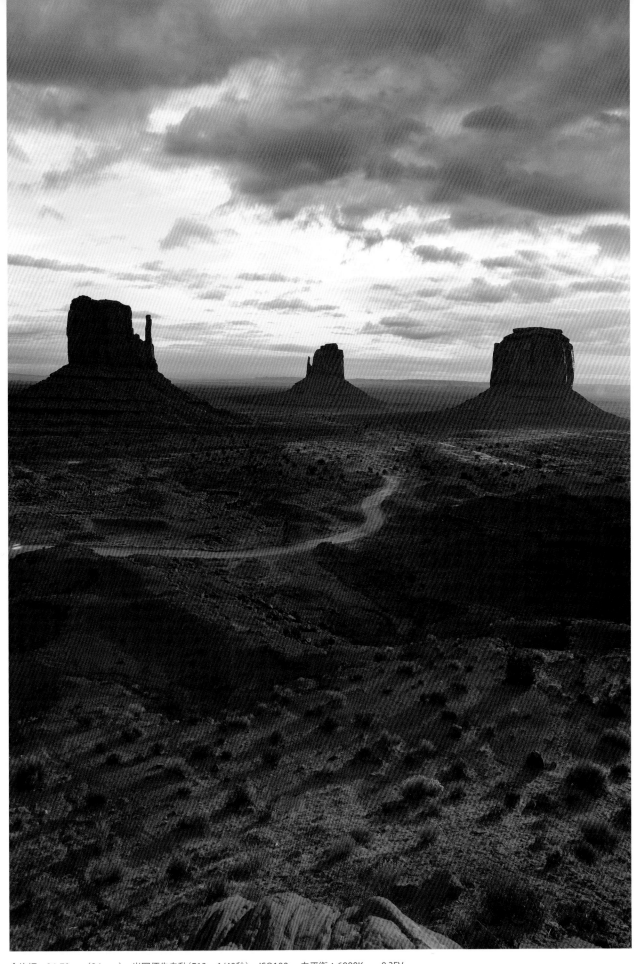

全片幅　24-70mm（24mm）　光圈優先自動(F13、1/40秒)　ISO100　白平衡：6000K　−0.3EV

清早，在美國亞利桑納州的記念碑谷進行拍攝。為了展現大地壯闊的視覺效果，選擇直幅構圖取景方式。透過24mm視角，讓大地、殘丘與天空共同編織出令人讚嘆的自然景緻畫面。

鹿野貴司

Photo Gallery ─2

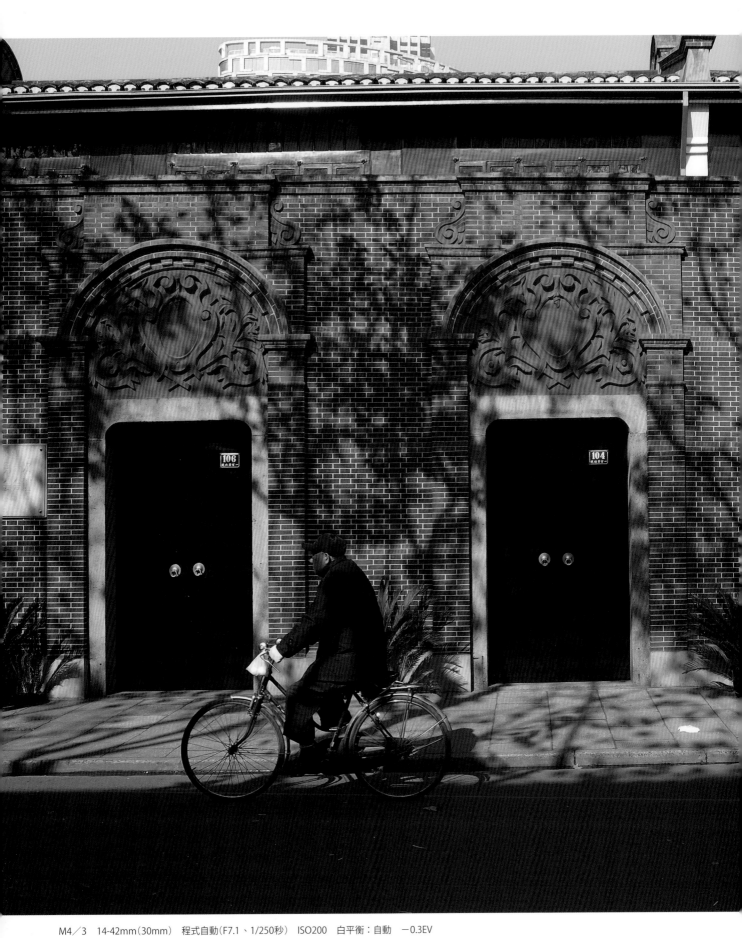

M4／3　14-42mm（30mm）　程式自動(F7.1、1/250秒)　ISO200　白平衡：自動　－0.3EV

行道樹的影子，灑落在上海這間古老的建築物牆面上。在避免建築物影像彎曲，又能捕捉到寬廣視角的前提下，儘可能拉開與建築物之間的距離，並透過變焦方式來安排構圖。

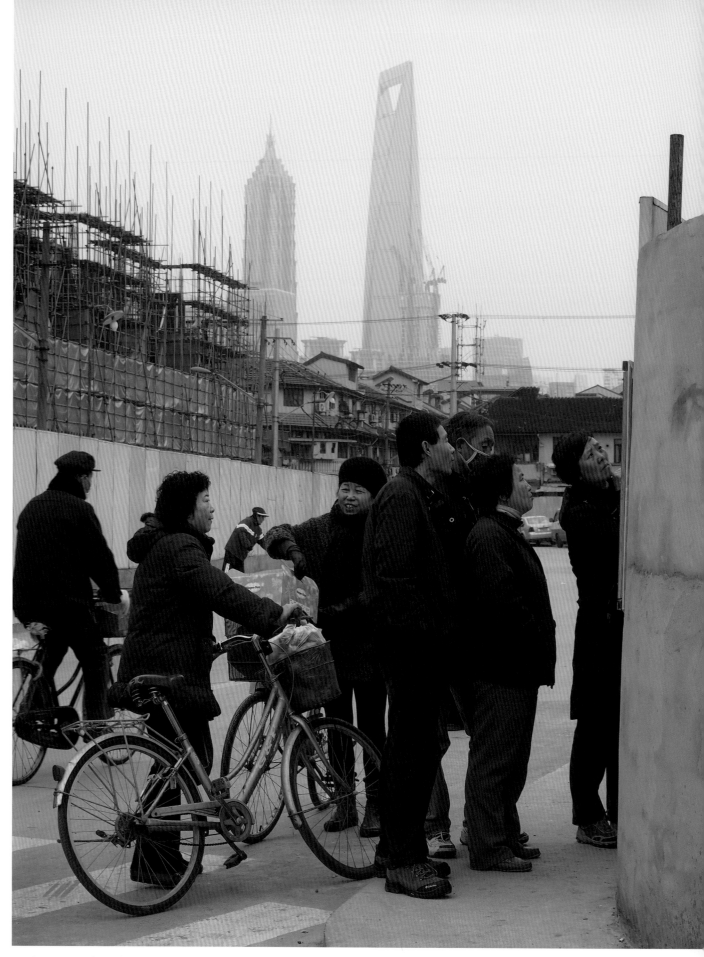

M4／3　14-42mm（84mm）
程式自動（F7.1、1/160秒）
ISO200　白平衡：自動

在「世界博覽會」結束後，上海再次興起了一波大規模的開發工程。拍攝時，將標準
變焦鏡頭調整至最望遠端，藉由壓縮的效果，讓市民、工地、古老房屋與高樓大廈
全都融入同一張相片中。

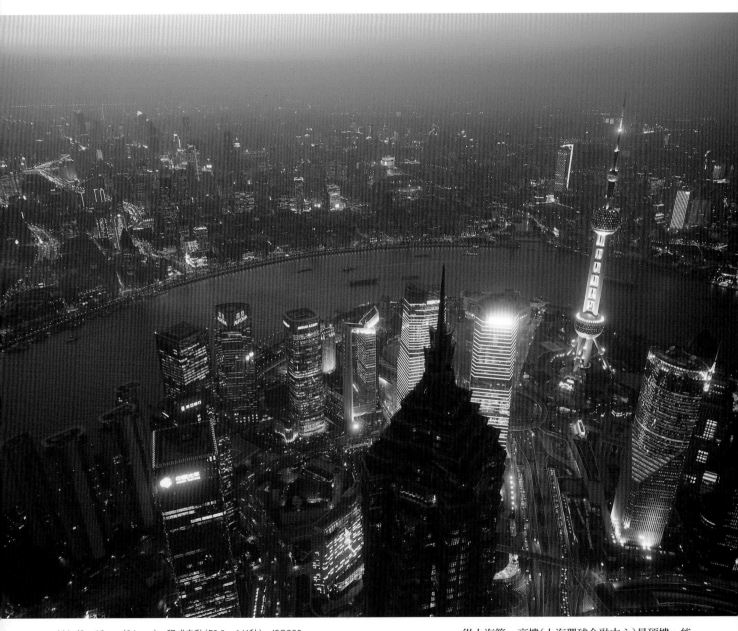

M4／3　12mm（24mm）　程式自動（F2.8、1/4秒）　ISO200
白平衡：白光管　－0.3EV

從上海第一高樓（上海環球金融中心）最頂樓，能夠看到這樣壯闊的景觀。透過相當於24mm的廣角鏡頭，拍攝黃昏時分的上海市街，希望可以表現出大都市的明暗對比。

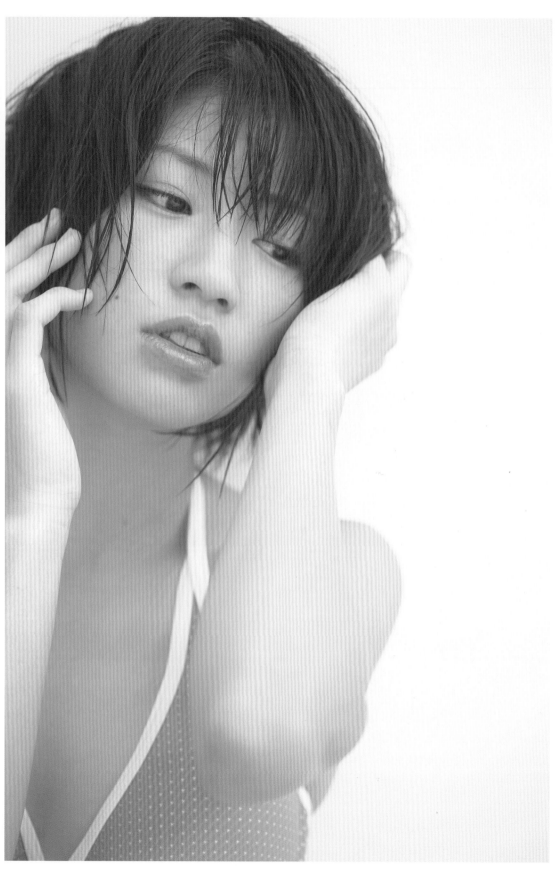

萩原和幸

Photo Gallery — 3

全片幅　50mm（50mm）　手動模式（F3.5、1/80秒）　ISO200　白平衡：手動　模特兒：相樂樹

模特兒微濕的頭髮，以及彷彿訴說著千言萬語的神情，是這張相片最大的魅力所在。為了能夠忠實重現拍攝現場的感動，在這裡選擇了標準定焦鏡頭。

全片幅　24-70mm（27mm）　手動模式（F7.1、1/320秒）　ISO200　白平衡：手動　模特兒：果夏

為了透過明亮的天空，來凸顯模特兒的爽朗與可愛，在此選擇了變焦鏡頭的廣角端來拍攝。遼闊的藍天與燦爛的笑容，兩者能同時納入畫面實在令人感到欣喜。

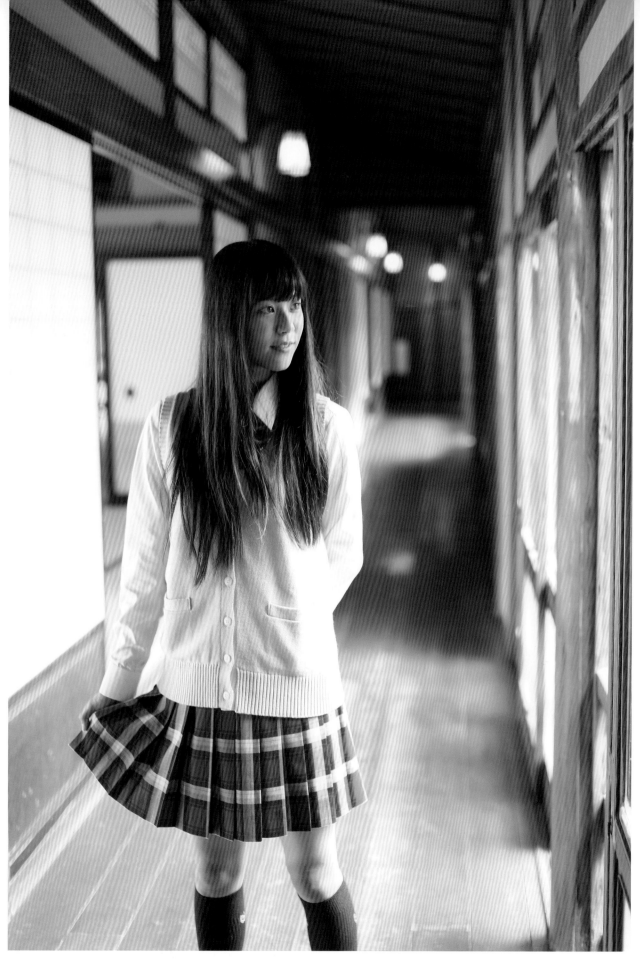

全片幅　50mm（50mm）　手動模式（F2.2、1/50秒）　ISO400　白平衡：手動　模特兒：溝口惠

為了呈現走廊的深邃感與自然的散景，選用標準定焦鏡頭來拍攝，讓原本就非常狹長的走廊，更增添了一份距離感。透過這樣的畫面，可以明確感受到標準定焦鏡頭豐富的影像表現能力。

中片幅　55mm（43.5mm）　手動模式（F4.0、1/250秒）　ISO200　白平衡：手動　模特兒：藤江麗奈（AKB48）

面對著以溫柔眼神直視鏡頭的女孩，不禁想要讓當下內心的悸動忠實呈現於相片中，於是選擇了標準定焦鏡頭。不僅是女孩，就連拍攝現場的環境、光線與空氣，也都栩栩如生地重現了。

吉住志穂 *Photo Gallery* — 4

APS-C　18-250mm（27mm）　光圈優先自動（F6.3、1/320秒）　ISO100　白平衡：日光　＋1 EV

以變焦鏡頭的廣角端，貼近油菜花來拍攝特寫相片。因為廣角端所捕捉到的背景範圍，會比望遠端
更為寬廣，所以能讓藍天白雲一併入鏡，成為襯托主角的美麗背景。

APS-C　100mm（150mm）　光圈優先自動(F2.8、1/125秒)　ISO200
白平衡：6100K　＋1 EV

藉由微距鏡頭，讓三色堇的花朵佔滿整個畫面。隨著鏡頭與被攝體間距離拉近，散景效果也會跟著增強。最後，選擇讓花瓣的尖端也呈現柔和散景。

全片幅　70-200mm（200mm）　光圈優先自動（F2.8、1/320秒）　ISO100　白平衡：陰影　＋1.7EV

利用穿透樹葉縫隙的日光，創造出閃耀的散景效果。為了獲得美麗的圓形散景，這裡選用了望遠變焦鏡頭並
開大光圈，呈現彷彿是夕陽西下時的橙色背景。

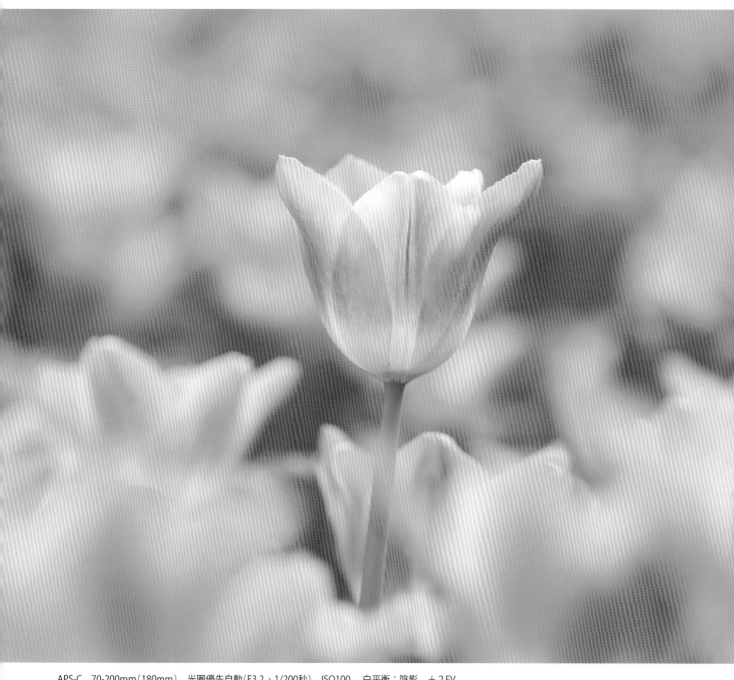

APS-C　70-200mm（180mm）　光圈優先自動(F3.2、1/200秒)　ISO100　白平衡：陰影　＋2EV

望遠鏡頭的特徵，就是壓縮效果與顯著的柔和散景。拍攝時，嘗試在主角鬱金香的前後營造散景效果，除了襯托出單朵的鬱金香，更可以讓人發覺這其實是一片盛開的鬱金香花海。

鏡頭活用技法的基本觀念

讓鏡頭操作更得心應手的

基礎知識

相片的質感與視覺表現，
都取決於攝影者如何靈活運用手中的鏡頭。
雖然拍攝時，往往會把注意力集中在相機操作上，
但還是必須得對鏡頭有相當程度的理解才行。
所以，學習能讓鏡頭操作更得心應手的基本技巧，
才能更隨心所欲地表現出想要傳達的意境。

攝影　上田晃司

文字　丸橋由紀

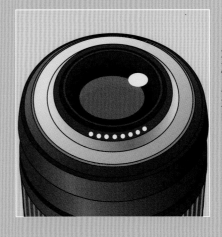

鏡頭的結構

鏡頭的內部

● 低色散鏡片
這是一種當光線投射到鏡頭內部時，會抑制光線分散狀態的特殊鏡片，可以減輕色像差現象。

● 防手振功能
在使用望遠鏡頭等情況之下，常常會出現明顯的手振現象。透過本功能，可以有效防止手振，並且達到修正的效果，是手持攝影最強力的幫手。

鏡頭的構造

交換鏡頭的構造，就是各種不同的鏡片組合。例如以Canon EF 24-105mm F4 L IS USM鏡頭來說，是以13組18片鏡片來構成，下方相片即為同款鏡頭的外觀。

● 非球面鏡片
在一般鏡片表面上，會呈現出如球面般的曲線，導致無法精準的集中光線。而這種混合了非平面、亦非球面的非球面鏡片，便可以做到調整這種偏差的現象。

鏡頭的外觀

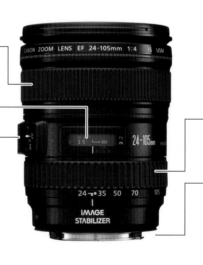

● 對焦環
調節對焦的控制環。

● 對焦表尺
透過此處，可顯示出與被攝體之間的距離。

● 對焦模式切換開關
在這裡執行自動對焦或手動對焦的切換。

● 變焦環
調整焦距的控制環。

● 鏡頭接環
鏡頭上的接點與相機機身上接點的連結處，透過接點可以和相機傳輸資料。

鏡頭內部透過許多鏡片組合達到消弭像差的效果

所謂的交換鏡頭，就是將光線集中起來，並在相機內部的影像感應器上成像的器材。以鏡頭構造來說，雖然只需要憑藉1片如放大鏡般的鏡片，便能集中光線，不過目前交換鏡頭所使用的鏡片，除了在前後兩端添加了2片鏡片外，在內部還有許多鏡片交互組合，甚至還有鏡片組成片數超過20片的驚人款式。

一般的光學鏡頭，是由被稱為光學玻璃這種透明度極高，而且以相當均勻的材質製成的元件所組成。然而，即使是如此精巧的鏡頭，在每一片的鏡片上，還是會出現成像彎曲或是色偏的現象（像差）。

所以在設計時，廠商透過了許多不同鏡片的組合方式，希望可以消弭像差現象，同時還能大幅提升影像的畫質。各種不同的鏡片，有的是單側突出，有的是兩側呈現凹進去的狀態，無論在形狀或尺寸大小上，也都不太一樣。有時，也會使用到被稱為非球面鏡片這種具有複雜曲面的鏡片。

而非球面鏡片，是利用計算曲線的方式，就算在單一鏡片上，也不會出現像差問題。使用之後，不但能提升影像描繪的性能，更可以減少鏡頭中鏡片的數量。

另外，在交換鏡頭的內部，還有光圈的構造。光圈如同一扇小窗，用來調整光圈開放的口徑，以改變射入鏡頭內的光量（光圈是以F值來表示）。

鏡頭上標記的文字與數值

CANON EF LENS

鏡頭的製造公司及接環的名稱，以這張相片來說，代表此鏡頭為Canon EF接環的產品。

24-105mm 1:4

焦距與鏡頭光圈值（最大光圈）。以這一款鏡頭來說，其焦距為24～105mm，最大光圈則為F4。

φ 77mm

鏡頭的濾鏡口徑。在選擇濾鏡或是遮光罩時，便可以參考這個數值的大小。

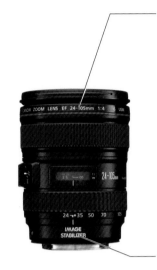

CANON ZOOM LENS EF 24-105mm 1:4 IS USM

IS代表本鏡頭搭載了防手振功能，USM則代表鏡頭內部配有超音波自動對焦馬達。

IMAGE STABILIZER

這是Canon鏡頭搭載防手振功能構造的名稱。而防手振功能構造的名稱，會隨著製造廠商不同而各有差異。

鏡頭製造廠商的標記範例

Canon	❾ EF-S	❷ 18-135mm	❸ F3.5-5.6	❽ IS	❹ STM		
Nikon	❺ AF-	❹ S	❾ DX	❻ NIKKOR	❷ 18-300mm	❸ F3.5-5.6	❼ ED ❽ VR
OLYMPUS	❻ M.ZUIKO	❶ DIGITAL	❼ ED	❷ 75mm	❸ F1.8		

❶ 數位專用鏡頭
❷ 焦距
❸ 光圈值
❹ 搭載對焦馬達
❺ 自動對焦

❻ 鏡頭品牌
❼ 低色散鏡片
❽ 防手振功能
❾ APS-C規格專用

▲從鏡頭上面所標記的文字列當中，除了焦距以及F值之外，還可以清楚得知有無防手振功能、鏡頭材質、鍍膜種類、有無光圈環，以及內建／非內建對焦馬達等訊息。透過這些標記，可以明白鏡頭的各種相關規格，以及可以適用的機身，所以最好能熟悉這些標記。

從交換鏡頭上的標記
可以明白鏡頭的各種功能

從交換鏡頭外觀上所標記的產品字樣，可以明白該鏡頭各種不同的規格與功能。標記為○皿（變焦鏡頭上則是標記○－○皿）的字樣，代表的是下一頁即將為您說明的焦距。

另外，標記為F○（或者是F○－○）的字樣，則是代表最大光圈的數值。所謂的最大光圈，所指的就是將光圈開到最大狀態時的口徑大小，數值越小表示口徑越大。

F值較小的鏡頭，因為可以讓更多的光線投射進鏡頭裡，所以也被稱為更為「明亮」的鏡頭。

除了焦距及F值以外，還有許多標記鏡頭規格的字樣排列在鏡身上。它們分別代表對焦方式、對焦馬達的種類、鏡片材質、鍍膜種類、防手振功能，以及適合機身類型等項目。隨著製造廠商的不同，也會出現完全迥異的標記方式，所以在解讀前，必須得先參考各廠商的相關說明才行。

幾乎所有的鏡頭，鏡筒上都有環狀的可轉動部位，例如用來對焦的對焦環就是其中之一。若是選用自動對焦功能，這個部位就會自動旋轉（當然也有不會旋轉的款式），若是選用手動對焦，則需要攝影者自行旋轉對焦環來對焦。

除了對焦環，在變焦鏡頭上，還具備了可以調整焦距的變焦環。此外，部分早期鏡頭，還設置了可以調整F值的光圈環。

視角與焦距

視角與成像圈

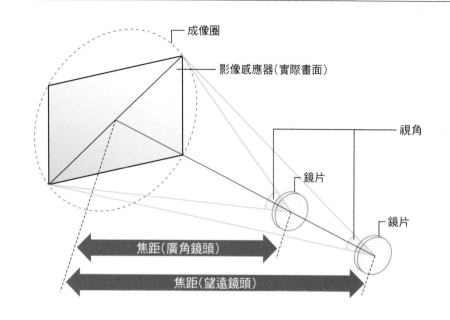

成像圈

影像感應器(實際畫面)

視角

鏡片

鏡片

焦距(廣角鏡頭)

焦距(望遠鏡頭)

◀一般鏡頭,會以圓形的方式來顯示成像。而這個圓,就是所謂的成像圈,影像感應器就像是連接著成像圈的一項裝置。至於視角,所指的就是將影像感應器對角線的兩端,與鏡頭後端鏡片相互連結後,所產生出來的角度。

焦距與視角

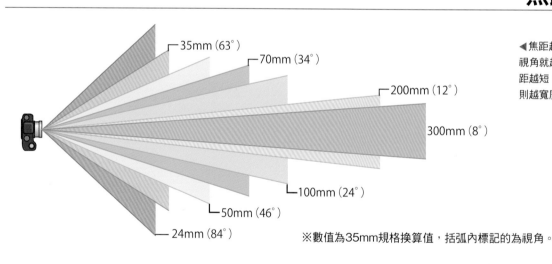

35mm(63°)

70mm(34°)

200mm(12°)

300mm(8°)

100mm(24°)

50mm(46°)

24mm(84°)

◀焦距越長,所產生出的視角就越狹窄;反之,焦距越短,所產生出的視角則越寬廣。

※數值為35mm規格換算值,括弧內標記的為視角。

隨著焦距改變
拍攝範圍也會產生變化

在鏡頭上,一般都會標記○○mm這樣的數值,這就是所謂的焦距。從拍攝相片的方向來看,應該可以把它理解為「想要得知拍攝範圍、被攝體的影像大小,以及散景狀態等要素時,可以參考的一項指標」。

鏡頭的種類,大致上可以依據焦距的不同來做分類。當影像感應器為35mm規格的全片幅數位單眼相機時,若是以焦距50mm當成標準鏡頭的話,比50mm還要短的焦距,即被稱為廣角鏡頭,而比50mm還長的焦距,則被稱為望遠鏡頭。

廣角、標準、望遠的區分方式,其實也是以拍攝時的視角來評斷。而所謂的視角,所指的就是攝影時可以拍攝到的範圍。

當使用廣角鏡頭時,可以將較為寬廣的範圍拍攝進一張相片當中;相反地,當使用望遠鏡頭時,則只能拍攝到較為狹窄的範圍。而一般人們肉眼所能看見的視角,則大致相當於標準鏡頭的視角。

除了視角以外,隨著焦距的變動,拍攝範圍也會改變。焦距變得越長,越可以將位於遠距離的被攝體放大之後拍攝下來;而焦距變得越短,就連近距離的被攝體,都能拍出很明顯的遠近感。另外,背景的散景效果也會隨著焦距的調整而產生變化。所以,焦距是讓相片表現產生劇烈變化的重要因素。

影像感應器的尺寸比例

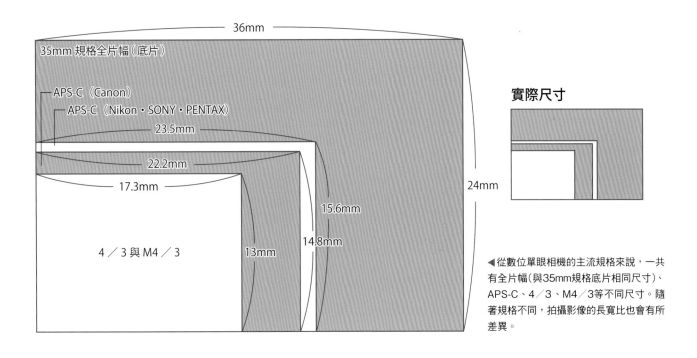

▶從數位單眼相機的主流規格來說，一共有全片幅（與35mm規格底片相同尺寸）、APS-C、4／3、M4／3等不同尺寸。隨著規格不同，拍攝影像的長寬比也會有所差異。

35mm規格換算對照表

規格名稱	實際焦距（mm）	35mm 規格換算倍率（倍）	35mm 規格換算焦距
全片幅	50	1	50
APS-C（Nikon／SONY／PENTAX）	35	1.5	52.5
APS-C（Canon）	35	1.6	56
4／3 M4／3	25	2	50

▶在鏡頭所標記的焦距上，如果將各種規格均以35mm規格來換算的話，便可以算出相對於35mm規格，手邊的鏡頭到底是相當於多少mm的焦距了。如果將50mm定焦鏡頭，以這個倍率來換算的話，就可以知道它在各種規格下的實際焦距。

鏡頭焦距的統一判斷標準
以「35mm規格來換算」

就算使用的鏡頭不一樣，只要焦距相同，也會得到相同的視角。但是，提到焦距與視角之間的關係，有一件事情非常重要。那就是隨著影像感應器的尺寸不同，實際拍攝時的焦距也會跟著改變。

影像感應器規格，共有「全片幅」、「APS-C」、「4／3」等類型。即使是具有相同焦距的鏡頭，使用規格不同的相機來攝影，實際拍攝的範圍還是會產生不同的變化。在這種情況下，好像無法從鏡身標記的焦距，來判斷視角或拍攝距離等要素了。

為了統一判斷焦距的標準，一種被稱為「以35mm規格來換算」的測量方式正式登場。從此之後，在判斷鏡頭焦距時，都可以利用35mm規格的焦距來加以換算，增添不少便利。

舉例來說，在M4／3規格的相機上，安裝了50㎜的鏡頭後，經過「50×2＝100」的計算，可以得知相對於35㎜規格，實際拍攝的焦距變成了100㎜。也就是說，在M4／3相機上使用了50㎜的鏡頭之後，原本的標準鏡頭就變成望遠鏡頭了，非常神奇。

順帶一提，所謂的35mm規格，其實是曾經被當成主流的底片尺寸，轉換到數位單眼相機上，則相當於現在大家所謂的「全片幅」尺寸大小。因此，當您使用搭載了全片幅影像感應器的數位單眼相機時，在鏡頭焦距部分，就不需要再經過任何換算了。

24mm（廣角）

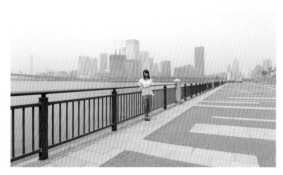

模特兒的前方被拍得十分廣闊，背景的建築物看起來又小又遠，連天空都可以拍攝進來。

50mm（標準）

幾乎沒有拍到模特兒前方的景物，但背景的建築物卻被拍得又大又清楚。

100mm（中望遠）

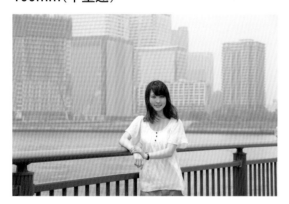

無法拍到模特兒的全身，而且天空也幾乎不存在畫面之中，但建築物則感覺變得更靠近。

200mm（望遠）

只能特寫模特兒胸部以上的範圍，天空完全沒有進入畫面中，連背景的建築物也變成模糊散景。

鏡頭種類	焦距	拍攝範圍（視角）	被攝體的呈現（遠近感）
廣角	較短	廣闊	小
望遠	較長	狹窄	大

◀使用廣角鏡頭時，由於拍攝的範圍十分廣闊，主要被攝體就會被拍得很小。使用望遠鏡頭時，由於拍攝的範圍十分狹窄，會使得主要被攝體被拍得很大。

從各種不同焦距來觀察視角與遠近感之間的差異

焦距與視角間的關係，不妨試著從觀看實際拍攝的影像進行確認。上面的4張相片，是在只有改變焦距的狀態下，拍攝同一個模特兒，所以攝影者與模特兒所站立的位置，都是完全相同。試著觀察被攝體大小，當焦距為24mm時，模特兒被拍攝得相當小，看起來好像距離很遙遠的感覺。之後再來比較一下，將焦距調整為50mm、100mm、200mm，當焦距越來越長時，模特兒就能被更加放大地拍攝。

從所拍攝的範圍來看，當焦距為24mm時，天空能被拍得十分遼闊，遠處的建築物也能確實納入畫面。觀看模特兒前方的景物，道路也可以清楚呈現出來，甚至可以從路面的狀態來確認畫面是否歪斜。另一方面，當焦距調整為200mm時，天空和道路完全無法進入畫面，建築物也只能拍到局部而已。所以，焦距拉得越長，幾乎到了望遠的程度後，就連背景都能被拍得相當大。

隨著焦距的改變，雖然說模特兒的位置有時會覺得很遠，有時則會覺得很靠近，但如果把全部的相片，都依照200mm的尺寸來裁切，會發現模特兒與背景相對位置及大小，其實都是一模一樣的，差異的只有散景程度。所以，我們可以清楚得知，人們在觀看相片時，所接收到關於其中元素遠近的感受，完全隨著拍攝範圍，也就是視角的差異所影響。

景深

景深的比較

景深較深(F16)

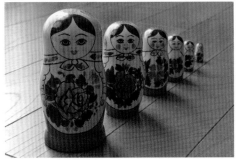

景深較淺(F2.8)

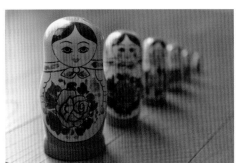

◀這2張相片,是以APS-C規格相機搭配焦距相當於72mm的鏡頭,所拍得的人偶影像。影像感應器到人偶之間的距離大約為70cm,且將焦點對在最前方的人偶上。左邊的相片景深較深,一直到最深處的人偶都能被拍得十分清楚,看起來全部都能合焦。而右邊的相片景深較淺,看得出來從最前方的人偶開始,越到後面畫面越模糊。

● 前景深與後景深

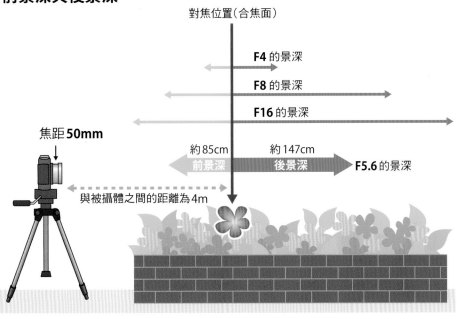

對焦位置(合焦面)

F4 的景深

F8 的景深

F16 的景深

焦距 50mm

約85cm　約147cm
前景深　　後景深　　F5.6 的景深

與被攝體之間的距離為4m

◀位於合焦面前方(靠近相機側)的景深為前景深;而位於合焦面後方(靠近背景側)的景深則為後景深。如果拿從合焦面開始,到同一距離內的景深來相互比較,大多都具有前景深比後景深還要來得淺的性質。舉例來說,在全片幅數位單眼相機上安裝50mm的鏡頭,將光圈調整為F5.6,設定與被攝體間的距離為4m,則前景深變為約85cm,而後景深則變為約147cm。

所謂的景深即為可以清楚呈現的合焦範圍

如果只將焦點對在被攝體上的某一處,就會同時出現看起來清晰銳利的部分,以及位在前後方的模糊朦朧部分。看起來較為清晰的部分,是位在與相機焦平面保持在一定距離的平面上,也就是所謂的合焦面。

照理說,只要偏離了這個合焦面的部分,看起來就會變得很模糊,不過實際上,從合焦面開始,一直到完全無法辨識的模糊狀態為止,其中一部分好像還是有合焦,那個範圍就是所謂的景深。而關於景深,位於合焦面的前方,看起來清楚的範圍稱為「前景深」;而位於合焦面後方,看起來清楚的範圍則稱為「後景深」。同時,前景深普遍會比後景深來得淺。

景深的深淺,會隨著許多外在元素而改變。當焦距與拍攝距離相同時,景深會因為光圈開大而變得較淺,反之,光圈越小則景深越深。另外,鏡頭的焦距越長,景深會變得越淺,焦距越短則景深越深。而且,對焦的位置若是在近距離的話,景深也會變得較淺,拉遠了距離後則景深越深。

除此之外,景深同時也會取決於影像的鑑賞尺寸及圖樣。當以L尺寸列印時,看起來覺得好像有確實對焦的部分,一旦放大列印並從近距離凝視之後,不但可以立即判別出失焦的部分,也可以察覺容易看出失焦的圖樣與不容易看出失焦的圖樣。

● 影響散景的三要素

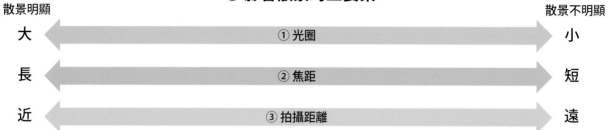

散景明顯		散景不明顯
大	① 光圈	小
長	② 焦距	短
近	③ 拍攝距離	遠

❶ 只改變鏡頭的光圈值

F1.4　　　　　　　F11

除了光圈以外，其餘拍攝條件全部設定為相同，接著拍攝2張相片。可以發現光圈開得越大，越容易得到強烈散景效果。

❷ 只改變鏡頭焦距（被攝體大小維持不變）

200mm　　　　　　50mm

當您要將模特兒拍出相等的大小，而改變攝影距離來拍攝時，可以發現焦距越長，越容易得到強烈的散景效果。

光圈、焦距、拍攝距離是左右散景效果的三大要素

想讓背景呈現出散景效果，必須得將背景放置於景深的範圍之外，這是最基本的觀念。此外，利用以下三種方式，均可得到強烈的散景效果。

第一，就是要開大光圈。光圈開得越大，景深就會變得越淺。在被攝體與攝影者皆處於相同的位置，且完全不改變焦距的條件下，光圈越大，背景的散景效果就越強烈。

第二，就是要讓焦距變長。景深會因為焦距拉得越長，而變得越淺。當您想要讓主要被攝體以相同大小被拍進畫面時，只要將焦距拉得越長（接近望遠的狀態），背景就會變得越模糊。也就是說，要讓背景變得模糊，只要遠離主要被攝體，並利用望遠鏡頭來拍攝就可以了。

第三，就是讓被攝體與背景之間相隔一段距離。被攝體與背景如果非常接近的話，背景很容易會進入主要被攝體的景深中，而使得散景的效果變得不明顯。

至於前散景的強度，可以利用開放光圈、拉長焦距等，與得到背景模糊相同的手法加以控制。而且，縮短拍攝者與前景之間的距離，也能得到不錯的散景效果。

由此我們可以得知，想要獲得強烈的散景，不只需要靠相機的設定與鏡頭的選用，攝影者本身藉由移動以尋找適當的攝影位置，同樣也是十分重要的。

❸只改變被攝體與背景間的距離

光圈與焦距皆不進行任何改變，在畫面中讓模特兒保持同樣的大小，而試著改變模特兒與背景之間的距離後拍攝。可以發現模特兒與背景距離越遠，越能得到強烈的散景效果。

被攝體與背景十分靠近

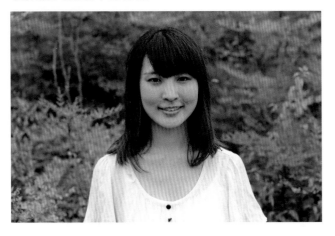

被攝體與背景相隔遙遠

❹影像感應器與散景的關係

使用不同影像感應器尺寸的數位單眼相機，並以相同的視角所拍得的相片。雖然光圈值相同，但是影像感應器較大的全片幅相機，讓背景呈現出更為漂亮的散景效果。

全片幅　F2.8　50mm鏡頭

APS-C　F2.8　35mm鏡頭（以35mm規格換算＝相當於50mm）

影像感應器尺寸越大
越容易營造明顯的散景效果

相機的影像感應器尺寸，會直接影響散景效果的強烈與否。舉例來說，分別使用全片幅數位單眼相機與APS-C數位單眼相機，在同樣的焦距換算下拍攝相同被攝體，即使設定為相同的光圈值，全片幅規格在背景上所營造出的散景效果還是比較強烈。

從第26頁上方的圖示可以得知，不同尺寸的影像感應器，如果要得到相同的影像視角，尺寸較小的相機必須將鏡頭的焦距縮短才行。而從上方的相片來看，全片幅的相片是以焦距50㎜的鏡頭拍攝，而APS-C的相片則是以焦距35㎜（以35mm規格換算約為50㎜）的鏡頭來拍攝。因為是在相同光圈的狀態之下，拉長焦距後所得到的散景，所以使用了50㎜鏡頭的全片幅相片，營造出的散景效果會比較強烈。

我們都知道，數位單眼相機比輕便型數位相機更容易營造散景效果。追根究底，這其實也是因為影像感應器尺寸不同所造成的結果。

不過，嚴格說起來，若是使用相同鏡頭（焦距固定）與光圈值，拍攝同一被攝體後相互比較，其實散景的程度並不會受到影像感測器尺寸的影響而改變。但因為兩者的影像感應器尺寸不同，APS-C尺寸影像的影像會從全片幅尺寸影像的中心部位裁剪並放大呈現。所以，APS-C尺寸的影像，看起來會像以望遠鏡頭來拍攝，相當於像，且散景效果也更為強烈。

不同鏡頭所呈現的影像差異

定焦鏡頭

望遠（500mm）

◀使用望遠定焦鏡頭，可以將位於遠處的被攝體拉近，很適合拍攝飛行中的飛機或動物。另外，由於受到壓縮效果影響，將會削減影像的距離感。

標準（75mm）

▲只要能善用標準定焦鏡頭，無論是望遠或是廣角的主題，其實都能夠成功拍攝。另外，透過大光圈的功效，可以在背景上營造出漂亮的散景效果，甚至在低亮度的狀態下，也能完成即興隨拍任務。

廣角（14mm）

▲廣角定焦鏡頭可以捕捉到非常遼闊的範圍，正因為這樣，所以才能夠用以拍攝雄偉壯麗的風景。另外，因為廣角定焦鏡頭的最大光圈非常大，且最短拍攝距離也相當近，所以可以利用靠近被攝體拍攝的手法，讓背景產生美麗的散景。

擁有大光圈的定焦鏡頭
畫質優異又十分輕巧

所謂的定焦鏡頭，就是焦距固定的鏡頭，從超廣角到超望遠焦距，幾乎都可以找到定焦鏡頭的蹤跡。因為無法變焦，所以為了能適用於各種被攝體，攝影者必須多準備幾款不同焦距的定焦鏡頭，以備不時之需。當然，拍攝時需要不停更換鏡頭實在有點麻煩，但從畫質方面來看，定焦鏡頭還是有以下幾點有利之處。

第一，定焦鏡頭的最大光圈較大，其中甚至還有F值在1以下的鏡頭。這樣一來，不但能得到強烈的散景效果，而且即使在陰暗環境攝影，也不必提升ISO感光度，就可以確保非常高速的快門速度。另外，鏡頭的最大光圈也和觀景器的能見度有關。

第二，定焦鏡頭畫質較優異。因為定焦鏡頭只使用特定焦距來拍攝，所以在設計上比較單純，更能有效抑制各種不同的像差。至於散景方面，與具有相同散景程度的變焦鏡頭相比，定焦鏡頭所呈現的效果也較自然。

第三，定焦鏡頭外觀較輕巧袖珍，其中甚至包括了被稱為餅乾鏡頭的超級輕薄鏡頭。正因如此，定焦鏡頭最適合拿來享受隨拍樂趣。

對許多攝影師來說，定焦鏡頭不但可以呈現自然的散景效果，而且還具備了強大的影像描繪能力。雖然變焦鏡頭在使用上十分便利，但其實真正能為攝影帶來樂趣的，應該非定焦鏡頭莫屬吧！

變焦鏡頭

18mm（27mm）

300mm（450mm）

高倍率變焦鏡頭

◀使用18～300mm高倍率變焦鏡頭所拍得的影像，影像感應器規格為APS-C。以35mm規格來換算，在廣角端能得到相當於27mm的視角，可以拍攝相當遼闊的景緻；望遠端相當於450mm的視角，也可以將遠處的被攝體放大之後拍攝下來。

14mm（14mm）

24mm（24mm）

廣角變焦鏡頭

◀這是利用超廣角變焦鏡頭14～24mm所拍得的影像。雖然變焦倍率只有2倍，但14mm視角可以拍攝比平常看到還要更廣的影像，也能夠營造具震撼力的遼闊感受。此外，因為望遠端相當於24mm，所以需要拍攝稍遠的美麗風景時也可以派上用場。

70mm（70mm）

200mm（200mm）

望遠變焦鏡頭

◀70～200mm的望遠變焦鏡頭，可以涵蓋從中望遠到望遠的範圍，是一款使用起來相當方便的鏡頭。非常適合拿來拍攝景物的局部，或者是野生動物的特寫。另外，受到壓縮效果影響，可以得到相當強烈的散景效果，也是一大特色。

變焦鏡頭的最大優勢 就是可以改變拍攝焦距

所謂的變焦鏡頭，就是可以改變拍攝焦距的鏡頭。依據可變焦範圍的不同，變焦鏡頭大致分類為廣角變焦鏡頭、標準變焦鏡頭以及望遠變焦鏡頭等。另外，還有從廣角到望遠範圍皆可涵蓋的高倍率變焦鏡頭。

使用變焦鏡頭的最大理由，就是可藉由轉動變焦環，可以改變鏡頭內各鏡片之間的距離，進而讓焦距產生變化，這就是變焦鏡頭的基本構造。對於想要減輕行李重量的旅遊攝影人，變焦鏡頭真的非常方便。

至於變焦鏡頭的缺點，則在於組成的鏡片數太多，所以往往體積過大、重量過重。此外，與定焦鏡頭相比，大部分變焦鏡頭最大光圈較小、畫質表現較差，且不易營造出自然的散景效果。

以不必頻繁更換鏡頭，甚至單靠一款鏡頭便能適用於各種不同被攝體。

※括弧內的焦距為以35mm規格換算值。

標準微距鏡頭（60mm）

▶這是使用標準微距鏡頭，將花朵放大後拍得的影像。即使小巧的花朵，都能拍出填滿整個畫面的相片，這也正是微距鏡頭的魅力所在。因為從相當靠近花朵的距離拍攝，所以得到如此強烈的散景效果。

中望遠微距鏡頭（90mm）

▲使用中望遠微距鏡頭來拍攝蜻蜓，可以從更遠的距離，拍攝佈滿整個畫面的特寫相片。

望遠微距鏡頭（180mm）

▶使用望遠微距鏡頭拍攝時，可以和被攝體之間保持非常遠的距離，並拍出清晰的特寫畫面。無法靠近花圃裡的花朵或昆蟲拍攝時，望遠微距鏡頭便能發揮功效。和望遠鏡頭相同，能得到比標準微距鏡頭更強烈的散景效果。

利用微距鏡頭
拍攝令人驚豔的微小世界

所謂的微距鏡頭，是可以將小東西放大之後拍攝下來的鏡頭。想要將花蕊部分放大到佈滿整個畫面，或是捕捉昆蟲的臉部大特寫時，沒有微距鏡頭還真的辦不到呢！

至於到底可以放大到什麼地步呢？各位只要觀看鏡頭規格上的攝影倍率便知分曉。如果是寫著「1倍」（等倍）的話，在影像感應器上就會拍攝到和實物相同大小的影像。

另外，微距鏡頭最大的特點，就是最大光圈較大，可以輕鬆地得到強烈的散景效果，進而凸顯出主角。

微距鏡頭種類繁多，其中包括了焦距為50～60㎜左右的標準微距鏡頭、90～105㎜左右的中望遠微距鏡頭，以及180～200㎜左右的望遠微距鏡頭等。

每一款鏡頭的視角、最短拍攝距離、散景效果都大相逕庭。

在視角方面，和其他鏡頭相同，都是焦距越長視角越狹窄。而在最短拍攝距離方面，基本上可達到如望遠鏡頭般的程度。因此，依照不同的被攝體，可以運用能貼近拍攝的標準微距鏡頭來捕捉身邊的花朵或桌上靜物；最短拍攝距離較長的望遠微距鏡頭，則適合拍攝枝頭上綻放著的花朵，或是無法靠近的昆蟲等物體。

微距攝影時，由於景深都特別淺，不但很容易發生失焦的窘況，就連細微的晃動都會變得十分明顯，這幾點還請您務必多加留意。

特殊鏡頭

對角線魚眼鏡頭（15mm）

▲使用對角線魚眼鏡頭拍攝澳門的賭場，發揮180°廣角視角強烈的彎曲效果，拍攝出生動的影像。

移軸鏡頭（24mm）

▲利用移軸鏡頭的特性，試著將飛機拍出微縮模型的風味。實際拍攝時，請留意影像的散景程度。

移軸鏡頭・無修正

▶利用廣角移軸鏡頭來拍攝建築物，無修正時上方似乎變得越來越狹窄，使用了位移修正功能後，可以有效改善該狀況，將建築物筆直拍攝下來。

移軸鏡頭・修正後

圓周魚眼鏡頭（5mm）

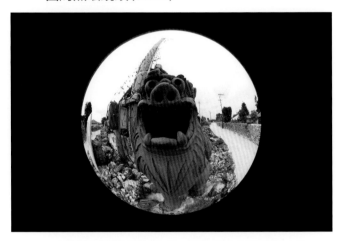

▲在沖繩竹富島瞥見的獅子像，雖然連同身後的街景也入鏡了，不過實際上，卻是在鏡頭緊靠獅子臉部的近距離所拍攝的影像。

使用特殊鏡頭
享受各種不同的視覺效果

在眾多鏡頭當中，有不少能製作出特殊效果的特定鏡頭，以及可以廣泛運用在被攝體上的款式。舉例來說，您應該有看過畫面出現圓形且扭曲變形的相片吧？那多半是利用魚眼鏡頭拍攝的結果。

針對魚眼鏡頭來說，共有對角線魚眼鏡頭與圓周（全周）魚眼鏡頭兩種。因為圓周魚眼鏡頭的成像圈，比實際拍攝面還要來得小，所以就會將鏡頭所捕捉到的影像拍成圓形，而周圍則會完全變黑。至於對角線魚眼鏡頭，因為成像圈比實際拍攝面還要大，所以在相片中不會產生黑色區塊，而且拍得的影像，就好像是從圓周魚眼鏡頭得的影像上擷取局部一樣。

移軸鏡頭的原理，是將光軸傾斜並調整合焦面（傾斜），而對於成像面來說，就是可以讓光軸偏離（位移）。因為不必縮小光圈，就可以將位於深處的被攝體，從眼前到深處均清晰銳利地拍攝下來，所以在商品攝影上經常會被拿來使用。而且，就算是從近處拍攝建築物時，也能拍出頂端不至於變得狹窄的筆直影像，所以建築攝影師也常常會選用它來拍攝。另外，移軸鏡頭還可以拍出具有微縮模型風味的相片，也是一個獨有的特點。

除此之外，還有能夠讓高光部影像模糊的柔焦鏡頭，以及可以得到環型散景效果的反射鏡頭等特殊鏡頭，期待大家都可以試用看看。

關於像差的基礎知識

認識像差

● 像差的種類

色像差

| 1. 軸上色像差 | 因成像位置的不同所產生的色像差 |

| 2. 倍率色像差 | 因倍率差異所產生的色像差 |

單色像差

| 1. 球面像差 | 畫面整體呈現出模糊的失焦狀態 |

| 2. 慧星像差 | 點光源的散景外觀像是拖了尾巴 |

| 3. 像面彎曲 | 成像面沒有與焦平面重疊 |

| 4. 變形像差 | 出現在影像邊緣的嚴重彎曲現象 |

| 5. 非點像差 | 出現有如漩渦般的模糊背景 |

● 彗星像差

◀彗星像差，是大光圈鏡頭很容易發生的一種像差。這是由於點光源從傾斜的角度投射，而產生光線焦點偏離的像差現象。至於形狀，有人比喻為彗星，或是一隻振翅飛翔的鳥。

● 變形像差

▲變形像差，指的就是鏡頭所產生出的變形現象。基本上來說，廣角端會產生從鏡頭中央開始，有如膨脹般的桶狀變形；而望遠端則會出現從鏡頭中央開始，有如往內凹陷般的枕狀變形。

像差可以分為單色像差與色像差

即使是看起來忠實重現出被攝體樣貌的相片，經過仔細審視後或許會發現，其中直線有些歪斜、色彩也有點暈開，這就是所謂的像差。像差大致可分為單色光線所引起的單色像差，以及受到光線顏色左右而產生的色像差。不過，既然是透過鏡頭拍攝下來的相片，所以或多或少都會出現這種無可避免的現象。

單色像差部分，首先是球面像差，這是因為通過鏡頭中心部位的光線，和通過邊緣部位光線的焦點不一致，所產生的模糊現象，最後導致畫面整體呈現模糊失焦狀態。而彗星像差，是指點光源的散景外觀，看起來像是朝著一定方向拖了尾巴，因為該形狀看起來就像是彗星一般，所以賦予了彗星像差的名稱。像面彎曲，指的是成像面並沒有與焦平面疊合的現象。

因此，有可能只在畫面的邊緣或中央出現散景。變形像差（變形失真）是最常見的像差，而且越到影像邊緣，變形狀況就會越嚴重，分為桶狀與枕狀兩種。最後的非點像差，則會在影像背景上，出現看起來像是漩渦般的模糊現象。

在色像差方面，分別有軸上色像差與倍率色像差兩種。這兩種都是在特定的顏色上，出現看起來與原影像偏離了的暈染現象。色像差是根據色彩的不同使得影像改變，也算是一種起因於光線特性的像差。

● 色像差

放大色像差部分

▲色像差會隨著光線波長的不同而產生變化，一般來說，雖然鏡頭會自動修正光線的折射率，但是根據所使用鏡頭的性能差異，有的時候還是會發生無法完全修正的情形。遇到這種情況時，畫面就會出現所謂的色偏（影像邊緣）。

● 口徑蝕

◀口徑蝕一般發生在使用大光圈鏡頭，且光圈趨近開放程度的時候。當拍攝點光源時，光源的散景外觀不會呈現圓形，而是變成類似檸檬形狀。想要防止口徑蝕發生的方法，就是試著將光圈稍微縮小一點。

理解像差與口徑蝕特點
創造不同的影像魅力

最理想的鏡頭，應該要達到零像差的目標。因此，在鏡頭的材質、構造等方面，各家廠商皆下足了工夫來改良設計。但即使如此，還是無法完全消弭掉所有的像差，這時就需要透過影像處理功能來加以修正。雖然說數位相機會在攝影當下自動執行影像處理，但還是可運用RAW顯像軟體，親自完成修正動作。

當然，運用攝影時的技巧，多少也可以削弱像差的程度。舉例來說，面對使用廣角鏡頭時很容易出現的桶狀變形，或使用望遠鏡頭時容易出現的枕狀變形，只要改變一下焦距，並在構圖時多加琢磨，就可以讓像差變得比較沒那麼明顯。另外，依據像差種類的不同，有時可以透過縮小光圈來稍加減輕。只不過，如果將光圈縮得太小，反而會產生繞射現象，所以最好能取得一個適中的光圈值。

除了像差，還有一種會左右相片描繪力，被稱為口徑蝕的光學現象。口徑蝕起因於從畫面邊緣部位投射進來的光線，被鏡頭外框或鏡筒遮蔽，導致影像邊緣部位的光量減低。而且，影像邊緣的點光源散景外觀，容易變成檸檬的形狀。此時，可透過縮小光圈來減輕這種口徑蝕現象。

不過，像差與口徑蝕現象，其實也可以說是不同鏡頭的獨特個性，並非絕對不可犯的忌諱，在拍攝時若能妥善利用，也能創造不同的影像魅力。

更換鏡頭的基礎知識

認識鏡頭接環

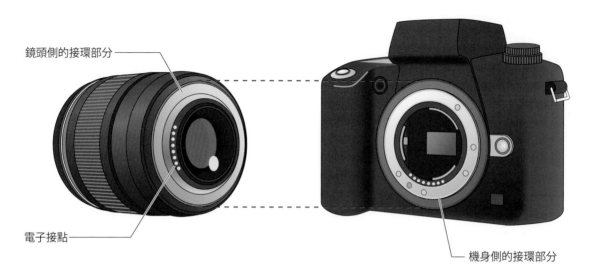

鏡頭側的接環部分

電子接點

機身側的接環部分

● 數位單眼相機的鏡頭接環

廠商名稱	鏡頭接環名稱
Canon	EF接環
Nikon	F接環
OLYMPUS	4／3接環
SONY	α A接環
PENTAX	K接環
	645接環

鏡頭接環規格相同，就可以使用該規格的鏡頭。所以透過轉接環，也能在微型數位單眼相機上安裝數位單眼相機鏡頭。

● 微型數位單眼相機的鏡頭接環

廠商名稱	鏡頭接環名稱
OLYMPUS	M4／3接環
Panasonic	M4／3接環
SONY	α E接環、FE接環
Nikon	1接環
Canon	EF-M接環
PENTAX	K接環
	Q接環
FUJIFILM	X接環

連結機身與鏡頭的接環 依廠牌不同有各式的種類

單眼相機機身與鏡頭的連結部位，一般會稱之為接環。具體來說，就是指將鏡頭取下的時候，在機身與鏡頭的連結部位，所看到的金屬製或是塑膠製的環狀組件。

而針對連結的方法而言，則有旋入式及卡榫式2種。現在的數位單眼相機幾乎都採用卡榫式的方法，配合鏡頭與機身事先設定好的位置，朝著一定的方向旋轉之後，只要聽到喀擦的聲音，即可完成安裝。

鏡頭接環有好幾種不同的規格，必須得讓機身與鏡頭接環規格達到一致才能順利安裝。至於有哪些規格，基本上，會隨著製造廠商的不同而各有差異。

但是，以M4／3接環來說，有很多家廠商都有採用這樣的規格；所以只要手邊相機具有此規格的接環，就能使用其他廠商的鏡頭。另外，大部分的副廠鏡頭，都會同時製造數種能符合各家機身接環的產品。

鏡頭側的光圈及焦距等資訊，與在機身上所執行的光圈及對焦等設定，都會透過電子接點，在鏡頭與機身之間傳輸。所以鏡頭接環上會設置許多的電子接點，這些部位非常重要，千萬不要隨意去處摸或傷害。

當然，鏡頭與機身間的互動方法，會隨著機種不同而有所差異，其中也有不具備電子接點的鏡頭接環，大家可以多多留意。

● 關閉電源後
鏡頭可以迅速地裝卸

使用Nikon系統時

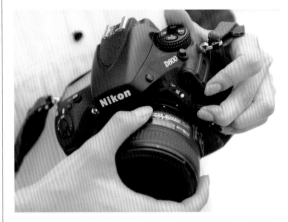

1 持續按住位於機身上，安裝鏡頭位置附近的鏡頭釋放按鈕，再朝與安裝鏡頭時相反的方向旋轉鏡頭。

2 旋轉到底之後，就可以把鏡頭拆卸下來。想要安裝鏡頭的時候，只要照著這個順序逆向操作即可。

　　配合不同攝影主題，流暢地裝卸各式鏡頭，也是攝影師的基本功夫。所以，最好能重新確認一下鏡頭的裝卸方法及注意事項。

　　拆卸下來的鏡頭，請立刻收納到相機包裡；而沒有搭載鏡頭的機身，最好能馬上安裝其他鏡頭或蓋上機身蓋來保護內部的組件。如果不小心讓灰塵進入相機內部，因為會污損影像感應器並使畫質受到影響，所以請避免在塵土飛揚的環境下裝卸鏡頭；若無法避免，請儘可能將相機朝下，並以最快的速度來完成裝卸動作。最後，針對鏡頭的裝卸，請在相機關閉電源的狀態下進行。

認識輔助性質的鏡頭

EF 70-200mm F4 L IS USM＋EXTENDER EF2×Ⅲ

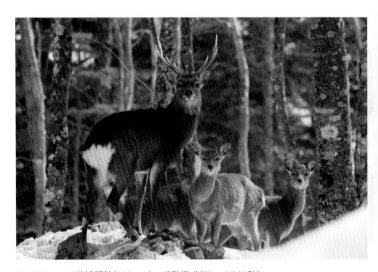

70-200mm＋2倍增距鏡(353mm)　手動模式(F8、1/320秒)
ISO200　白平衡：自動

在深山裡徒步旅行時，碰到了這群野生的鹿。雖然我們通常都會儘可能減少攜帶的裝備，但為了預防不時之需，還是帶了2倍增距鏡在身上。這次多虧了它，不但能讓70-200mm的望遠變焦鏡頭變成達到400mm的超望遠變焦鏡頭，而且還能把鹿群放大之後拍攝下來。

透過安裝轉接鏡頭
可得到更望遠、廣角的視角

　　安裝於原本的鏡頭(主要鏡頭)上，負責把焦距調整到更望遠或更廣角，這種擔任輔助角色的鏡頭，就是所謂的轉接鏡頭。

　　就轉接鏡頭而言，還分為可以拍攝到更望遠範圍的望遠轉接鏡頭，以及能拍攝到更廣角範圍的廣角轉接鏡頭等。舉例來說，安裝上了望遠轉接鏡頭後，就能像上面的相片一樣，把一般的望遠變焦鏡頭，當成超望遠變焦鏡頭來使用了。

　　另外，使用這種輔助鏡頭時，因為並沒有改變最短拍攝距離，所以也可以捕捉到近距離的影像。

鏡頭的保養與收納

保養的方法

1

清潔鏡頭時,不僅要去除較大的灰塵,就連極細微的髒污都得清除乾淨。首先,利用吹球將鏡面上的灰塵給吹掉,並試著以擦拭的方式來清理。

2

第二步,將清潔液沾濕整張拭鏡紙。無論是清潔液或是用來擦拭鏡頭的拭鏡紙,都不能隨意選用,必須選擇鏡頭專用的清潔產品。

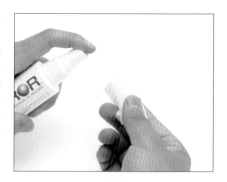

3

接下來,用手指夾住拭鏡紙,從鏡片的中心為起點,以畫圓的方式迅速往外側進行擦拭。

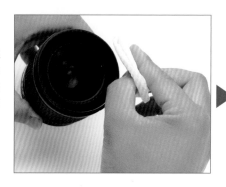

4

至於殘存在鏡頭上的毛細纖維與隙縫中的髒污,利用清潔液沾濕棉花棒來擦拭,會方便許多。

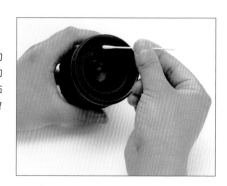

收納方法

收納鏡頭時,最好能放置於不會有灰塵跑進去的密閉空間。如果可以的話,放在專用的電子防潮箱裡是最好不過。當然,內部放有乾燥劑的密閉玻璃櫃等空間,也可以存放鏡頭。

NG

將清潔液直接噴灑在鏡面上,不是一個清潔鏡頭的好方法。這樣不只會造成擦拭不均勻,甚至會導致清潔液體進入鏡頭的內部,造成鏡頭毀損。

吹球、拭鏡紙、清潔液與棉花棒等是必備清潔工具

鏡頭上的髒污,會造成相片畫質低劣。所以,最好能運用正確的操作程序及方法來保養鏡頭,並妥善收納。

首先,要用吹球將鏡頭整體的灰塵慢慢地吹掉。鏡筒部分,必須在使用完吹球之後,使用專用的軟布擦拭。要特別注意,嚴格禁止在佈滿灰塵的狀態下直接擦拭鏡片,因為可能一個不留神,就會造成鏡片刮傷。

以一般的保養來說,雖然這樣的手續已經算很足夠了,但是當髒污十分明顯時,可以透過沾上少許清潔液的拭鏡紙,直接擦拭鏡片。擦拭時,請從鏡片的中心開始,以畫圓的方式由內而外迅速地擦拭。重點是不要把拭鏡紙弄得太濕,拭鏡紙太濕的話,不但會在鏡片上殘存毛細纖維,而且還會留下擦拭不均勻的痕跡,所以拭鏡紙只要微濕就足夠了。至於鏡筒的細部清潔,如果能使用棉花棒處理,將會方便許多。另外,也別忘記要一併清理鏡頭蓋及濾鏡喔!

雖然說在前鏡片、後鏡片上的清潔方式都相同,但是後鏡片的質地非常纖細,而且畫質表現可說是息息相關,所以一定要小心千萬別刮傷了。當然,您也可以選擇以付費的方式,請專業廠商幫忙清理鏡頭。

關於鏡頭的收納,為了避免因濕氣過重而導致鏡頭發霉,建議最好能放入電子防潮箱內保存,或是在密閉的保存箱內放置乾燥劑來收納。

濾鏡、遮光罩

認識濾鏡的功能

Before
After

PL濾鏡（偏光鏡）

利用PL濾鏡，可以抑制光線反射，因此能夠消除水面上的倒影以及葉子表面的油光，進而呈現更鮮豔生動的色彩。

ND濾鏡（減光鏡）

只要使用ND濾鏡來降低進光量，便可以在明亮的場所或開放光圈的狀態下，進行慢速快門攝影。

After

認識遮光罩的功能

防止鬼影

所謂的鬼影，就是當拍攝點光源等景物時，點光源的光線在鏡頭內部反射，最後拍出該景物出現在別處的現象（如相片中央部位）。

防止耀光

耀光，也是點光源之類的明亮光線，在鏡頭內部反射後，所形成的暈染效果（如相片上方），或是出現一片白茫茫的影像。

遮光罩

遮光罩可以安裝於鏡頭的最前端，目的在於減輕逆光之類，看起來相當強烈的光線進入鏡頭的程度。如果不安裝遮光罩的話，拍攝時就會容易出現鬼影及耀光這種擾人的現象。

濾鏡可改變光線及色彩
遮光罩可遮蔽多餘光線

這邊將為大家介紹，可以安裝於鏡頭前端的便利配件。首先是濾鏡，只要裝上特定濾鏡，就能改變相片的色調，並增添不同效果的配件。雖然說透過數位相機，就可以利用各功能調整色調，不過，還是有就算透過影像處理也無法獲得的效果，例如PL濾鏡及ND濾鏡的功能。

PL濾鏡可以調整被攝體所反射出的光線量，也就是透過抑制反射的方式，更加強調被攝體本身的色彩。具體使用上，可以讓葉子的翠綠色與天空的湛藍色變得更加濃郁，並且消弭掉窗戶及水面上的倒影等現象。

而ND濾鏡，可以在不改變被攝體色彩的前提下，減少相機的進光量。不但可以運用在過於明亮，導致無法使用最高快門速度的場景，當您想要在不縮小光圈的狀態下，進行慢速快門攝影時，也能發揮其功效。

至於遮光罩，則是可以直接安裝在鏡頭前端，藉由遮擋住多餘光線的方式，以防止影像畫質變差。一般拍攝時，當處於逆光狀態，強烈的光線投射到鏡頭內部，畫面除了會蒙上一層白色的薄霧，在與光源不同的位置，也會出現圓形或多邊形的光影。一般會將前者稱為耀光，後者則為鬼影。

所以，為了能表現出更為清晰銳利的乾淨畫面，請大家記得使用遮光罩加以防範。

體驗老鏡頭的拍攝樂趣

認識鏡頭轉接環

● 列舉各廠商所推出的鏡頭轉接環

鏡頭轉接環FT1

本轉接環可以將F接環的NIKKOR鏡頭，安裝於Nikon的微型數位單眼相機Nikon 1上面。

鏡頭轉接環DMW-MA1
（4／3規格鏡頭專用）

這是為了將4／3規格的鏡頭，安裝於M4／3規格的微型數位單眼機上，所製作的轉接環。

鏡頭轉接環
LA-EA2

要將SONY數位單眼相機用的A接環鏡頭，安裝於E接環的微型數位單眼機上時，需使用的轉接環。

● 使用FT1拍攝的作品

◀藉由FT1轉接環，將70-200mm F2.8安裝於Nikon V1。V1以35mm規格換算能得到2.7倍的焦距，所以本鏡可被當作相當於540mm的超望遠鏡頭來使用，同時也能得到強烈的散景效果。

● 使用DMW-MA1轉接鏡頭的示意圖

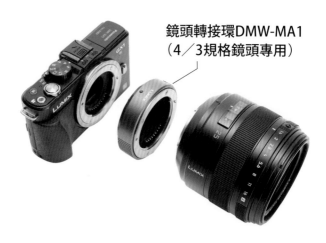

鏡頭轉接環DMW-MA1
（4／3規格鏡頭專用）

利用鏡頭轉接環
讓機身與鏡頭巧妙組合

想要讓不同接環的鏡頭與機身組合在一起嗎？這或許是許多攝影人畢生的夢想。以目前來說，只要透過鏡頭轉接環，就算相機與鏡頭之間的接環相異，也可以輕鬆相互組合。

鏡頭轉接環，就是可以將某種鏡頭接環更換成另外一種鏡頭接環的神奇配件。使用時，鏡頭轉接環需要安裝於主鏡頭與機身間。所以，鏡頭轉接環不只是更換接環規格而已，還得能適應原有鏡頭與機身的光學特性。

從鏡頭投射進入相機的光線，會在相機內集合為一個焦點。從相機鏡頭一般稱之為凸緣焦距。為了可以正確成像，只要是安裝於同一台機身的鏡頭，其凸緣焦距的長度必須一致。

因此，為了使不同接環的鏡頭，可以順利在機身上成像，就可以利用鏡頭轉接環，讓鏡頭與機身間的凸緣焦距得以吻合。

透過鏡頭轉接環來安裝鏡頭時，基於鏡頭側的凸緣焦距，比機身的凸緣焦距還要長的條件，所以在凸緣焦距較長的機身上，無法安裝凸緣焦距較短的鏡頭。

而且，就算凸緣焦距達到一致，還是有可能會遇到因為鏡頭形狀，而無法安裝於機身上的狀況，例如鏡頭後端較為突出，而無法與機身配合。為了避免造成故障問題，在使用鏡頭轉接環前，務必得先仔細研究一番。

運用老鏡頭來攝影

LUMIX GF5 +
Steinheil Munchen
Orthostigmat 35mm F4.5

LUMIX GF5 +
Leica Summarit 50mm F1.5

使用第二次世界大戰後所製作出的廣角定焦鏡頭拍攝,影像邊緣光量的降低,讓人可以感受這是不同時代的產物。

這是50年前製作出的大光圈定焦鏡頭,雖然點光源呈現出明顯的耀光問題,不過卻能拍出一股獨特味道。

轉接老鏡頭
享受獨特的攝影風味

使用鏡頭轉接環的優點,就是讓可運用的鏡頭數量大幅增加,差別只在於如何組合而已。而且,除了能接上其他廠商的鏡頭,就連數十年前的老鏡頭,都能運用自若。將中古老鏡頭安裝到最新式的數位單眼相機上,享受這種外觀上的差異,以及獨特的影像描繪力,似乎也別有一番風味。

不過,在轉接老鏡頭之前,有幾點還請您特別注意。首先,就是相機在操作上會受到限制,也就是只能使用光圈優先自動或是手動模式。若是安裝了MF鏡頭時,當然也只能以手動的方式來對焦。而測光方式也會因為鏡頭的光圈縮小,而執行縮小光圈的測光動作。執行縮小光圈測光時,觀景器中的影像會變暗,所以需要先在開放光圈的狀態下對焦,並在按下快門按鈕前,設定為希望使用的光圈值來拍攝。當然,也有只能在開放光圈的狀態下才能拍攝的老鏡頭。

當您使用這些老鏡頭時,也必須多加注意影像的表現。有的老鏡頭可能會讓散景及耀光現象更明顯,有的則可能不擅長處理逆光拍攝。此外,老舊的鏡頭通常玻璃透明度不足,所以即使是曾風靡一時的產品,也會因不適用於數位化的設計,而不一定能達到如預期般的成像結果。但是,也有人很喜歡這種具有復古風味的視覺效果。老鏡頭這種簡單、直覺的拍攝感受,其實也挺令人嚮往。

四位攝影達人的教學講座

名師鏡頭技法100招

讓您精通各種場景

專業的攝影師，
會針對不同的被攝體與環境，
使用各式技巧來活用鏡頭。
以下將讀者們經常會遇到的拍攝場景，
依「自然風景」、「花朵」、
「都市風景」與「人物」這四大主題，
請攝影達人們分享各種活用鏡頭的技法。

攝影‧撰文

上田晃司

鹿野貴司

萩原和幸

吉住志穗

透過彎曲的
地平線或水平線
表現出地球的圓弧感

除了營造出圓弧狀的遼闊感
也要安排畫龍點睛的元素

從在高空中飛行的飛機，或是在海上航行的船隻，仔細眺望地平線或是海平面，就會發現那條線稍微有些彎曲，且略呈圓弧的感覺。當然，那是因為地球本來就是圓的。但是要利用相片表現出那種狀態，幾乎是不可能的。之所以會說「幾乎」，是因為如果使用魚眼鏡頭的話，就真的可以將這個狀態模擬並重現出來。

利用對角線魚眼鏡頭來拍攝水平的直線時，如果那條直線正好通過畫面中心的話，將會拍出筆直的線條。但如果是偏向畫面的上下左右任何一方

如果是偏向畫面的上下左右任何一方位，就會產生弧狀的變形。而且，越偏離中心位置，彎曲的狀態就會越明顯。若能使用這項特性，應該就可以模擬地球的樣貌，營造出圓弧感受。

重點就在於，首先必須尋看能呈現出地平線或水平線的場景。像是市區、屋頂或是地面等，只要看起來是水平的線條，就可以拍出圓弧感；不過最好還是找一些遠景，才比較能營造出更近似的感覺。將那條線放置於比畫面中心更高一點的位置，也就是說，將相機稍微朝水平以下的位置拍攝，便可如範例相片一般，表現出地球的圓弧感。

而且，魚眼鏡頭不只能讓線條變得扭曲，還可以產生強烈遠近感效果。

位，就會產生弧狀的變形。而且，越偏離中心位置，彎曲的狀態就會越明顯。若能使用這項特性，應該就可以便能營造出類似地球外觀的圓弧感。

但是，這應該會有「副作用」吧？在拍攝出遙遠廣闊感覺的同時，畫面上就會產生多餘的空間，這也是它最大的缺點。所以最好能在該空間置入可以畫龍點睛的物體。所以，在範例相片上，選擇置入攝影者自己的身影。

順帶一提，這張相片的拍攝主題，是美國亞利桑納州沙漠裡的一間加油站。實際景物的空間，其實並沒有這麼寬廣，完全是利用讓空間彎曲變形的手法，才能營造出這種圓弧、遼闊的感覺。

只要在鏡頭前方有些許空間，就能拍出比實際距離還要更遙遠、如球面般的感覺。只要能善加運用這項效果，便能營造出類似地球外觀的圓弧感。

10-17mm（16mm） APS-C

▶拍攝的POINT !

● 將水平線安排在比畫面中心點
　稍微高一點的位置。

● 畫面上多出來的空間，可以嘗
　試置入自己的影子。

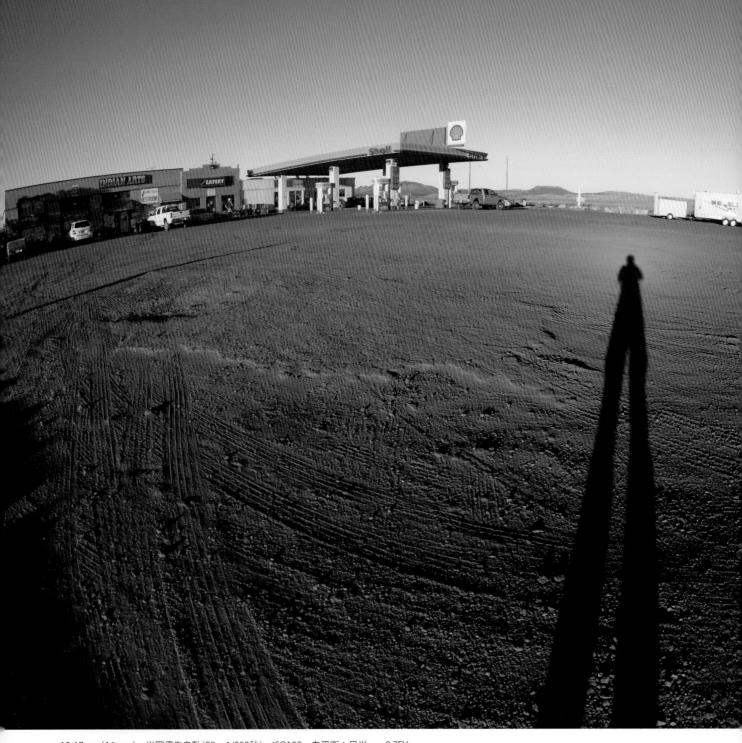

10-17mm（16mm）　光圈優先自動（F8、1/250秒）　ISO100　白平衡：日光　−0.7EV

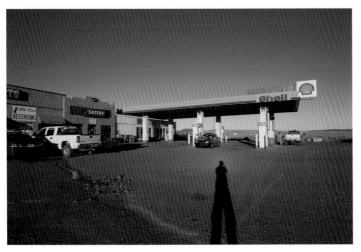

◉ 比較Photo

◀這是利用廣角鏡頭所拍攝出的影像，乍看之下，視覺效果比魚眼鏡頭還要更具深度。但其實拍攝兩張相片時，站立的位置幾乎是完全相同的。魚眼與廣角鏡頭的遠近感表現差異，由這裡就可以知道。

 10-22mm（22mm） `APS-C`

10-22mm（22mm）
光圈優先自動（F8、1/500秒）
ISO100　白平衡：自動　−0.7EV

運用超廣角鏡頭
大範圍捕捉
蘊藏於自然的神祕感

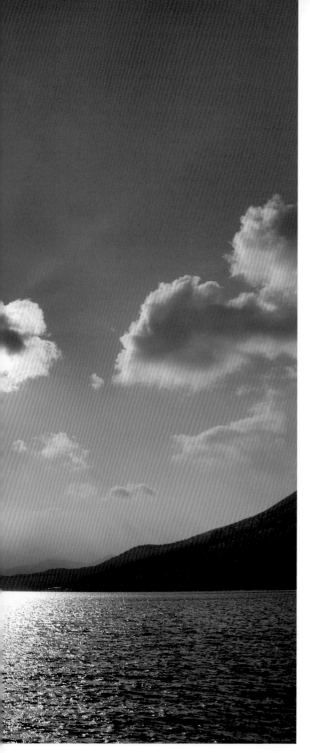

📷 12-24mm(18mm) `APS-C`

利用超廣角鏡頭捕捉雲隙光

在拍攝湖泊的周圍時，很幸運地遇上了這道光芒。這所謂的光芒，在自然現象上被稱為雲隙光，是在有限的條件下才會產生的神祕現象。太陽的光芒從雲朵的縫隙中撒落下來，好像拖了個尾巴一樣的光線，全都朝著地面傾瀉。

雲隙光基本上比較容易發生在早晨及傍晚時分，但是當您遇到這麼珍貴且美麗的自然現象時，建議您使用超廣角鏡頭來捕捉這難能可貴的畫面。因為超廣角鏡頭可以拍出更為廣闊的範圍，當您想要將眼前美景全數納入畫面，就非常適合拿來運用。

這張相片就拜廣闊的視角之賜，才能在如此生動的光線下，成功拍攝遼闊的場景。從攝影的技巧方面來說，水平線的彎曲變形並沒有很明顯，並且調整到能夠讓天空也一併入鏡的角度。另外，如果使用了超廣角鏡頭的話，會因為暗角現象而導致周邊的影像變得昏暗，所以必須將曝光值稍微調低一點。

順利地降低影像的光量後，讓周邊變得稍微暗一些，這樣便能凸顯出光芒的燦爛。至於光圈值，設定為能表現出鏡頭最佳畫質的F8，好讓光線清晰銳利地被拍攝下來。在攝影時，安裝上C-PL濾鏡雖然可以讓光芒變

得更耀眼、更明顯，但因為海面上漂亮的反射光也會隨之消逝，所以，在拍攝這張相片時，並沒有使用C-PL濾鏡。

因為下方相片上的光芒實在是太美了，所以立刻換上了更能顯現影像魄力的標準變焦鏡頭，在變焦後試著拍出這片璀璨的光芒。以大約40㎜的標準焦距，捕捉這片產生光芒的雲朵，不料拍出來的光芒變得十分淺薄；隨後更換為廣角端來拍攝，很遺憾地竟得到了更淺薄的光芒表現。為了能夠呈現出雲隙光那種震攝人心的畫面張力，最好能在了解超廣角鏡頭的性能後，在適當的拍攝時機，充分地將其拍攝能力發揮得淋漓盡致。

▶拍攝的POINT !

● 利用超廣角鏡頭的暗角效果，強調影像上的光芒。

● 利用銳利度較高的F8光圈，清晰地捕捉光的線條。

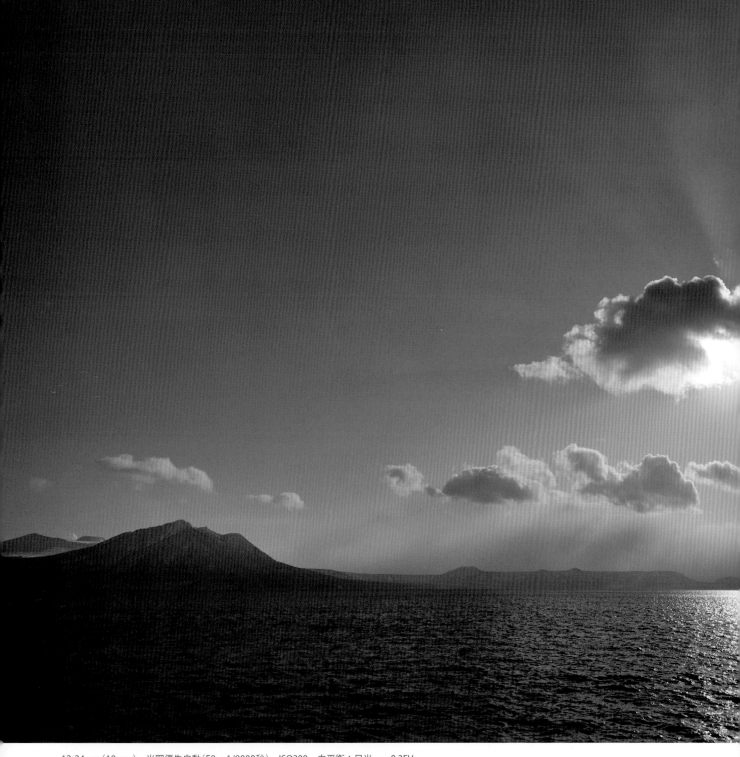

12-24mm（18mm）　光圈優先自動（F8、1/8000秒）　ISO200　白平衡：日光　−0.3EV

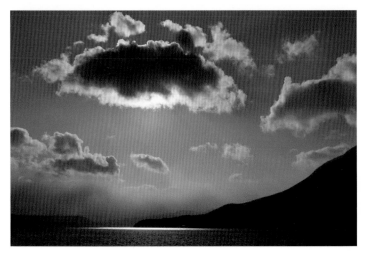

◎ 比較Photo

◀為了能夠顯現出光芒的震撼力，特別使用標準變焦鏡頭來近距離拍攝，但或許是因為太過接近，反而讓光芒變得很淺薄。

 16-85mm（39mm）　`APS-C`

16-85mm（39mm）
光圈優先自動（F8、1/8000秒）
ISO200　白平衡：日光　−1.0EV

活用變焦鏡頭廣角端 表現出道路的深邃感 03

充分發揮出廣角鏡頭的特性
將道路當成主要被攝體來拍攝

在島上開車兜風時，經過一條位於曠野裡的筆直道路。在爬上山的瞬間，巧遇這片廣大牧草地以及非常低的雲朵，還有遠方依稀可見的大海絕景。當下立刻決定，將這片遼闊的景緻與道路當成拍攝主題。運用標準變焦鏡頭的廣角端24㎜，儘可能地拍攝如此寬廣的風景，且不施以任何影像修正，手持相機直到水平線調

整到筆直位置後才完成拍攝。另外，試圖調整構圖直到眼前的道路佈滿畫面為止。當下立刻決定，將這片遼闊的景緻與道路當成拍攝主題。運用標準變焦鏡頭的廣角端，也能夠充分強調遠近感的效果。這樣的結果，不但能營造出廣闊風景及影像深邃感，甚至還能表現出身處於該場景下的臨場感。

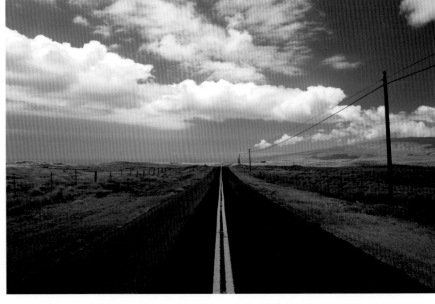

24-70mm
(24mm)
全片幅

24-70mm（24mm）　光圈優先自動（F11、1/100秒）　ISO200　白平衡：日光　−0.7EV

將佇立在樹蔭下的駱駝 與沙漠的氣氛一同捕捉 04

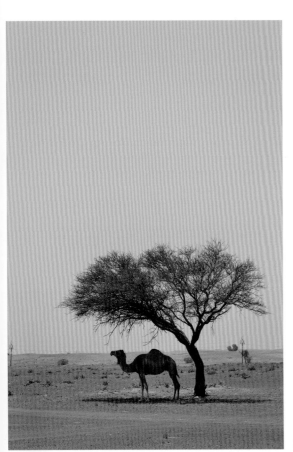

利用中望遠焦段將主要被攝體
與周邊景緻一併拍攝下來

在炎熱天候下的沙漠中，發現一隻被放牧著的駱駝正在樹蔭下休息。最初是考慮使用200㎜之類焦距較長的望遠鏡頭來拍攝，但是因為也想同時將沙漠的氛圍一併捕捉，所以最後採用100㎜左右的焦距所拍出的視覺效果。使用100㎜左右呈現最接近肉眼所見的立體感。另外，將光圈縮小到F6.3，讓背景不要變得太過模糊，目的是為了確實表現出沙漠的深度。

在沙漠中，因為常會有細砂飛揚，在更換鏡頭時多少都會有沙塵飛入機身裡。正因如此，最好能在車內或屋內更換鏡頭比較妥當。當然，為了安心起見，建議您選用防塵防滴規格的鏡頭。

24-70mm（105mm）　APS-C

24-70mm（105mm）　光圈優先自動（F6.3、1/800秒）　ISO100　白平衡：陰天　−0.7EV

05 運用漸層色調 呈現被夕陽染紅的山脈

14-150mm（300mm）　光圈優先自動（F6.3、1/400秒）　ISO200　白平衡：陰天　－0.3EV

利用望遠焦段擷取部分影像 強調出對比的反差效果

朝陽和夕暮下所見到的層疊山巒，和白天呈現出的景緻迥異，看起來就彷彿置身於戲劇化的世界。雖然光線照射不到前方的山上，不過越往深處，可發現遠方則變得更加明亮，而且在這片被餘暉染出絢麗紅暈的天空，竟然形成了這麼美麗的漸層色調。當您想要表現出這種對比度時，與其使用廣角焦段表現出風景的遼

闊壯麗，倒不如運用望遠焦段狹窄的視角，捕捉一部分被擷取的精彩畫面。

因為拍攝的是同時兼具濃淡色彩的被攝體，所以常常會在曝光調整時感到困擾。其實，只要將曝光值調整為最明亮天空範圍內的中間調，讓畫面下方變得越黑暗，影像就會變得越紮實。

14-150mm
（300mm）
M4／3

06 透過廣角鏡頭與隧道式構圖 強調出南國的氣氛

將具有南國風情的樹叢 一併拍入遼闊的畫面內

漫步在南國渡假勝地的海岸邊時，天空慢慢轉變成美麗的晚霞色彩，馬上將這片景緻用相機記錄下來。雖然也曾經只拍攝漂亮的天空與大海，但是因為黃昏時分的南國海岸並不是那麼鮮明生動，如果單只拍攝大海與天空，沒辦法表達出身處於渡假勝地的意境。當遇到這種情況時，如果能將椰子樹的枝幹或葉片，這種

具有南國氣息的植物或樹木放置於畫面中，便能輕鬆地向觀賞者傳達出南國的風味了。透過廣角鏡頭的使用，因為可以拍攝出遼闊的風景，所以能藉此表現出大海的遼闊與壯麗。另外，將椰子樹的葉片大範圍地配置於畫面的周邊，藉由這種隧道式的構圖方式，強調出南國的獨特氣氛。

15mm
（22mm）
APS-C

15mm（22mm）
程式自動（F7.1、1/200秒）
ISO100　白平衡：日光　－0.7EV

利用大光圈鏡頭
捕捉星空的軌跡　07

**運用大光圈定焦鏡頭
並設定為B快門拍攝**

雖然也可以用標準變焦鏡頭來拍攝星空，但如果您還是想要更漂亮地呈現時，建議您還是使用明亮的大光圈鏡頭比較好。最大光圈較大的鏡頭，可以將感光度調低後完成攝影，而且最大的優點，就是連昏暗的星星也能清楚拍攝。

在設定方面，首先，必須將相機固定在三腳架上，且因為無法長時間按住快門按鈕，所以也請準備一條快門線，且將快門速度調整為B快門，光圈則設定為開放狀態。如果想要讓星星呈現停止效果的話，可將曝光設定在10秒左右；而如果想在相片上呈現彷彿流動的狀態，則可將曝光設定在10分鐘以上，接下來只要等待佈滿星空的夜晚來臨即可。

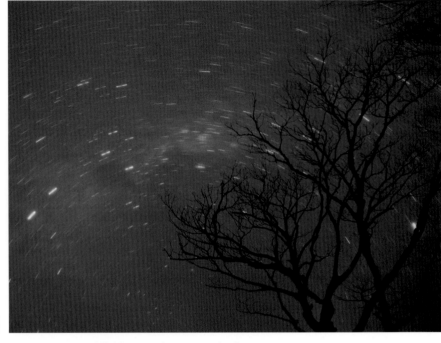

14mm
(28mm)
4／3

14mm（28mm）　手動模式（F2、10分）　ISO160　白平衡：3600K

使用望遠鏡頭　08
展現出海洋的遼闊

**利用望遠鏡頭來捕捉
位於遠處的教堂與海洋**

位於南國海岸邊的教堂與即將沉入大海的太陽，讓人留下了深刻的印象。雖然也曾經考慮使用超望遠鏡頭來拍攝，但是，就算可以把教堂與太陽的特寫拍攝下來，卻很難表現出令人感動的廣闊大海。在此，使用變焦鏡頭的望遠端120㎜，運用適度的望遠壓縮效果，讓太陽與教堂能放大並貼近地配置於影像上。

另外，在構圖上多用點心，將大海的寬廣範圍放進畫面，藉以表現出海洋的遼闊與壯麗。因為太陽的光線十分強烈，如果將太陽位置配置於畫面邊緣的話，很容易會產生耀光，所以直接把太陽放在畫面中央附近的位置，如此便能輕鬆防止耀光的發生了。

24-
120mm
(120mm)
全片幅

24-120mm（120mm）　程式自動（F14、1/800秒）
ISO200　白平衡：日光　＋1.3EV

09 透過超廣角定焦鏡頭 大範圍捕捉遼闊的天空

登山時運用超廣角定焦鏡頭 來遠眺眼前景物

全無路可退的環境下，這個僅有數㎞的微小差異，卻有著極大的影響。為了能在相片上表現出海的動感以及天際的遼闊，特別使用14㎜的超廣角定焦鏡頭來拍攝。多虧了使用不太會產生大範圍變形的定焦鏡頭，才能依照自己的想法，擷取到這片浩瀚無垠的遼闊天際。

應該有不少方法，是可以把從山頂上看見的雄偉景物，拍攝出比實際所見還要更遼闊的蒼穹。不過，為了拍攝出壯麗的蒼穹，建議您盡量用16㎜以下的超廣角鏡頭來拍攝。16㎜的視角大約為106度，而14㎜的視角則大約為144度。您可能會認為這樣的差異微乎其微，但是以攝影距離來看，卻存在著頗大的差距。在後方完

14mm
全片幅

14mm（14mm）　光圈優先自動（F14、1/200秒）　ISO200　白平衡：日光

10 靠著大光圈定焦鏡頭 用高速快門拍攝飛舞浪花

選擇最大光圈較大的鏡頭 可以得到更迅速的快門速度

浪花的飛舞及瀑布等，要將水的動態拍出靜止般的感覺時，必須得利用1／1000秒以上的高速快門來拍攝。試著比較改變快門速度後所拍得的噴水池影像，當設定為1／500秒時，水滴會產生模糊晃動；而當設定超過1／1000秒時，便可拍出一滴滴如靜止般的水滴了。所以，當您想要如範例相片一

般，拍攝浪花飛舞的模樣時，必須使用相當快的高速快門才能辦到。將ISO感光度調高，雖然也能讓快門速度加快，但因為同時會導致影像雜訊變得明顯，所以最好能降低感光度來抑制雜訊現象。在這種情況下，使用大光圈定焦鏡頭，就能得到相當迅速的快門速度了。

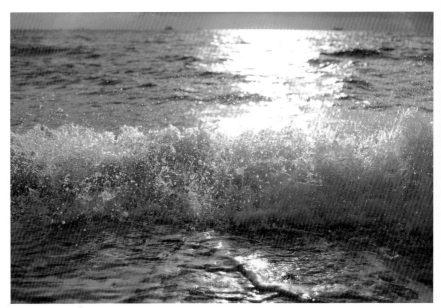

35mm (52mm)
APS-C

35mm（52mm）
光圈優先自動（F2.8、1/8000秒）
ISO200　白平衡：陰影　＋0.7EV

11

縮小微距鏡頭的光圈
清晰呈現出
被攝體的影像細節

**當進行微距攝影時
在景深表現上要多加注意**

當您想要將寄居蟹或是昆蟲等小巧的被攝體放大拍攝下來時，要使用的不是一般的標準鏡頭或是望遠鏡頭，而是使用微距鏡頭來拍攝。

一般標準鏡頭在最短拍攝距離下，無法將數公分的微小被攝體等比例呈現，但如果是微距鏡頭的話，就可以拍出比標準鏡頭還要大上數倍的影像了。所以，就算是小到只有數公分的微小被攝體，都能拍攝出佈滿整個畫面的影像。

鏡頭有所謂的最大放大倍率，而幾乎所有微距鏡頭的最大放大倍率，都

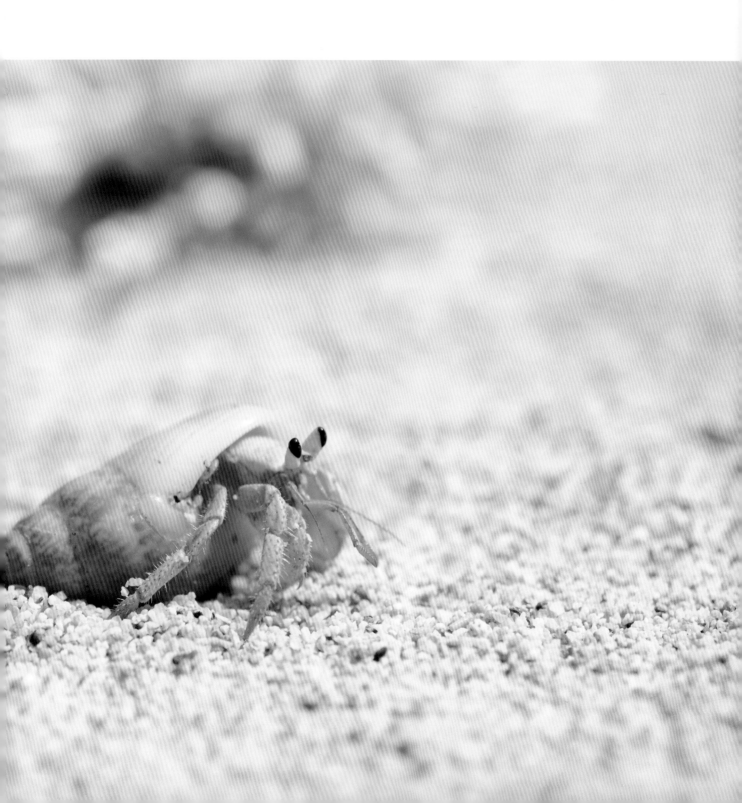

標記著1/2倍或是等倍。

而所謂的等倍攝影，對於35mm規格的影像感應器來說，就是成像的結果與實際被攝體大小完全相同的意思。舉例來說，被攝體大小如果以等倍攝影來拍攝只有2公分大小的寄居蟹時，在影像感應器上就會形成2公分大小的寄居蟹影像。

另外，如果使用的相機是搭載APS-C規格的影像感應器的話，由於焦距受到改變，所以能夠拍出放大1.5～1.6倍的影像，需要稍微留意。

這張相片，是在APS-C規格的數位單眼相機上，安裝60mm的微距鏡頭所拍得的影像。相較於標準鏡頭，最大放大倍率也得以提升。在此，沒有將寄居蟹放大到整個畫面，而是連同沙灘也一併拍攝下來，但因為配合寄居蟹的大小將光圈縮小到F8，不但能夠將被攝體的細節確實地保留住，還能夠在背景上產生出適度的散景效果。

在執行微距攝影時，有一點必須得特別注意，那就是景深的狀態。由於焦距變長，在與被攝體之間的距離拉近時，會產生相當強烈的散景效果。此外，在光圈開放的狀態下，很可能會出現只有數公分景深的現象。

如同下方的相片一般，當光圈縮小到F4.5左右時，就連像是蝴蝶這種較為平面的被攝體，應該都看得出來有一部分根本完全沒有合焦。而在微距攝影上，為了配合被攝體的大小，最好能夠將光圈值設定在F8～F11左右，以確實保留被攝體的影像細節。

◉ 比較Photo

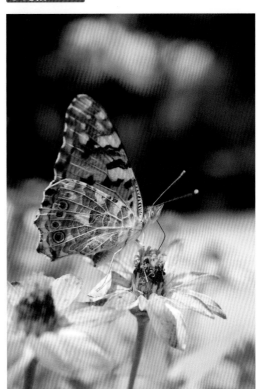

30mm
(45mm)
APS-C

30mm（45mm）　光圈優先自動（F4.5、1/1000秒）
ISO200　白平衡：5200K　＋0.3EV

▲這是使用標準焦距的微距鏡頭，所拍得的蝴蝶影像。雖然是以F4.5的光圈來拍攝，但景深的狀態還是相當不足，蝴蝶的翅膀上有一部分已經完全失焦，所以還得再縮小光圈。

60mm
(90mm)
APS-C

▶ 拍攝的POINT ！

●當自動對焦有困難時，不妨使用手動對焦來拍攝。

●靈活運用景深的表現，凸顯出主要被攝體。

60mm（90mm）　光圈優先自動（F8、1/500mm）
ISO200　白平衡：日光　＋1EV

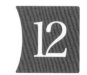

陸地、海中、天空與遠方島嶼全部盡收眼底

消除廣角鏡頭的變形現象
以表現出地平線的遼闊

身處南國，不禁想拍下隨處可見的湛藍天空與美麗大海，應該有不少人都是這麼想的吧！

如果一直到水平線遙遠的另一端都想廣闊地拍攝下來，建議您使用超廣角鏡頭。在這幅作品上，就是使用了廣角端為18㎜的超廣角變焦鏡頭。另外，將光圈值設定為F10，盡量不要讓會導致畫面周邊變暗的暗角現象產生。除此之外，若想要連遠方景物也廣闊地表現出來時，不妨使用二等份構圖的技巧，並採用直幅構圖，可以表現出完全不會歪曲變形的水平線。使用超廣角鏡頭時，往往會產生桶狀變形的像差。正因如此，如果稍微

狀變形的像差。正因如此，如果稍微更濃郁。

海多餘的反射光，還可以讓色彩顯得不但能除去天空及大海景，最好能多加上C-PL濾鏡。藉由這項輔助，此外，想要拍攝南國美麗的天空與小心注意。此而彎曲，這點還請您在拍攝時特別就會變得相當明顯，且水平線也會因將天空與大海放大後拍攝，變形現象

拍攝的POINT！

● 將光圈設為F10，以防止暗角現象。

● 不要將天空與海洋大範圍地置入畫面中。

◎ 比較Photo

18-35mm
(18mm)
全片幅

18-35mm（18mm） 光圈優先自動（F10、1/100秒） ISO200 白平衡：日光

18-35mm（18mm） 全片幅

18-35mm（18mm） 光圈優先自動（F10、1/100秒） ISO200 白平衡：日光 使用C-PL濾鏡

13

善加運用
標準定焦鏡頭的前散景
模擬望遠攝影效果

若熟知標準定焦鏡頭的使用方法，就能使用於廣角及望遠攝影，可說是一款萬能的鏡頭。這幅作品，所拍攝的是停泊於南國海上的遊艇。如果僅拍攝大海以及遊艇，就只是一張記念相片，所以在靈活運用標準定焦鏡頭後，便拍出了好像是使用了望遠鏡頭來拍攝的視覺效果。在模擬望遠鏡頭獨特的壓縮效果上，前散景是表現的

關鍵。但如果前散景的狀態不明顯，望遠的效果會變得十分薄弱，反之，當前散景的比例過重的話，反而會讓人覺得有點太膩了。所以在製作前散景效果上，必須掌握一個重點，就是得讓鏡頭盡量靠近被攝體才行。因為前散景會比後散景容易取得，就算稍微縮小一點光圈也沒問題。在這幅作品中，因為同時也想顧及風景的清晰度，所以特別將光圈調整到F 3.2來拍攝。即使是標準定焦鏡頭，也能拍出好像使用了望遠鏡頭來拍攝的效果。

▶ **拍攝的POINT** !

● 製造前散景的重點，必須得讓鏡頭盡量靠近被攝體。

● 將光圈調整到F3.2，以增加主體清晰度。

◉ **比較Photo**

50mm（50mm）　光圈優先自動（F3.2、1/3200秒）
ISO200　白平衡：日光　＋0.7EV

50mm（50mm）　光圈優先自動（F3.2、1/3200秒）　ISO200
白平衡：日光　＋0.7EV

📷 **50mm** 全片幅

14

微調變焦鏡頭的視角 捕捉壯闊風景 的局部影像

充分發揮變焦鏡頭的特性 運用自由的構圖來拍攝

在山間旅行之類的長時間步行時，我通常會考慮到自身的體力狀況，只攜帶最少的器材出門。第一次前往的地方，到底能拍攝到什麼都還是未知數，所以幾乎都會帶著超廣角變焦鏡頭與標準變焦鏡頭這2款。只要有了這2款鏡頭，幾乎所有的被攝體都足以應付了。

當然，也有考慮到可能會碰上突如其來的大雨，或是在沼澤之類的水邊攝影，所以特別選擇了防塵防滴規格的鏡頭。另外，當拍攝風景相片時，只要視角有些許變化，所呈現出的視覺效果就會產生劇烈地改變。而且由於會遇到相當多在物理上靠近不了的地點，因此，比起定焦鏡頭，反倒是變焦鏡頭才能夠派得上用場。這張相片，是在島上漫步時所遇見的美麗沼澤，因為有水流貫穿其間，所以無法如預期般靠近這片沼澤。再加上周圍有很多巨大的岩石，只好放棄利用廣角鏡頭來廣闊地拍攝。這時，使用了標準變焦鏡頭的變焦功能，並微調視角來應對。而且，為了表現出沼澤的水流，特別安裝ND8濾鏡來拍攝。像在這種動作受到限制的環境，特別使用焦段涵蓋廣角到中望遠的變焦鏡頭，是最適合不過的了。

下方的範例相片，就是從幾乎相同的位置，利用相當於50mm的視角來拍攝水的流動。您可以清楚地看出，約為20mm的焦距差異，竟然讓影像產生這麼強烈的變化。而設定為50mm時，因為是在標準視角內，和設定為廣角時相比，會有較為壓縮的感覺，而且由於可以清楚地擷取到森林與河川潺潺的流水，因此將會得到比廣角更靜謐的視覺效果。另一方面，為了能展現出懾人的魄力，特別將河水的流動感，大膽地從畫面的左端一直延伸到右端。運用透視的效果來強調眼前的河川，便能在相片上營造出具有動感的視覺效果。當您要拍攝大自然的局部畫面時，還請試著使用標準變焦鏡頭來拍攝吧！

24-70mm（32mm） 全片幅

拍攝的POINT！

● 充分活用變焦鏡頭的優點，並以1mm為單位來調整視角。

● 由於廣角鏡頭能增加影像的視覺震撼力，所以可在相片上增添動感。

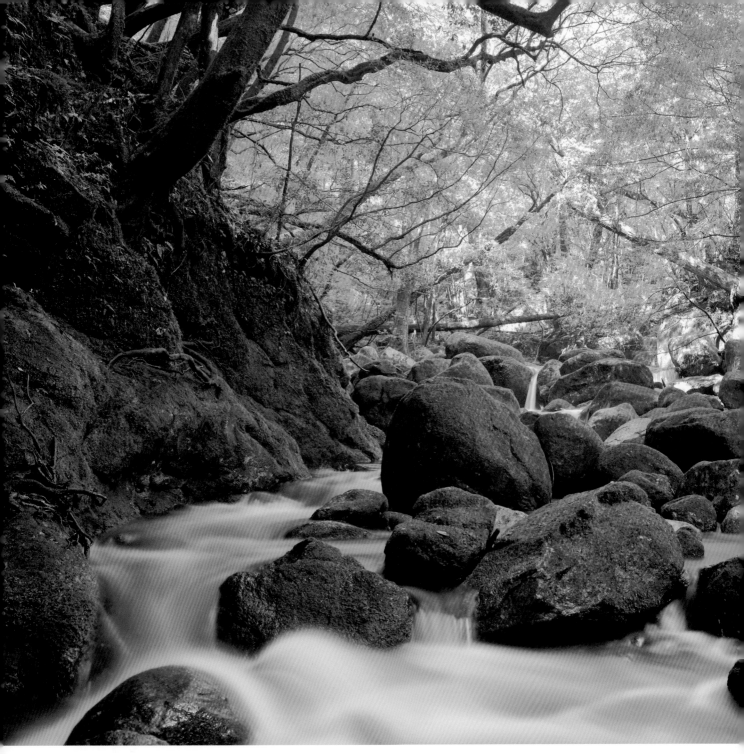

24-70mm(32mm)　手動模式(F8、10秒)　IS100　白平衡：日光　使用ND8濾鏡

⊙ 比較Photo

◀ 利用相當於50mm的視角，在稍微離得遠一點的距離來拍攝沼澤。如果想要輕鬆地依照自己的想法來拍攝無法靠近的場景，建議您使用調整幅度較廣的標準變焦鏡頭。

📷 24-70mm(52mm) 全片幅

24-70mm(52mm)
手動模式(F8、10秒)
ISO100　白平衡：日光

15

使用變焦鏡頭
為眼前風景
安排最美麗的構圖

利用變焦鏡頭
擷取瀑布的壯麗畫面

外出攝影時，我一定會準備標準變焦鏡頭、望遠變焦鏡頭，以及廣角變焦鏡頭。因為變焦鏡頭的焦距，可以在一定範圍之內自由變化，所以使用起來相當方便。但是，在變焦鏡頭登場之前，攝影師們應該就只能使用定焦鏡頭了。因此，選擇一款接近想要拍攝視角的定焦鏡頭，讓身體前進或是後退，找出最適合的構圖，也是一種拍攝方式。

變焦鏡頭在製作初期的畫質表現並不理想，最大光圈也相當小，甚至還有不善於連拍等缺點，但時至今日，

這些缺點已全然消除，最新的設計令人十分滿意。其中，變焦鏡頭最拿手的被攝體就是瀑布。一般來說，瀑布多半都只能從觀瀑台或是路邊，固定的位置來拍攝，想要調整攝影位置真的十分困難。使用定焦鏡頭時，因為視角是已被固定的，所以往往想要拍得更寬廣卻無路可退，或是想要近距離特寫時卻無法再靠近。就如同一般人常說「攝影是減法」的道理一樣，遼闊的風景並不是只要拍得很寬廣就好，必須得排除掉多餘的景物，透過了精簡的動作，才更能夠襯托出瀑布的魅力。而能完全發揮功效的，就是變焦鏡頭了。當焦段變得更為望遠的話，很可能就會切斷瀑布的落水

口，而變成了白色的線條；但若是將焦段變得更廣角的話，周圍綠色的面積就會顯得過多，讓瀑布看起來感覺很微弱。所以，要透過縝密地構圖，將瀑布整體盡收眼底，在一併拍入廣闊風景的同時，讓人立刻把目光放到瀑布上。在瀑布的攝影上，能夠讓櫻花及楓紅等配角取得良好平衡，並且可以多次調整視角的變焦鏡頭，絕對是風景攝影不可或缺的鏡頭。對於攝影帶數款鏡頭步行而感到體力不支的朋友，或者是不想更換鏡頭而希望輕鬆攝影的朋友，還有一種從廣角到望遠的範圍均可涵蓋的高倍率變焦鏡頭可供選擇。總之，就是要配合您的攝影風格，選擇最適用的鏡頭款式吧！

📷 18-250mm（27mm） APS-C

▶ 拍攝的 POINT ！

● 即使是廣闊的風景，也須凸顯出主角，並排除多餘的景物。

● 充分活用變焦鏡頭，並執行縝密地構圖。

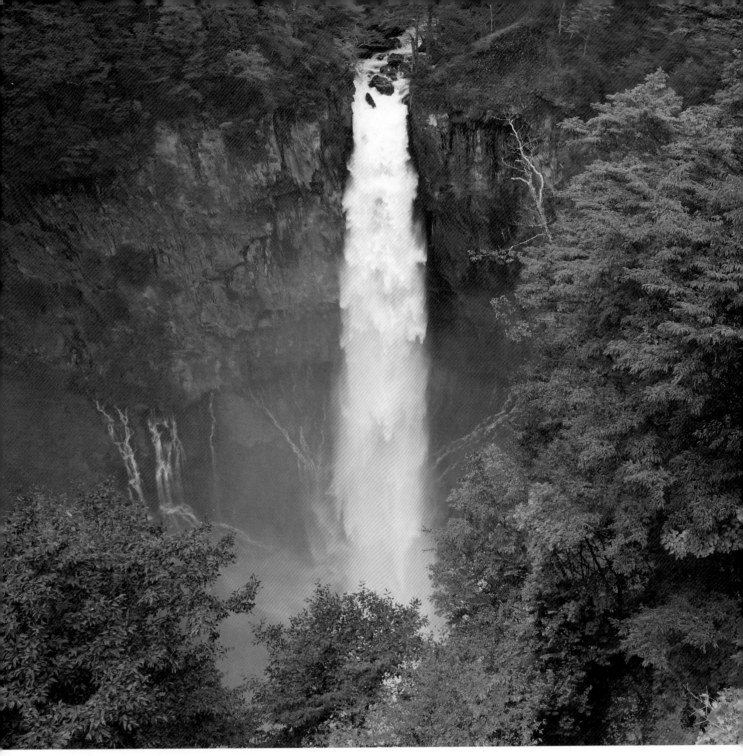

18-250mm（27mm）　光圈優先自動（F8、1/80秒）　ISO100　白平衡：日光　－1EV

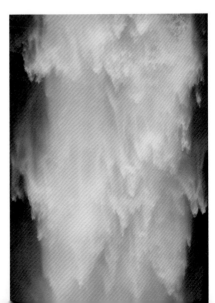

比較Photo

◀這是從相同的位置，利用望遠變焦鏡頭所擷取出的畫面。藉由只針對瀑布水流的局部進行特寫，便能傳達出猛烈激昂、宣洩而下的視覺衝擊效果。

18-250mm（210mm） `APS-C`

18-250mm（210mm）
光圈優先自動（F5.6、1/640秒）
ISO400　白平衡：日光　＋1EV

16

活用遠近感技法
呈現栩栩如生的
水流動感

利用廣角鏡頭與ND濾鏡 表現水流的洶湧氣勢

拍攝地點有豐富的降水從群山間流入河川，因此水勢十分洶湧湍急，同時也具有衝擊性的魄力。從生動地表現出河川震撼力的角度來說，廣角鏡頭是最適合不過的。藉由使用廣角鏡頭，不但能廣闊地拍攝風景，還可以從稍微俯瞰的角度，運用唯有廣角鏡頭才能達成的透視感（遠近感），以表現出景物的壯麗與魄力。由攝影者來配置水流場景的位置，並藉由遠近感的差異，可以表現出能強調動態力度的震撼效果。此外，為了能讓眼前的風景感覺好像更接近，且讓遠方的景物呈現出更遙遠的感覺，試著在整體的影像上確實對焦，便能感受出影像的深度。除此之外，為了強調水流的動感，也運用了長時間曝光，以表現出水流的磅礴強勁。但是，因為這幅相片是在清晨拍攝的，即使將光圈設定為F8，仍然無法達到如預期般的慢速快門速度。雖然如此，但如果將光圈縮小到F22的話，則會因為繞射現象的產生，而導致影像清晰銳利度的喪失。在這種情況下，盡量不要將光圈縮小到F8以下，並且在安裝了ND16濾鏡後，再來調整快門速度。藉由這些手法，不但能讓影像中所有細節均能表現得相當清晰銳利，甚至還可以依照自己的意念，呈現出水流的動態感覺。

▶ 拍攝的POINT !

● 由攝影者配置水流的位置，並藉以傳達出影像的遠近感。

● 利用長時間的曝光，表現出水流洶湧的動感。

16-35mm
（24mm） 全片幅

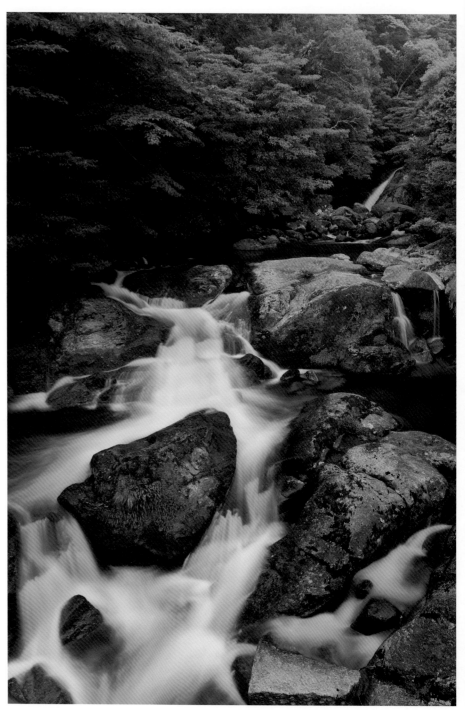

16-35mm（24mm）　手動模式（F8、4秒）　ISO100　白平衡：4350K　使用ND16濾鏡

17

活用廣角鏡頭的特性
讓巨木展現無比魄力

將從枝頭灑落的神祕光線
運用廣角鏡頭生動地表現出來

在森林裡巧遇參天巨木，因為已經生長了幾百年，所以在樹的中間形成一個可以容納數人同時進入的巨大空洞。即使內部生成了如此大的空洞，大樹依然持續生長著，似乎更增添了神秘色彩。而這張相片，就是充分表現出強勁生命力的傑作。森林裡的濕度很高，而且空氣裡還瀰漫著薄薄的霧氣。沐浴在清晨的陽光下，附近產生了美麗光芒。為了捕捉這種難得的瞬間美景，以及參天巨木的震撼力，特別使用廣角變焦鏡頭的廣角端，將巨木無比的魄力拍攝下來。確定好三腳架的架設位置，並從盡可能接近地面的仰角，利用唯有廣角鏡頭才具有的變形效果，藉以誇飾樹幹寬闊的面積。另外，藉由刻意將前方青苔叢生的地面一併拍攝進來的手法，好強調出遠近的透視感。這樣一來，不但能讓影像產生深度，更可以凸顯樹木內部的寬廣。此外，為避免繞射現象的發生，特別將光圈值設定為F9，讓拍攝到的光芒線條顯得格外清晰。如果使用的是廣角鏡頭的話，一旦將光圈縮小到F9後，便可得到非常足夠的景深，幾乎從眼前的地面一直到後方的森林都能清楚地拍攝下來。也正因為這樣，才能表現出神秘光線投射到參天巨木的感覺，以及森林所散發出的懾人魄力。

拍攝的POINT

● 利用廣角鏡頭的變形效果，來誇飾樹幹的寬闊。

● 將前方的青苔一併拍入，以強調遠近的透視感。

16-35mm
(16mm) 全片幅

16-35mm（16mm）　光圈優先自動（F9、2.5秒）　ISO100　白平衡：日光　＋1.3EV

18

透過鏡頭廣角端
讓太陽顯得
閃閃動人

為了得到光線的星芒效果
特別將光圈縮小拍攝

從青翠茂密葉片間灑落的光線，這是一幅完全能夠感受到夏日陽光能量的相片。雖然主角為覆蓋了整個畫面的葉子，不過太陽也變成了另一個焦點。如果沒有太陽的點綴，整個畫面就會變得略顯平凡。利用置入亮點的技巧，不但能在影像上產生畫龍點睛的效果，更可以藉此吸引觀賞者的目光。一般在拍攝太陽時，大多都會變成一個白點，不過在這張相片上，卻出現了星芒狀的線條，這樣就更能增添閃耀的感覺了。

想呈現閃閃發光的點光源，以燈飾

或者是從樹葉間來窺視太陽光的場景來說，共有2種能產生星芒的方法。

其一，是使用星芒濾鏡。這種方法，在拍攝燈飾等物體時經常會被拿來使用，同時也是在點光源上產生星芒的重要配備。

不過，拍攝時如果星芒太過清楚的話，反倒會影響原本自然的氛圍。這次要向您介紹的另一種技巧，就是利用鏡頭廣角端來操作的方法。焦距越短，而且光圈縮得也越小，星芒就顯得越清楚。也就是說，利用廣角端並將光圈縮小之後，就算不搭配使用濾鏡，依然能製作出閃閃動人的星芒。

這張相片是使用18-55mm的鏡頭，並將光圈縮小到F11。因為拍攝的是平

面被攝體，所以原本並不需要將光圈縮到如此之小，但為了得到光線放射的效果，這才將光圈縮小到F11。

只不過，將光圈縮得太小的話，很容易會產生繞射現象，而導致影像的畫質變差。就算要縮小光圈，最好也要維持在不超過F22程度的範圍。

星芒線條的數量，取決於光圈葉片的數量。因為在這裡使用的鏡頭光圈葉片共有6片，所以拍攝出了6條光束。

隨著鏡頭的不同，製作出星芒的方法也大相逕庭，有時廣角端就能製作出的光線，用標準端就能製作出來，因此種類相當繁複，各位可以在拍攝時實際測試看看。

📷 18-55mm（27mm）　APS-C

▶拍攝的POINT！

● 縮小鏡頭的光圈，藉以製作出星芒的感覺。

● 利用點光源光線的強度，來改變星芒線條的長度。

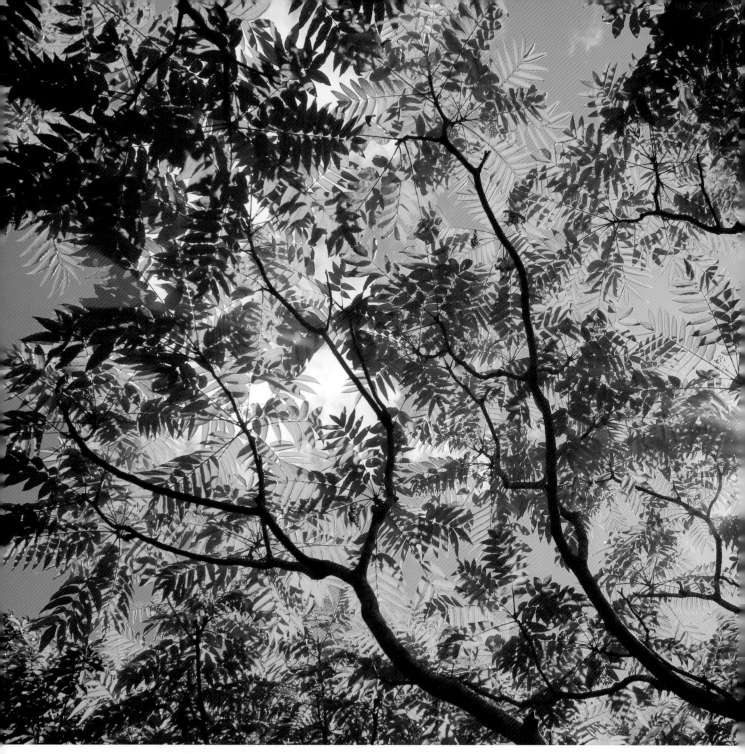

18-55mm（27mm） 光圈優先自動（F11、1/125秒） ISO100 白平衡：日光 ＋0.3EV

◎ 比較Photo

◀不侷限於拍攝太陽，只要是有點
光源的場景，就能享受星芒效果的
攝影。夜景當然是點光源的寶庫，
隨著光線強弱的改變，星芒的長度
也會隨之而異。

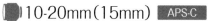10-20mm（15mm） APS-C

10-20mm（15mm）
光圈優先自動（F16、30秒）
ISO100 白平衡：白光管 －0.3EV

19

運用楓葉的
前散景效果
為相片增添柔和感

在這張相片裡，重點就在於前散景的效果。在器材方面，可以選擇望遠變焦鏡頭的望遠端，並在開放光圈的狀態下拍攝。與在背景上製作散景效果不同，製造前散景時不是要靠近主要被攝體，而是必須得接近想要呈現出前散景效果的被攝體。而且，不要讓主角和背景間的被攝體。而且，不要是要選擇能讓主角與將要形成前散景的被攝體間，有段距離相隔的位置。

在這張相片上，焦點對在後方的楓葉上，所以前方的楓葉會因為過於靠近相機，而產生模糊的散景效果。因

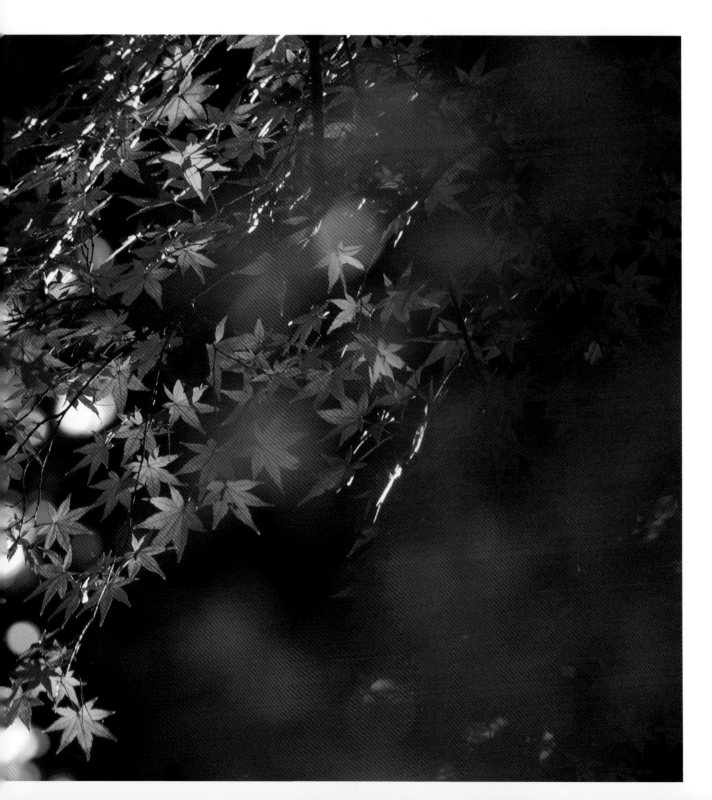

為主角與背景之間的距離相隔遙遠，所以才會特別在背景上添加了閃亮的散景效果，比起完全漆黑的背景，添加了這種從葉片間灑落陽光的美麗散景，反倒能夠營造出更明亮爽朗的氛圍。此外，特別選擇了處於逆光狀態的楓葉，利用穿透過葉片的光線，營造出燦爛的視覺感受。在使用散景效果時，會想要同時表現出鬆軟柔和及鮮豔明亮的感覺，因為光是用眼睛觀看，就會覺得影像整體散景效果非常舒服。雖然，要尋找能製作前散景效果的場景有點困難，但透過鏡頭運用及縝密構圖的過程，慢慢就能抓到拍攝的感覺了。總之，以整體畫面來考慮前散景效果，並找出適當的場景，才是最重要的關鍵。

該如何置入散景效果，是接下來要探討的項目。像是楓葉的範例相片，在畫面的左右兩側置入前散景效果，這種方法就如同透過隧道來窺視深處的景物一般。另外還有一種，就如同下方繡球花的相片一樣，將前方的花朵放在畫面的下方，並將主體後方的花朵也套用散景效果。運用主體前後都施以散景效果的手法，就好像變成三明治一樣，只有清晰的主角才會被凸顯出來。

還請您特別注意，千萬別讓前散景效果延伸到主角上。如果連主角也變得模糊了，那整個畫面就不再有清楚的地方，更無法凸顯出任何一個部分了。所以，最好能讓主角清楚明確，並只針對想要隱藏的部分施以前散景效果即可。

◉ 比較Photo

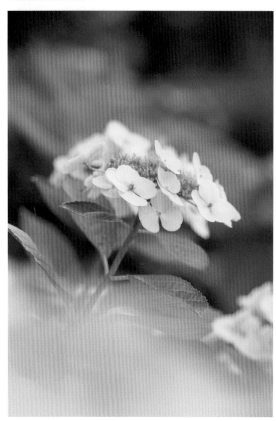

▲在畫面下方置入前散景效果，以呈現出花朵好像是從模糊中綻放開來的柔和感覺。另外，背景也加入了散景效果，形成主角被散景包夾的特殊視覺感受。

100mm
(150mm)
APS-C

100mm（150mm）
光圈優先自動（F2.8、1/160秒）
ISO100　白平衡：日光　＋0.7EV

40-150mm
(300mm)
4/3

▶ 拍攝的POINT！

●使用望遠端並開放光圈，靠近想要形成前散景的被攝體。

●請注意，千萬不要讓前散景效果延伸到主角上。

40-150mm（300mm）
光圈優先自動（F5.6、1/50秒）　ISO100　白平衡：陰影

20

利用逆光
讓楓葉散發出
獨有的造型美

雖然說，連同楓樹幹一併拍攝下來的感覺也很美，不過，在逆光下拍攝葉片的效果也很不錯。和單純捕捉風景相比，還可藉此營造出楓葉的造型美。楓葉的形狀猶如攤開來的手掌，但因為從橫向看過來無法表現出整體的造型美，所以必須得從正下方或是正上方，以平面的形式來拍攝。選擇葉片與葉片沒有重疊的部分，也是拍攝時必須掌握的重點。像這種時候，就十分建議您使用望遠系變焦鏡頭。將想要拍攝的部分，利用特寫效果擷取其中的局部，因為背景很容易變得模糊，所以除了可以凸顯葉片之外，還可以輕鬆地運用變焦鏡頭來微調構圖。

重點放在楓紅的造型之美
用心研究拍攝的方法吧

只不過，由於望遠鏡頭的景深相當淺，若想要讓全部的葉片都處於合焦狀態，必須得選擇一個能讓葉面與相機焦平面保持平行的位置。光圈縮得越小，景深會變得越深，同時葉片也就會拍得越清楚，但因為快門速度變慢很容易就會產生晃動，還請您盡量避免這種狀況發生。

這種拍攝方法並不侷限在紅色的楓葉上，在拍攝青翠的新葉時也同樣能運用。順帶一提，比起順光，反倒是在逆光下拍攝時，因為光線透射的關係，更能讓人感受清新嬌嫩的感覺。在這張相片當中，為了拍出明亮的感覺，特別將曝光補償值大幅地朝正向調整。但若是負向調整，卻能拍出略帶曝光不足感覺的楓葉剪影。

> **拍攝的POINT!**
> ●使用望遠系的變焦鏡頭，利用特寫效果擷取想要拍攝的部分。
> ●要讓全部的楓葉都合焦，必須讓葉面與相機焦平面保持平行。

55-200mm（210mm） APS-C

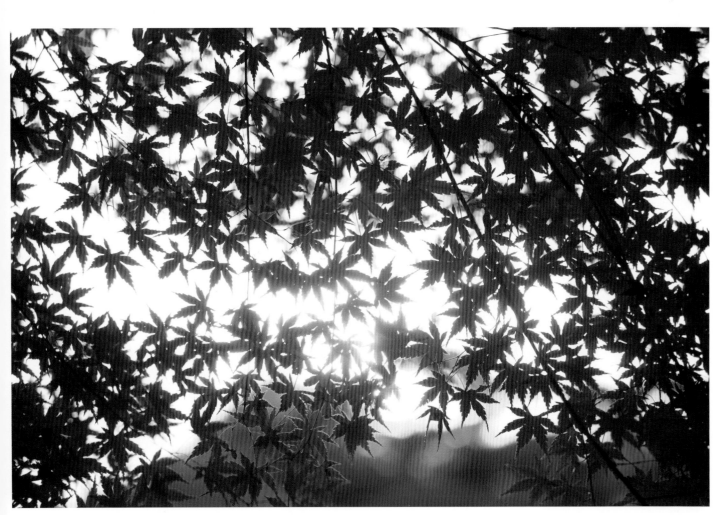

55-200mm（210mm）　光圈優先自動（F4.5、1/80秒）　ISO200　白平衡：8000K　＋2EV

21

靠著曝光時變焦的技法
讓楓葉有如飛出畫面般耀眼

● 在曝光的同時，由廣角朝望遠端變焦。

● 運用ND濾鏡來減少光線進入相機，並使用慢速快門。

將重點部位的被攝體拍出猶如放射般的效果

所謂的曝光時變焦，所指的就是在快門開啟的過程中，從廣角朝望遠端變焦，也是讓被攝體呈現出好像要飛出畫面般的拍攝手法。雖然這是拍攝燈飾時所使用的其中一種技巧，但這回嘗試使用於自然攝影的主題上。

首先，是在廣角端決定構圖。在這種時候，如果在中心位置放能當成重點的被攝體，就會變得好像是從那裡放射出來的視覺效果了。接下來就是按下快門，並且從廣角端變焦到望遠端，整張相片就會變得像是由楓葉製作的萬花筒一樣。

拍攝這張相片的時候，雖然曝光是設定為3秒，不過幾乎花了1秒維持在廣角端的狀態，好讓中心的楓葉可以清楚地拍攝下來。再來，在剩餘的2秒內，將變焦調整至望遠端。但因為是在曝光的過程中執行變焦操作，所以如果快門速度太快的話，將會來不及旋轉變焦環。

在拍攝夜景之類的昏暗主題時，因為快門速度會變得很慢，所以不會發生這種問題，但在白天進行攝影時，可以利用ND濾鏡來減少光量，儘可能地使用慢速快門來拍攝。只不過，要是發生任何晃動的話，會導致光線變形或是歪斜，所以最好能搭配使用三腳架。就算使用了三腳架來輔助，也很可能會因為匆忙地旋轉變焦環，而導致晃動發生，這點還請您特別小心注意。

◖▮9-18mm（28mm） 4/3

9-18mm（28mm）　光圈優先自動（F14、3秒）　ISO100　白平衡：陰天　＋3EV　使用ND濾鏡

強調影像遠近感
表現出竹子的生命力　22

利用廣角鏡頭靠近被攝體
以呈現高聳的效果

相信大家上美術課時，應該都有聽過遠近法。這是在平面繪畫中，為了表現出深度及高度，而讓前方的景物變大、讓深處的景物變小的手法。當您在和繪畫同為平面表現的相片當中，想要呈現高聳的感覺時，可以使用廣角鏡頭，拍出讓前方景物變大、深處景物變小的視覺效果。實際拍攝時，必須得親自進入竹林裡，

並將廣角鏡頭朝正上方仰望。拍攝後，發現竹子上下兩端的粗細迥然不同，而且感覺起來似乎比實際還要來得更高、更向上延伸了。當您想要強調樹木或建築物高聳的氣勢時，就可以利用廣角鏡頭盡量靠近被攝體，藉此營造出具有遠近感的生動相片。

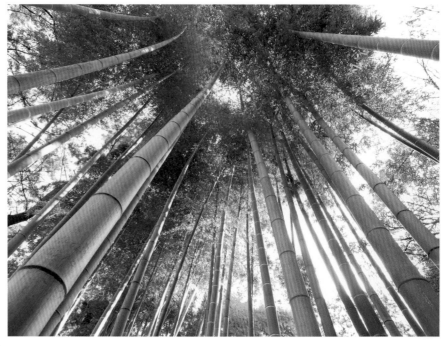

9-18mm
(18mm)
4／3

9-18mm（18mm）　光圈優先自動（F8、1/6秒）　ISO100　白平衡：日光　＋1EV

善加利用反射望遠鏡頭
獨特的環型散景效果　23

該如何取得環型散景效果
即為拍攝時的重點

反射鏡頭，也稱為鏡射鏡頭，就是在一般的望遠鏡頭上，由於鏡身比較長的關係，利用環狀的凹面鏡在鏡頭內部反射光線，並將其小型化後所製作出的鏡頭。雖然鏡身非常小巧，但卻能達到超望遠鏡頭的拍攝視角。反射鏡頭最大的特徵，就在於可以得到一種被稱為環型散景的獨特散景效果。不光只能拍攝從葉片間灑

落下來的陽光或電燈之類的點光源，只要是反射出來的光線，就能得到環型散景的效果。因為是超望遠鏡頭，要抓出被攝體與將成為環型散景的背景之間的距離關係，可能會花費一些時間，不過只要熟悉並習慣之後，就可以在自己所站立的位置上，輕鬆地控制散景狀態的大小了。

300mm
(600mm)
4／3

300mm（600mm）　光圈優先自動（F6.3、1/250秒）
ISO400　白平衡：日光

24 透過標準鏡頭 讓動物影像更具臨場感

50mm（50mm）　手動模式（F2.5、1/320秒）　ISO400　白平衡：日光

50mm
全片幅

利用接近肉眼的視角 表現出身歷其境的臨場感

拍攝動物，基本上就是要使用望遠鏡頭。但是，當您要拍攝的是觀光勝地或是動物園裡，已經習慣人類的動物時，可以試著使用大光圈標準鏡頭，儘可能地靠近拍攝。50mm的視角，幾乎可以得到和用肉眼專注觀看主要被攝體相同的效果。而且，將光圈調整到近乎開放狀態來拍攝，就能在得到強烈散景效果的同時，讓

主要被攝體變得更為明顯。

在拍攝這張小猴子的相片時，是將光圈設定為F 2.5，合焦位置的影像十分清晰，而背景也呈現出強烈的散景效果。此外，透過將光圈從開放狀態稍微縮小一點的技巧，不但能得到漂亮的圓形散景，還能讓影像變得更美麗。

25 利用望遠鏡頭 捕捉不易接近的野生動物

70-200mm（220mm）　APS-C

70-200mm（220mm）　光圈優先自動（F3.5、1/320秒）
ISO3200　白平衡：日光　＋0.3EV

充分發揮望遠鏡頭的壓縮效果 以凸顯主要被攝體

漫步於屋久島時，遇見了一隻小鹿，牠的警戒心相當強，稍微接近就會逃跑。這時，在APS-C規格的相機上安裝了70～200mm的望遠鏡頭來拍攝。在森林裡，就算是大白天仍顯得有些昏暗，而在拍攝野生動物時，最大光圈為F 2.8的望遠變焦鏡頭最能發揮功效。為了防止被攝體晃動，特別將ISO感光度的設定調高。因為可以藉由望遠鏡頭所製造出的壓縮效果產生強烈的散景，所以將光圈設定為F 3.5後，只要調整到不至讓小鹿變得模糊即可。

另外，為了要營造出森林中的氣氛，特別利用前方的雜草製作出前散景，並將小鹿放置於綠色的前散景及後散景中間。

26

思考如何巧妙
運用寬廣視角
呈現細緻的畫面

▶ **拍攝的POINT** ！

● 使用24mm的廣角鏡頭，呈現
出適當的遠近感。

● 在留白的空間裡配置樹木、雲
朵或是地面的影像。

📷 12-24mm（24mm） APS-C

將各種元素巧妙地
配置於寬廣的畫面上

在北海道旅行時，在湖對岸巧遇看起來氣勢相當雄偉的群山美景。應該所有人都會想要將這麼美麗的景緻，拍攝出比它看上去還要更漂亮的感覺吧！當您要拍攝廣闊的風景時，廣角鏡頭是最佳選擇。只不過，如果使用的是像超廣角之類，拍攝範圍過於寬廣的鏡頭的話，有時反而很難表現出這種簡約的風景。而且，使用超廣角鏡頭後，不只是橫向會變得寬闊，就連縱向也會變得極為寬廣，最後反而會走了被當成主角的礙眼空間，奪走了影像整體的均衡感。為了可以強調出遠近感，拍攝時刻意將被當成主

角的山拍攝得比較小。此時，最好能使用24㎜左右的廣角鏡來拍攝，如此一來，就能在發揮出寬廣度及適當遠近感的同時，一邊仔細地調整構圖。此外，也必須得思考整體畫面的結構，在留白的空間裡配置一些樹木、雲朵或是地面，盡量安排可以凸顯出主要被攝體的構圖。特別是像相片裡那種萬里無雲的晴朗天際，如果只是幽靜湖面和群山聳立的畫面，似乎有點過度簡單的感覺，所以必須得思考該把什麼東西放置於留白的空間裡。因為旁邊恰巧有棵枝葉謝落的樹木，所以試著將那些枯枝放置於畫面中。藉由這個小技巧，不但能強調出大自然的生動，更能大幅提升群山

要被攝體的山拍攝得比較小。此時，調出遠近感，拍攝時刻意將被當成主聳立的存在感。

12-24mm（24mm）　光圈優先自動（F8、1/1250秒）　ISO200　白平衡：日光

27

體驗標準變焦鏡頭的
樸實視角
以及畫面表現

活用標準變焦鏡頭
呈現望遠及廣角的特色

標準鏡頭，是一款能夠拍攝出最接近人類視野範圍的鏡頭，而以接近50㎜的視角為中心，可以稍微從廣角延伸到望遠範圍的變焦鏡頭，則為標準變焦鏡頭。對於初次使用單眼相機的人來說，大多都會一併購買這種鏡頭吧。可惜的是，舉凡廣角鏡頭般的變形效果，或是像望遠鏡頭般製作出強

烈散景、壓縮效果，以及震撼力等，這種鏡頭都很難達成。但是進入攝影學校之後，一開始都會教導只能使用一款標準變焦鏡頭來攝影。目的就在於不要養成過度倚賴鏡頭效果的習慣，進而思考與被攝體之間的距離感及拍攝角度。

這張相片就是使用標準變焦鏡頭，從人們注視物體時的視角來拍攝的影像。因為是要捕捉從雪地裡鑽出的竹葉影子，所以特別從斜上的角度來取

景，在稍微靠近的距離來個特寫。藉由靠近被攝體的動作，不但能呈現只有望遠鏡頭才能取得，具有蓬鬆般感覺的自然散景效果，而且在眼前逼近自己的影子上，又好似展現出廣角鏡頭特有的遠近感，進而呈現出的影像深度。

這是一幅兼具廣角以及望遠兩種元素於一身的作品。所以也請您試著運用標準變焦鏡頭那種樸實的描繪力，輕鬆地捕捉大自然美景吧！

▶ **拍攝的POINT** !

● 盡量靠近被攝體，以得到如望遠鏡頭般具有蓬鬆感的散景效果。

● 讓竹葉的影子逼近自己，藉由特有的遠近感，展現出影像的整體深度。

12-60mm（52mm） `APS-C`

12-60mm（52mm） 光圈優先自動（F4、1/800秒） ISO100 白平衡：自動 ＋1EV

讓雪地的足跡有如朝遠處前進般充滿臨場感表現

利用廣角鏡頭營造出深度
追蹤雪地裡的足跡

行走於雪地時，從足跡的形狀，判斷它的主人到底是人還是動物，光是圍繞在這樣的想像空間裡，也是一件很有趣的事。

很容易營造出影像的深度，是廣角鏡頭最大的特徵。接下來，只要儘可能地靠近被攝體，便可強調出這種效果。所以在拍攝足跡時，最好能拍出

從前方一直朝向深處移動的感覺。另外，如果運用廣角鏡頭（或廣角端），試著靠近自己前方的足跡的話，就可以營造出好像正和那個足跡玩著捉迷藏一樣的臨場感。而且，以縱向位置構圖來拍攝，因為可以將遠方的景色也一併納入畫面中，所以得到比橫向位置更強烈的遠近感。但就算使用的是廣角鏡頭，在靠近被攝體後也很容易在背景上製作出散景效果，所以拍攝這張相片時，決定將光圈設定為F

11，讓影像從前方一直到深處為止，都能呈現出清晰銳利的畫面。至於在雪地上拍攝足跡時必須注意的部分，就是千萬別把自己的腳也一併拍入畫面裡。因為拍攝的視角十分寬廣，如果光是把注意力集中在足跡上，可能會忽略四周的環境。此外，利用略帶逆光感覺的光線，也是另一個拍攝重點。由於捕捉的是鄰近身旁的景物，所以會導致自己的影子也進入畫面裡的順光，絕對是NG的。

● 靠近眼前的足跡，營造出好像正和足跡玩著捉迷藏般的臨場感。

● 留意四周的狀況，千萬別讓自己的腳或影子也被拍進畫面裡了。

16-105mm（24mm） `APS-C`

16-105mm（24mm）　光圈優先自動（F11、1/40秒）　ISO100　白平衡：自動　＋1EV

29

捕捉白雪
在蔚藍天際
舞動的身姿

拍攝的POINT ！

●選擇天空為背景後，使用廣角鏡頭，利用向上仰望的角度拍攝。

●選擇順光的狀態，以表現出蔚藍天空的美麗。

16-35mm（24mm） APS-C

先思考背景上的配置方式 再挑選適用的鏡頭

昨夜堆積在樹上的厚重積雪，到了早上，被風吹得四處飛舞。在冬天少見的晴空下，四散飛舞的雪花也是極為漂亮的景緻。那麼，當您把天空當成背景，準備拍攝樹叢時，應該使用哪款鏡頭比較好呢？不是要您特別使用多麼困難的技巧，在這張相片中，必須從效果方面考慮選用的鏡頭。接著，請大家試著想像一下，為了要把樹木以相同大小放置於畫面，當使用望遠鏡頭從遠距離來拍攝時，所顯現的影像和使用廣角鏡頭從近距離來拍攝時，出現什麼樣的差異，除了會出現遠近感等的差異之外，最大的區別，就在於背景上究竟會拍到什麼景物。當使用望遠鏡頭時，因為可呈現像是從樹木正面來拍攝的感覺，而背景就是樹木正後方的風景。如果背景是一片樹林，那麼其他的樹木就成了影像的背景。另一方面，當使用的是廣角鏡頭時，則變成好像是在仰望樹木一樣。當您與樹木之間的距離靠得越近時，若不是以仰角的角度拍攝，是不可能將整棵樹全部拍進畫面裡的。而且，當您向上仰望樹木時，很自然地就會在背景上呈現出無根的天際。就像這樣，必須選出適用的鏡頭。在此，因為要將天空納入畫面裡，所以選擇了廣角鏡頭。如果想要表現出蔚藍天空的美麗，最好選擇順光的狀態。即使是在相同的蔚藍天空中，還是順光的天空看起來會比較濃郁。另外，如果使用了PL濾鏡，更可以藉此提升天空色彩的濃度。

16-35mm（24mm）　光圈優先自動（F8、1/250秒）　ISO100　白平衡：日光　＋1EV

30

以廣角鏡頭拍攝出被攝體充滿魄力的近拍相片

納入周圍景物的同時享受廣角近拍的樂趣

提到近拍，是不是立刻會讓您想到利用望遠或是微距鏡頭，非常靠近被攝體攝影的畫面呢？從把被攝體放大後拍攝下來這點來看，大多都是指使用望遠鏡頭，從最短攝影距離來拍攝的狀態，但事實上，還是可以使用廣角鏡頭從近距離來拍攝的。但這種使用方法的真正目的，並不是為了要將物體放大攝影，而是為了要營造出廣角鏡頭特有的效果。

向日葵及木槿花之類的大型花朵，非常具有視覺震撼力，同時這種夏天綻放的花，也很有堅毅的感覺。當您

想要表現出這類大型花朵的能量時，最好能盡量靠近並放大拍攝下來。但是，並不只要放大拍攝下來就好，為了能營造出好像要往自己這邊逼近過來的魄力，就必須得善用遠近感。在營造遠近感方面，最好能讓眼前的被攝體拍得較大，而位於後方深處的部分則要拍得較小，而能夠輕鬆得到這種拍攝效果的，就是廣角鏡頭了。而且，越是接近被攝體，就越能強調出影像的遠近感，這是因為廣角鏡頭的視角較為寬廣，所以就算是近拍，也能保留寬廣背景的緣故。相反地，如果使用的是望遠鏡頭，雖然可以表現前後方被攝體的大小差別，但遠近感卻會消失殆盡。

當您在一大片花朵盛開著的原野，或是沙灘綿延的海岸邊，想要拍攝浩瀚無垠的天際等遼闊範圍的景緻時，就得使用廣角鏡頭來完成攝影。由於能得到相當深的景深效果，因此所拍出來的背景將會相當清晰且銳利。另一方面，因為望遠鏡頭所拍得的背景範圍十分狹窄，而且很容易產生模糊的散景，所以比較表現出拍攝地點的氛圍。而使用廣角鏡頭近拍時，在背景寬廣的拍攝範圍內，小心不要將其他多餘的物體也一併拍入畫面裡了。在按下快門按鈕前，請務必再三確認畫面上的每一個角落。當您到達一個風景優美的地點時，最好能拍下一張唯有當地才有的獨特風味相片。

📷 **11-18mm（27mm）** `APS-C`

▶ **拍攝的POINT !**

● 充分活用遠近感效果享受具有震撼力的廣角鏡頭近拍樂趣。

● 利用寬廣的視角，將周圍的環境也一併捕捉進來。

11-18mm（27mm）　光圈優先自動（F5.6、1/200秒）　ISO100　白平衡：日光　＋0.3EV

◉ 比較Photo

◀這一朵花，是綻放在海岸邊的馬鞍藤。為了交待它所綻放的環境，特別使用了視角較為寬廣的廣角鏡頭，利用近拍的技巧，帶出背景的大海與天空。

📷 14-42mm（28mm）　4/3

14-42mm（28mm）
光圈優先自動（F5.6、1/320秒）
ISO100　白平衡：日光　＋1.3EV

31

透過微距鏡頭
讓前景模糊化
為影像添加色彩

利用微距鏡頭為花朵
蒙上前散景這片面紗

看起來好像是安裝了具有色彩的濾鏡，但其實這是利用了前散景所製造出來的效果。一邊對焦於罌粟花上讓背景變得模糊，一邊讓放置於鏡頭正前方的橘色罌粟花呈現出前散景的效果。在望遠鏡頭的部分（請參照第66頁）曾為您解說過，比起望遠鏡頭，反倒是能用於近拍的望遠微距鏡頭，可以透過將眼前被攝體製作出大幅散景的拍攝技巧，營造出好像在花朵上蒙上一層面紗的感覺。活用前散景，除了能營造出柔和婉約的氛圍，還能發揮出讓主角的其中一部分得以遮蔽

想要漂亮地製作出前散景效果，主要被攝體、前散景被攝體，以及鏡頭等3大要素的關係位置就變得相當重要。首先，就是要把主角與前散景被攝體之間的距離拉開。因為從合焦面算起，與前後物體之間的距離讓越開，散景的效果就會變得越強烈，所以與主角花朵靠得太近的物體，並不適合拿來當成前散景。而且，前散景被攝體與鏡頭靠得越近，散景的效果越強烈。就連人的眼睛也是一樣的，

鏡，但其實這是利用了前散景所製造出來的效果。拍攝時，一旦像是根莖之類的直線也進入畫面裡，光是那個部分就會顯得十分清晰且突兀，只要利用前散景效果來遮蔽，便可以讓畫面整體呈現一片柔和的感覺了。

製作前散景效果時要注意的地方，就是盡量選擇色彩較淺的物體。因為濃郁的色彩一旦模糊化之後，會拍出混濁不清的影像，完全不會有任何柔和的感覺。另外，比主角色彩還要暗沉的被攝體，同樣也請盡量避免。要是和主角的明亮度相同，或是沒有主角來得明亮的話，將會呈現出一種相當厚重的散景表現，因此，蓬鬆柔和的散景效果非常重要。

靠得非常近的物體，往往因為焦點無法對準而變得模糊一片，而距離鏡頭太近的物體，則會因為無法確實地對焦，而產生模糊的散景效果。所以最好能在快要觸碰到鏡頭的程度，儘可能地靠近吧！

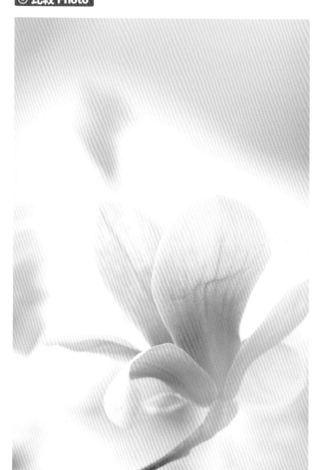

100mm（150mm）　光圈優先自動（F2.8、1/250秒）　ISO100
白平衡：陰天　＋2.7EV

◀ 100mm
（150mm）
APS-C

▲使用微距鏡頭來逼近粉紅色的木蓮花，像是從前方多重的花朵間窺視著一樣，並對焦於後方的花朵上。背景的陰霾天空變成了一片雪白，且將前方的花朵製作出前散景效果。最後在畫面的角落，以粉紅色的散景讓畫面變得更緊實。

▶ 比較 Photo

▶ 拍攝的POINT ！

- ●盡量靠近被當成前散景的被攝體拍攝。

- ●因為濃郁的色彩模糊化之後會變得混濁，所以請盡量選擇淺色的物體來當成前散景。

100mm（150mm）　APS-C

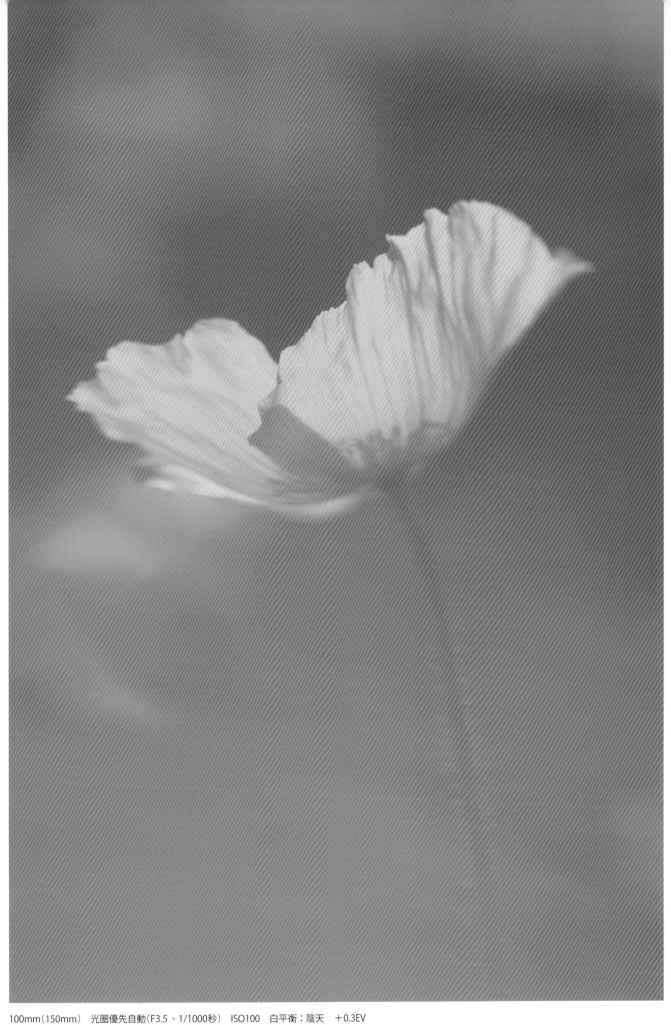

100mm（150mm）　光圈優先自動（F3.5、1/1000秒）　ISO100　白平衡：陰天　＋0.3EV

使用標準定焦鏡頭時
請靠自己的雙腳
來安排構圖

**靈活移動腳步
創造出生動的相片**

使用標準定焦鏡頭逼近被攝體時，可以拍出望遠鏡頭懾人的魄力；而拉開一點距離來拍攝時，就能拍出廣角鏡頭般的遼闊感覺，許多攝影老師會這樣教導學生。

然而實際上，若是直接拍攝，標準定焦鏡頭並沒有像是望遠鏡頭的壓縮效果，或是廣角鏡頭的透視效果這種

特色，充其量只能說是非常平凡的視角罷了。針對這一點，為了能產生出變化，必須運用攝影者自己的雙腳，來控制與被攝體之間的距離並完成構圖，所以可以說是需要步法來帶動鏡頭的拍攝方式。

即使說是標準定焦鏡頭，但還是會出現歪曲變形的狀況，所以越靠近被攝體，越能在遠近感較為不明顯的同時，得到誇張的表現。也請您試試看使用標準定焦鏡頭時，無論是要靠近或遠離被攝體，還請各位試著找出各種不同表現的可能性。

鏡頭時，就連與被攝體相距不遠的背景，也能看出明顯的遠近感表現，甚至能在合焦面以外的部分，得到自然的散景效果。在這張相片當中，使用的是最大光圈為F2.8的鏡頭，為了能讓水滴及花瓣的清晰度表現出來，特別將光圈縮小了2／3左右，如此一來，便能呈現自然散景的風味了。

 拍攝的POINT！

● 在最短拍攝距離下靠近被攝體，以營造影像的震撼力。

● 是要靠近還是遠離被攝體？請透過觀察來尋找其中的線索。

19mm（38mm）　4／3

19mm（38mm）　光圈優先自動（F3.5、1/200秒）　ISO200　白平衡：自動　＋0.3EV

33

背景模糊的輪廓
可以襯托出
桌上小花的質感

**標準定焦鏡頭
最適合拍攝桌上靜物**

對於手上擁有標準變焦鏡頭的人來說，可能會覺得沒有太大的必要，去多準備一款標準焦段的定焦鏡頭。然而，當您想要拍攝背景模糊之類的相片時，能有這樣的鏡頭在手，也是挺方便的。比起常見的標準變焦鏡頭來說，定焦鏡頭的最大光圈較為明亮，可以輕鬆在背景上營造出散景效果。

雖然變焦鏡頭不易達到這種效果，但在進行隨拍或人像攝影時，只要自己移動並調整到靠近被攝體的位置，應該還是可以表現出類似效果。此外，以拍攝的視角來說，標準定焦鏡頭就很適合拍攝桌上靜物，這種可以自行調整拍攝狀態的主題。

在定焦鏡頭上，也有標準、廣角及望遠之分，但是對於坐在椅子上拍攝桌上料理，這種稍微近距離的攝影來說，就很適合使用最短拍攝距離較近的標準定焦鏡頭。

的標準定焦鏡頭。

這張相片，是以放置於桌上的花朵當成主角，為了能讓人感受到室內的氛圍，刻意將椅子及部分屋內的景象也一併拍入畫面中。拍攝時，發揮出唯有定焦鏡頭才具有的特色，讓背景變得既柔和又模糊，位於合焦範圍中的主角花朵，也才能更加脫穎而出。

因此，唯有使用最大光圈較大的定焦鏡頭，才能在相片上營造出一般標準變焦鏡頭難以獲得的柔和散景。

▶拍攝的POINT ❗

● 為了能傳遞出室內的氛圍，刻意將部分的背景也一併拍入。

● 讓背景變得模糊，以凸顯主角是桌上的花朵。

🔲 50mm（75mm）　APS-C

50mm（75mm）　光圈優先自動（F1.8、1/30秒）　ISO200　白平衡：陰天　＋1.7EV

藉由壓縮效果 34
讓花朵看起來更為密集

利用望遠鏡頭
營造出花田的密集感

壓縮效果，是望遠鏡頭的其中一項特色。具體來說，就是不會在影像上，感受到原本彼此分離的被攝體之間的距離。如果還是不能理解的話，最簡單的說法，就是讓位於遠處的物體，看起來較為接近，並且在影像上產生密集感的效果。

當您想要拍攝花田，卻發現花朵的數量太少時，就可以使用望遠鏡頭來拍攝。將位於眼前及深處盛開的花叢，緊緊地壓縮在一起，如此便能營造出花叢密集綻放的氛圍了。

請各位注意，這邊不是要您使用望遠變焦鏡頭，輕鬆地讓被攝體放大呈現而已。最好能在拍攝時，意識到壓縮效果的存在，並遠離花朵來攝影。

100mm
(150mm)
APS-C

100mm（150mm） 光圈優先自動（F2.8、1/200秒） ISO100 白平衡：陰天 ＋1.7EV

運用望遠鏡頭
擷取花田獨特的外觀

當人用雙眼在看東西時，幾乎所有的景物都會進入視野裡。但是在拍攝相片時，卻會隨著構圖不同，讓觀眾的視野被限制在攝影者想要表現的範圍內。

這是種植在山坡上的花海，呈現出的線條相當漂亮。如果使用的是廣角鏡頭，除了花朵，天空、樹木、土地等周圍的景物也會被一併拍攝進來；但若是想

要讓目光集中在花海的整體形狀上，最好能使用望遠鏡頭來擷取畫面。就連具有深度的花田，也能呈現平面圖像特有的視覺效果。而透過望遠鏡頭特有的密集感受，也達到增加花量的效果。排除了各種無關的元素後，才能讓主體更加明確，所以我們常說「攝影是減法的藝術」。

善加運用花田的線條 35
呈現平面圖像的視覺效果

80-
200mm
(270mm)
APS-C

80-200mm（270mm） 光圈優先自動（F9、1/40秒）
ISO100 白平衡：日光 －0.7EV

82

36 透過望遠鏡頭 擷取圖畫般的美麗花田

70-200mm（300mm）　光圈優先自動（F22、1/5秒）　ISO100　白平衡：日光　＋0.7EV

**利用不同花朵的組合
呈現美麗的色彩與形狀**

這張相片，擷取了白色與粉紅色芝櫻花的局部影像，透過不同顏色的芝櫻花，如圖畫般展現在眼前，就好似一幅巧妙拼湊的美麗畫面。

不同品種的花朵，花與花之間往往會出現一條邊界，此時不要只捕捉相同種類的花朵，最好能將不同種類的花朵組合在一起。若只要擷取其中一部分的畫面

時，望遠鏡頭是最方便的。雖然很想拍攝花田更深處的部分，卻不能跨進花田裡，好在望遠鏡頭可以保持適當的拍攝距離，才可以從較遠位置捕捉到這片美景。

此外，當您想要從向下俯瞰花朵的角度來拍攝時，最好能找到不會讓地面進入畫面的位置，來進行拍攝。

70-
200mm
（300mm）
APS-C

37 留意主體與焦平面的位置 拍攝清晰銳利的花朵相片

100mm（150mm）
光圈優先自動（F2.8、1/200秒）
ISO100　白平衡：陰天　＋0.3EV

**焦點並不是真的只有一個點
而是與影像感應器平行的平面**

要在單獨一朵花上對焦非常簡單，但要讓兩朵、三朵花全部清楚銳利地拍攝下來，卻不是件容易的事。雖然說可以透過縮小光圈來讓景深變深，不過連同背景也會清楚地被拍攝下來，往往會呈現出很紛亂的視覺效果。

想要在讓背景變得模糊同時，也能拍出清晰銳利的被攝體，最好能先找出讓相機焦平面與主要

被攝體保持平行距離的位置，並且使用中望遠鏡頭來攝影。

在這張相片中，雖然最右邊的薰衣草並沒有實際進行對焦，不過因為和其他兩朵距離焦平面的距離相同，所以才能同時合焦。

因此，焦點並不是真的只有一個點，而是會落在與影像感應器平行的面上，這點請務必牢記。

100mm
（150mm）
APS-C

38

以太陽為背景
拍攝充滿張力的
花朵相片

利用望遠鏡頭模糊太陽的輪廓
讓它看起來更為碩大

使用90㎜的鏡頭，可以把太陽拍得這麼大嗎？或許您是這麼想的吧！當然，如果單純地對焦在太陽上，實際拍得的太陽影像會變得更小。此時，可以改用望遠鏡頭，拍出輪廓模糊的太陽，讓花朵相片更具有視覺張力。

為了能讓背景變得模糊，除了使用望遠鏡頭之外，開大光圈也是必要程序，而且最大光圈越大的望遠鏡頭，越容易製作出模糊的散景效果。

此外，因為越接近被攝體，也越容易在背景上製作出散景，所以當您想要捕捉這種畫面時，就算使用的是相同的望遠鏡頭，最短拍攝距離越近的

鏡頭也越有利。因為只要改變鏡頭與被攝體之間的距離，就能讓太陽的大小產生變化，所以在更強烈的散景效果下，將可拍出花朵好像被太陽完全包圍住的感覺。

如果太陽光被樹叢遮住，就無法產生出漂亮的圓形了，所以請盡量找尋一個在被攝體與太陽之間，沒有任何障礙物的寬廣場所來拍攝。這邊可以告訴大家，位於西側海岸的夕陽花朵，因為可以將逐漸沉落大海的夕陽當成背景，且中間通常不太會有障礙物，所以是很好的選擇。相較於中午，夕陽即使用肉眼來觀看也不會刺眼，且夕陽的位置越低，那種橘紅色調就會變得越濃郁，所以請盡可能抓準夕陽幾乎要沉下去的時間點來捕捉畫面。

▶ 拍攝的POINT！

● 改變鏡頭與被攝體間的距離，以調整太陽的模糊程度。

● 找尋被攝體與太陽之間沒有障礙物遮蔽的場所。

90mm（135mm）　APS-C

90mm（135mm）　光圈優先自動（F2.8、1/500秒）　ISO100　白平衡：陰影　＋0.3EV

39

使用微距轉接環
拍攝花朵的
近距離特寫

▶ **拍攝的POINT！**

● 使用轉接環之後，便能以等倍
以上的超高放大倍率來攝影。

● 安裝於廣角鏡頭時，可以一併
將廣闊的風景納入畫面。

📷 14-42mm（84mm）+轉接環　M4／3

標準變焦鏡頭
也能輕鬆完成微距攝影

在拍攝這張相片時，特別在標準變焦鏡頭上安裝了微距轉接環，近拍這不到1公分的小花。最後的結果，竟然拍出了佈滿整個畫面的花朵相片。

為了能將物體放到最大後拍攝下來，可以先選擇使用標準變焦鏡頭的最望遠端，接著儘可能地靠近被攝體。如果這樣還覺得不夠的話，不妨使用微距轉接環來輔助。

一般來說，就算要觀看花朵，應該也很少會看到那麼細微的地方，但是透過放大的特寫，就連花瓣上的微小細節都能看得很清楚。另外，因為越接近被攝體，背景就會顯得越模糊，所以才能呈現出背景十分清爽，又同時兼具柔和視覺效果的作品。

不過，此時對焦會變成一項相當謹且具有困難度的作業，所以最好能確實地握穩相機，或是使用三腳架來輔助，才能拍出清晰銳利的影像。

此外，在可以執行等倍攝影的微距鏡頭上安裝微距轉接環之後，便能以超過等倍以上的放大倍率來攝影，可使用於拍攝水滴或昆蟲時。若是與具有寬廣視角的廣角鏡頭連結，則可以在拍攝非常靠近相機的主體時，一併將廣闊的風景納入畫面。

最後，透過微距轉接環攝影時，由於最短拍攝距離被限定於微距範圍，所以只能在非常近距離內對焦，至於遠距離的物體，則無法進行對焦。

14-42mm（84mm）+轉接環　光圈優先自動（F5.6、1/15秒）　ISO400　白平衡：日光　＋0.3EV

40

捕捉花瓣上
美麗水珠中的
倒映花朵

**將焦點對準
倒映於水滴中的花朵**

利用微距鏡頭，拍攝水滴的特寫。雖然說一般的鏡頭也能拍出相當大的影像，不過，當您要拍攝像是水滴這種小巧的被攝體時，最好能準備一款微距鏡頭。

仔細觀看水滴的中央，便可清楚地看到一朵小花的倒映模樣。雖然撒落在花朵上的水滴也很漂亮，但是像這樣在水滴當中倒映出花朵的樣子，似乎又更增添了一層美感。

這朵倒映於水滴上的花兒，大約位在水滴後方10公分左右的位置。而拍攝時的重點，就在於必須得從這朵沾有水滴的花開始，尋找其後方還有另

一朵花的場景。因為實際用雙眼觀看時也能看出倒映著的花朵，所以要調整相機的鏡頭，放置於眼睛可以看清楚倒影的位置上。而對焦的位置不是在水滴的表面，而是對焦於倒映於其中的花朵上。

當使用自動對焦模式時，因為大多無法準確對焦，所以為了能讓對焦更為準確，可以在觀景器上多加個放大鏡，或是直接使用即時顯示的放大對焦功能，並以手動對焦的方式來完成對焦。當然，高倍率放大的攝影，晃動的狀態就會很明顯，所以為了能更加嚴謹地對焦，三腳架也成了必備的輔助器材。

最重要的一點，在設定的過程中，請注意不要讓水滴滑落下去囉！

▶ **拍攝的POINT** ！

● 從沾有水滴的花朵開始，選擇後方還有另一朵花的場景。

● 使用三腳架來輔助，並將焦點對準倒映於水滴中的花朵。

📷 100mm（150mm） APS-C

100mm（150mm）　光圈優先自動（F5.6、1/100秒）　ISO100　白平衡：日光　＋1.7EV

41

透過微距鏡頭
拍攝雨後的花朵

▶ 拍攝的POINT！

● 近距離拍攝，並開大光圈讓背景變得模糊。

● 避免偏白色調的背景，而是要選擇色彩稍微濃郁的背景。

▶ 50mm+1.4倍增距鏡（140mm） 4/3

近距離拍攝被珠寶（水滴）緊緊環抱的美麗花朵

發現一朵附著了雨滴的小花，雨滴同時也附著在纏繞著花朵的蜘蛛網上面。雖然這是一朵臭氣薰天、常被人嫌棄的魚腥草小花，但只是附著了些水滴，就讓人感覺非常可愛。

水滴，就像是大自然產生的珠寶。將其附著在身上的花朵，看起來更閃耀動人。因為水滴本身非常小，以被攝體來說，其實並不顯眼，但是藉由讓背景變得更模糊的動作，便可營造出水滴真實存在的感覺。

只不過，如果有大量的水滴附著在上面，而且全部都呈現出來的話，整張相片只會變得雜亂無章。所以特地

使用微距鏡頭，將被攝體放大拍攝下來，並且開大光圈，讓背景呈現出柔和舒服的散景效果。

面對被水滴沾濕了的蜘蛛網，採取直角的角度來拍攝，好讓合焦區域前後的水滴變得模糊。雖然後方的杜鵑花正盛開著，但還是讓它模糊到完全看不出來的狀態。記住，不要拍入過多清晰的背景，也不要讓背景變得過於模糊而顯得很平面，調整到隱約看得出個輪廓的程度，才是最理想的散景效果。

此外，為了要讓無色透明的水滴更醒目，請盡量避免偏白的背景，最好能選擇色彩稍微濃郁一點的背景來搭配。最後，就是要找出能讓水滴看起來閃閃動人的絕佳拍攝角度。

50mm+1.4倍增距鏡（140mm）　光圈優先自動（F2.8、1/250秒）　ISO100　白平衡：陰天　+0.7EV

藉由微距轉接鏡 讓花朵影像充滿整個畫面　42

只要安裝了微距轉接鏡 便有等同於微距鏡頭的效果

這是在望遠鏡頭上安裝微距轉接鏡後，近拍梅花的模樣。所謂的微距轉接鏡，就是像放大鏡一樣的凸透鏡。平時只憑一款望遠鏡頭，並不能逼近被攝體到這種程度，不過只要安裝上了微距轉接鏡，便能達到如同微距鏡頭般的近拍效果。

實際測試後發現，只要使用微距轉接鏡，就連梅花這種極為小巧的花朵，也能拍出好像快要從畫面躍出的感覺。不但能營造出單獨一朵花的存在感，還可以讓觀賞者清楚地感受到花蕊晶瑩透明的姿態，以及雌蕊、雄蕊的美麗造型。

微距轉接鏡因為安裝的方法和濾鏡類似，所以就算是初學者，也能輕鬆享受微距攝影的樂趣。

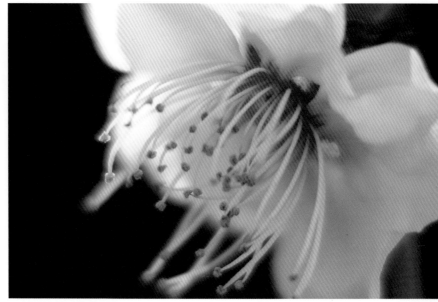

55-200mm
+微距
轉接鏡
（300mm）
APS-C

55-200mm+微距轉接鏡（300mm）　光圈優先自動（F11、1/60秒）
ISO200　白平衡：陰影　＋1EV

靠著微距鏡頭為花朵相片 的背景創造美麗散景　43

透過清爽的背景 讓主要花朵變得更醒目

在拍攝小巧的花朵時，為了能凸顯主角，最好能讓背景盡量保持清爽。因為只要在中望遠微距鏡頭上開大光圈，就能讓背景模糊，被當成主角的花朵也會顯得十分醒目。因此，就算不拍出佈滿整張畫面的影像，應該也可以清楚看出來這朵花就是主角。

拍攝時，如果刻意營造出花朵小巧的模樣，便能表現出惹人憐愛的效果。

除此之外，還須配合主要花朵的顏色，小心挑選背景色調。在這張相片中，就是配合了粉紅色的主要色彩，利用綻放在背後的黃色花朵，製作出從黃色到綠色的漸層效果。因為一旦加入過多的色彩，就會失去整體一致性，所以只要讓畫面呈現出三種顏色就可以了。

100mm
（150mm）
APS-C

100mm（150mm）　光圈優先自動（F2.8、1/200秒）
ISO100　白平衡：陰天　＋1.7EV

44 運用大光圈定焦鏡頭 讓單一花朵成為主角

透過大光圈定焦鏡頭 將主要被攝體凸顯出來

盛開的花叢，雖然每一朵都很漂亮，但若是將全部花朵都拍攝下來，就會完全不知道到底哪個才是主要被攝體了。當您想要強調被當成主角的單獨一花朵時，建議您使用大光圈定焦鏡頭。這張相片，就是使用了50mm F1.8的大光圈定焦鏡頭所拍攝。雖然使用的不是微距鏡頭，但如果能活用最短拍攝距離，還是可以完成近拍攝影，所以才能將如此小巧的花朵放大後拍攝下來。然而，為了能拉近拍攝距離，當光圈調整至最大狀態時，就連主要被攝體的其中一部分也會變得模糊，所以特別將光圈設定為F22以控制景深範圍，讓焦點只落在單獨一朵花上。

50mm 全片幅

50mm（50mm） 光圈優先自動（F2.2、1/2500秒） ISO200 白平衡：日光 ＋0.7EV

45 活用微距鏡頭 貼近芙蓉花蕊拍攝

針對花朵局部進行拍攝 將會發現嶄新的世界

這張相片，是利用微距鏡頭的等倍效果，來拍攝芙蓉花蕊所得到的影像。所謂的等倍，所指的就是被攝體的實際尺寸，可以等比呈現在影像感應器上。當執行等倍攝影時，就連芙蓉花上的雌蕊，都能放大到佈滿整個畫面。拍攝時，芙蓉花的雌蕊為紅色的圓形，而在包圍於其外的黃色雄蕊上，製作出散景效果。雖然只是針對花蕊進行特寫，但所呈現出來的可愛樣貌、有趣形狀，以及色彩的多樣化，完全讓人感覺不到它竟然是植物。當您運用微距鏡頭來觀察世界時，每一天都會充滿新的發現。千萬不要只拍些花朵而已，不妨多試著利用微距攝影，呈現美麗的小巧世界吧！

60mm (90mm) APS-C

60mm（90mm） 光圈優先自動（F2.2、1/30秒）
ISO100 白平衡：陰影 ＋2EV

廣角鏡頭與ND濾鏡可以呈現充滿動感的天空與海洋

📷 16-85mm（24mm） APS-C

將雲朵與海洋的流動感利用ND濾鏡表現出來

想要拍攝高樓林立的大都市水岸風光，基本上來說，一般人都會使用到廣角鏡頭。不過，雖然是廣角鏡頭，卻也不需要到16mm等的超廣角焦距。

也就是說，當視角過於寬廣，拍攝的範圍自然也就變得過於廣闊，好不容易發現的雄偉大樓，就只能拍出不起眼的感覺了。

建築物一旦變得渺小，就完全展現不出群聚林立的魄力。所以在此，選擇了相當於24mm的廣角鏡頭，不但能拍出遼闊的範圍，同時又能表現出大樓林立的張力。只不過，光是以一般的拍攝手法，真的很難傳達出眼前壯闊景觀的感動。所以在拍攝這張相片時，特別使用了ND濾鏡來輔助。ND濾鏡，主要是用來大幅降低射入鏡頭內的光線量，並且藉此控制曝光。雖然說是降低光量，但卻不會讓白天的風景呈現猶如夜晚般的昏暗，更不會在影像的明亮度上產生變化。

雖然，可能會有人覺得「就算不裝ND濾鏡，好像也無所謂……」，但是在鏡頭上安裝了這款濾鏡後，就可以在白天降低快門速度了。ND濾鏡是為了減少投射在相機影像感應器上的光線所設計的配件，在明亮的白天攝影時，如果想有效降低快門速度，ND濾鏡是一個必備配件。基本上，要讓相機產生「由於環境過於昏暗，所以必須減慢快門速度」這樣的判斷

結果，才能完成拍攝工作。實際拍攝時，將ND400濾鏡安裝於鏡頭上，運用長秒數的曝光，讓雲朵及海洋的流動感能更確實地表現出來。將廣闊的天空置放於畫面中的取景手法，必須得調整拍攝的角度，好讓鏡頭產生的變形現象不要太明顯。而且，為了能以慢速快門來拍攝，特別將光圈縮小到F16。利用ND400的效果，讓快門速度約降低了9級左右，將光圈由長達80秒的曝光時間，呈現雲朵與海洋的流動感。

不過，在使用了ND400濾鏡後，畫面上會略帶一些偏綠的色調，但只要利用白平衡的微調功能，稍微添加一些洋紅色，便能立刻回復到自然的藍色了。

▶ 拍攝的POINT！

● 用心調整拍攝的角度，讓變形現象不至於太過明顯。

● 使用ND濾鏡，不但能降低光量，還能完成長時間的曝光。

16-85mm（24mm）　手動模式（F16、80秒）　ISO100　白平衡：日光　白平衡：＋M1補償　使用ND濾鏡

◉ 比較Photo

◀構圖與視角均相同，但不使用長時間曝光拍攝。雖然這樣的景緻也很漂亮，但由於雲朵與海洋是呈現靜止的狀態，實在無法表現出鮮明的流動感。

16-85mm（24mm）　`APS-C`

16-85mm（24mm）
光圈優先自動（F11、1/200秒）
ISO200　白平衡：日光　－1/3EV

47

小巷裡偶遇的貓咪
利用廣角鏡頭貼近拍攝
呈現寫實的生動畫面

藉由捕捉背景
強調主角的真實存在感

使用廣角鏡頭時，不但能拍攝到相當廣闊的範圍，同時還具有能強調出遠近感的效果。如果能妥善運用，便可以大幅增強主題的吸引力。最具效果的拍攝主題，就是拿貓咪當做拍攝範例。在街頭隨拍時，有相當大的機率會遇到貓咪。一般來說，只要是拿著相機的人，大部分應該都會把鏡頭朝向牠吧！但就算可透過變焦方式，將貓咪完整拍攝下來，多半也很難拍出令人滿意的有趣相片。

而導致這種結果發生的原因，大部分都出在變焦上。當您想要捕捉貓咪

這種小巧且容易逃跑的被攝體時，應該會很自然地，從相隔一段距離的位置，使用變焦鏡頭的望遠端來拍攝。

但這樣的結果，不但會讓背景上的資訊量減到最低，最糟的情況，還會拍出只有貓咪與地面的相片。雖然說透過背景的色彩偶爾也會產生出有趣的效果，不過這麼完美的拍攝條件，是可遇而不可求的啊！

如果想要把在街上遇見的貓咪，更栩栩如生地拍攝下來的話，最好能運用廣角鏡頭，將周圍的景物一併拍攝進來。

使用廣角鏡頭，不只能拍攝到接近相機的主體，就連背景都能廣闊地拍攝下來。也就是說，當您非常靠近貓咪時，除了能拍出貓咪的特寫外，同時也能捕捉到寬廣的背景。

這張範例相片，是拍攝一隻位在小巷子裡，趴坐在路邊機車座墊上的貓咪（伸手就能觸碰到貓咪的距離）。透過貓咪與背景房子之間的距離感，呈現貓咪在這條小巷子中真實生活的存在感。另外，這張相片是以F5.6的光圈值所拍攝，雖然稍微縮小了一點光圈，但即使如此，依然能在影像上產生適中的散景效果。如果是最大光圈，雖然能得到更柔和的散景，但也可能無法清楚傳達背景裡面的元素。

最後，提到散景，一般人往往都會直接聯想到望遠鏡頭，不過如果使用的是廣角鏡頭，在完整傳遞整體氛圍的同時，還可以製作出相當適中的散景效果，也是不錯的選擇。

25mm
（50mm）
M4／3

25mm（50mm）　光圈優先自動(F2.8、1/200秒)　ISO200

▲當然，以既有的框架為前提來拍攝也很有意思，不過，還是建議各位依照自己的想法來攝影。不要只把注意力放在貓咪身上，還必須得將目光環顧一下周圍的狀況，一併安排畫面。

17-40mm
（30mm）
全片幅

▶ 拍攝的POINT ！

● 利用廣角鏡頭，將背景一併拍攝下來，以營造出距離感。

● 妥善控制光圈，呈現適中的散景效果。

17-40mm（30mm）　光圈優先自動(F5.6、1/125秒)　ISO400　白平衡：自動

48

運用180度的
彎曲效果
呈現特殊的影像表現

▶ 拍攝的POINT ！

● 為了能將地平線拍攝出明顯的圓弧形，可以試著從高處往正下方拍攝。

● 請注意，千萬別把自己的腳也拍進畫面裡了。

5mm（8mm）　APS-C

可以將鏡頭前方的景物毫無保留地全數入鏡

相對於對角線魚眼鏡頭僅在對角線擁有180度的視角，能在所有方向皆具有180度的，即為圓周魚眼鏡頭。

誠如其名，圓周魚眼鏡頭在四方形的畫面當中，可以形成圓周狀的成像。

但在同時，也會將鏡頭前方的所有景物，毫無保留地全數入鏡。所以，只要一個不留神，就連自己的腳都會被拍攝下來。

圓周魚眼鏡頭所呈現出的遠近感也相當強烈，就連只站在鏡頭前方短短1公尺遠的人物，拍出來的感覺也好

像站在很遙遠的地方。

雖然說圓周魚眼鏡頭原本是為了學術而製作出來的產品，但是因為體積十分輕巧、價格又相當實惠，所以受到很多玩家的喜愛。

這張相片是從高度不到5公尺的觀景台上，將鏡頭幾乎朝著正下方所拍得的影像。雖然沒辦法把地平線拍出正圓的形狀，不過卻能在將鏡頭朝下且不拍到自己的極限狀態，盡可能地拍出明顯的圓弧形。

這種鏡頭或許很難讓人想要頻繁地使用，不過如果有機會的話，還是希望您能試著使用這款鏡頭來挑戰看看不同的攝影世界。

5mm（8mm）　程式自動（F4、1/60秒）　ISO100　白平衡：自動

49

透過超廣角鏡頭
讓司空見慣的景緻
轉換為新奇的畫面

利用超廣角鏡頭的成像原理
演繹出多樣的空間視覺效果

超廣角鏡頭，具有改變平凡景象的能力。這張相片當中的被攝體，是公園裡常見、極為平凡的攀爬架。雖然如此，但試著將超廣角鏡頭的前端盡量貼近之後，竟拍攝出了這麼巨大，且令人覺得詫異的鐵製結構。

對於使用廣角鏡頭，從側面所拍攝到的影像來說，可以藉此強調出影像的遠近感。在這張相片中，只要是通過水平方向的水管，不是呈現出「く」字型，就是呈現相反的形狀。但對於相機來說，一直保持平行的線條，才能毫無歪斜地被拍攝下來，所以相片中那些位於垂直方向的水管就是筆直的。另外，在水平的方向，只有位於畫面中央橫向的部分，才會一直維持在水平的狀態。

如果能充分發揮這種原理，便可以依照自己的想法，靈活演繹出多樣的場景，也能變成令人驚豔的畫面。

空間視覺效果。舉例來說，當您是以由下往上的仰角來拍攝攀爬架時，這張相片就會呈現出逆時鐘90度旋轉的影像。但如果是從較高位置，向下俯瞰來拍攝的話，則會呈現出順時鐘90度旋轉的影像。

使用超廣角鏡頭時，最好能一邊觀看觀景器，一邊調整角度與距離，如此才能成功營造出屬於自己的構圖。

只要抓住竅門，就連一個司空見慣的場景，也能變成令人驚豔的畫面。

▶ 拍攝的POINT !

● 只要能充分理解超廣角鏡頭的
原理，便能演繹出多樣的空間
視覺效果。

● 一邊看著觀景器，一邊安排屬
於自己的影像構圖。

17-40(19mm) 全片幅

17-40mm（19mm）　光圈優先自動（F8、1/160秒）　ISO100　白平衡：自動

50

以廣角鏡頭
來執行「移軸技巧」
讓建築物高聳入雲

關鍵就在於該如何處理遼闊的天空與前方的空間

雖然有好幾種可以將建築物的魄力在相片上表現出來的技巧，不過，最基本的方法，就是使用廣角鏡頭來執行「移軸技巧」（將相機朝上方拍攝）。

當然，也可以利用望遠鏡頭從遠處拍攝，但因為要克服附近環境、攝影位置等等的問題，所以有著相當的困難度。相對來說，使用廣角鏡頭的攝

影工作，幾乎不太會受到攝影位置所影響，也比較容易拍攝出漂亮、精彩的相片。

不過，拍攝時必須小心留意，建築物的高度越高，而且和自己所處位置的距離越近，越上層的部分就會顯得越狹窄，這也是只有廣角鏡頭才具備的特徵。

此外，使用廣角鏡頭時，經常可把遼闊的天空納入畫面，但同時畫面的前方也會有許多的空間，這時可以考

慮把一些元素也放入畫面中。不過，若只是單純拍攝些模糊的遠景，往往只會形成毫無遠近感可言的相片。這個時候，應該要在前方配置另外一個副主題。

這張拍攝高塔的相片中，就將正等待載客的人力車配置進來。因為加入人力車的關係，所以無法完整將高塔的頂端呈現出來。因此，只將人力車的車輪當作畫龍點睛的重點，並大膽地選擇了這樣的拍攝角度。

▶ 拍攝的POINT！

● 不要枉費了這片廣闊的天空，試著把其他建築物也放入畫面中。

● 為了能營造出遠近感，嘗試在前方配置另一個副主題。

15-85mm（24mm）

APS-C

15-85mm（24mm）　光圈優先自動（F8、1/250秒）　ISO100　白平衡：自動

藉由超望遠鏡頭的壓縮效果
讓兩個被攝體重疊呈現

● 超望遠鏡頭可以壓縮影像的距離感，即使難以接近的被攝體也能從遠處完成攝影。

● 因為更容易產生手振，所以必須將雙臂夾緊後穩定地拍攝。

運用超望遠鏡頭享受超乎肉眼所見的視覺效果

透過超望遠鏡頭，可以享受超出肉眼所能達到的視覺效果。在這張相片當中，竟然可以把原本位置相隔十分遙遠的兩樣主題，拍出像是並列在一起的感覺。位於影像深處的高塔，用肉眼看起來的感覺絕對不會是這個樣子。

實際拍攝時，從前方弁天小僧看起來只有豆粒般大小的位置，使用相當於350mm的超望遠鏡頭拍攝。如果使用標準鏡頭拍攝這種尺寸的弁天小僧，應該就只能站在它的正下方，以抬頭仰望的方式來拍攝才行，而且也只能以天空當作背景。拍攝類似的主題，就是使用超望遠鏡頭的最大的優點，可以從難接近的拍攝角度，來完成超乎一般人想像的攝影作品。

但是，在室外進行隨拍攝影時，由於超望遠鏡頭的關係，手振問題將更容易產生。為什麼會這樣呢？因為超望遠鏡頭，可以將遠處微小的物體放大呈現，所以就算是極度輕微的振動也會被放大，而且變得十分顯眼。至於解決的方式，可以試著將拍攝模式設定為程式自動或是光圈優先自動，再將ISO感光度調整為自動之後，快門速度就會提升到不至於會引起振動的數值了。

此外，很多鏡頭與相機上都有搭載防手振功能，只要能充分活用這項功能，並且在拍攝時確實將雙臂夾緊，就能讓相機保持在相當穩定的狀態。

📷 45-175mm（350mm） M4/3

45-175mm（350mm） 程式自動（F5.6、1/400秒） ISO200 白平衡：自動

使用標準定焦鏡頭
讓偶遇的被攝體更加醒目

52

定焦鏡頭淺景深的優勢
在街頭隨拍時可以發揮出來

漫步在巴黎的街道上，目光突然被帥氣的摩托車吸引住。拍攝時，要將時尚的街景全數入鏡，或是只把摩托車當成焦點，實在讓人煩惱不已。最後，選擇把焦點放在摩托車上來攝影。如果想要將街景全部拍攝下來，最好能使用廣角鏡頭；不過，若是只把焦點放在摩托車上，那中望遠定焦鏡頭是最適合不過的了。

由於被攝體的體積稍微大了一點，所以必須調整到適當拍攝距離。在此，特別開大光圈，以求得到最大限度的散景效果。至於散景程度，只要讓背景的咖啡廳依然能夠辨識出來就可以了。其餘部分，就利用模糊的街景來襯托身為主要被攝體的摩托車。

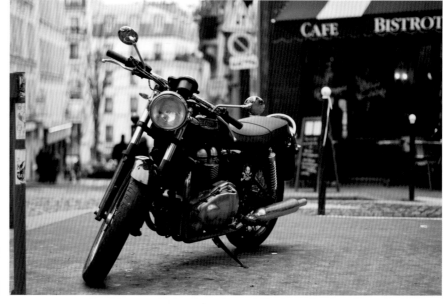

50mm
(75mm)
APS-C

50mm（75mm）　光圈優先自動(F1.8、1/400)　ISO100　白平衡：自動　－1.0EV

旅途中意外發現的街角
也能成為美麗作品

53

可調整至廣角端的變焦鏡頭
是您旅遊時的好夥伴

在旅途中偶然遇見的街角，經常會讓人停下腳步來欣賞。這張相片，就是在小巷子裡散步時所見到的光景。

關於擷取街角景緻的方法，其實並沒有特別的訣竅，建議各位就試著直接把整個街角拍攝下來吧，這樣好像也挺不賴的。

這回出場的是標準變焦鏡頭，在小巷子裡，相當24～28㎜的焦段還算是容易使用；而在稍微有點寬廣的場所，則需要使用相當於28～35㎜焦段來拍攝。

所以，當您前往的地點大多為狹窄巷弄時，如果能有一款標準變焦鏡頭在手，靠著它靈活的變焦效能（尤其是向廣角端變焦），一定會讓拍攝工作更加順利。

24-105mm（24mm） 全片幅

24-105mm（24mm）　光圈優先自動(F8、1/640秒)　ISO200　白平衡：自動　－0.7EV

54 透過魚眼鏡頭
體驗更多不同的攝影樂趣

運用相機的方向及拍攝角度
調整魚眼鏡頭的變形效果

使用對角線魚眼鏡頭來拍攝，就如同它的名稱，會在畫面的對角線上產生變形效果，並拍攝到相當寬廣的範圍。在對稱的構圖上，變形的效果並不會太明顯。

話雖如此，但這樣的視角與平時肉眼所見的景物，還是有極大的差異，想要讓空間產生強烈變形的效果時，就可以拿來運用。

這張相片所拍攝的是一條通往深處的長廊，使用一般的超廣角鏡頭，應該是無法拍出如此廣闊的影像。

而且，若將相機的角度朝左右任一方大幅擺動後，透過讓相機傾斜的手法，營造出不安定的視覺感受，便可以產生更奇妙的空間感了。

14-42mm＋0.74倍魚眼轉接鏡
（20mm）
M4／3

14-42mm＋0.74倍魚眼轉接鏡（20mm）
程式自動（F4.5、1/100秒） ISO200 白平衡：自動

55 面對等間隔排列的主體
可以鎖定單點來對焦

利用中望遠鏡頭的特點
呈現專注凝視的感覺

如果想要適度壓縮畫面的遠近感，中望遠鏡頭是一個不錯的選擇。一般來說，中望遠鏡頭所呈現出的視覺效果，剛好和人類將目光凝視在一點上的狀態類似。

將等間隔排列的物體，由橫向的位置來拍攝，應該就可以體會那種感覺了。

範例相片拍攝的是排列在餐廳屋簷邊緣的酸漿果花盆，將前方花盆中的酸漿果套用前散景的效果；而在後散景部分，則是配置了風鈴及位於影像深處的街道。

在鮮豔的色彩與強烈的光線下，散發出夏天的氣息。

與標準鏡頭相較，可以清楚感受到中望遠鏡頭讓被攝體緊密地結合在一起的效果。

17-50mm（75mm） APS-C

17-50mm（75mm） 手動模式（F2.8、1/125秒） ISO100 白平衡：日光

運用望遠鏡頭的
遠距離取景能力
拍攝自然的寵物寫真

望遠鏡頭的遠距離拍攝特性
適合拍攝寵物的自然姿態

寵物是目前很受大家歡迎的攝影題材，但是想要拍得成功、漂亮，卻有一定的難度。因為寵物只要一看到主人，就會主動靠過來撒嬌。所以，如果想要拍攝寵物的自然姿態，最好能選擇望遠鏡頭來拍攝。

這張相片所拍攝的是一隻被人飼養的貓咪，當在室內攝影時，最好能使用85mm左右的中望遠焦距，並選擇最大光圈為F1.4或F1.8的鏡頭。拍攝時，

建議各位也能像範例相片中那樣，利用花朵製作出前散景效果。

另外，由於寵物不會乖乖地一動也不動，所以要將光圈設定至接近完全開放的程度，而且還必須確保快門速度最慢要達到1/250秒以上。此時，如果使用的是望遠鏡頭的話，就算要拍攝飼養在室外的貓咪或狗兒也絕對沒問題。

如下方的範例相片，想要拍攝寵物睡覺時的身影時，只要將焦距調整到100～200mm左右，便能從較遠的位置，在不影響寵物睡眠的狀態，拍攝到毫無警戒且甜然熟睡的身影了。

拍攝的POINT !

● 為了能拍出自然姿態，以不靠近為原則，從中望遠位置來攝影。

● 將光圈設定至接近開放的程度，並確保快門速度可達到1/250秒以上。

比較Photo

70-200mm（100mm） 光圈優先自動（F4、1/250秒）
ISO100 白平衡：自動 －1.3EV

 70-200mm（100mm） 全片幅

85mm（85mm） 光圈優先自動（F3.2、1/2000秒） ISO100 白平衡：5700K ＋0.7EV

85mm 全片幅

57

使用標準定焦鏡頭 透過淺景深效果 拍攝美味的料理

拍攝的POINT！

● 使用50mm的大光圈定焦鏡頭，來完成料理近拍攝影。

● 為了能突顯主要被攝體，將光圈從開放狀態縮小2級左右，製作出適中的散景效果。

📷 50mm [全片幅]

善加運用淺景深效果 強調料理的美味與質感

料理，是您在外食或是旅行途中，最常拍攝的被攝體。針對美食攝影，比起廣角鏡頭，基本上還是使用標準到中望遠焦距的鏡頭較為合適。當料理被當成主要被攝體時，使用廣角鏡頭往往會因為景深過深，導致多餘的物體被拍攝得十分清楚，最後反而會搞不清楚哪個才是主角。另外，因為還有最短拍攝距離的問題，所以不太適合用於料理攝影上。

最能解決以上問題，且可以拍出好作品的，應該要屬焦距為50mm左右的鏡頭了。特別是50mm的定焦鏡頭，就很適合料理攝影時使用。也就是說，因為大部分50mm的定焦鏡頭，最短拍

攝距離大約為30～50mm左右，所以都可以用於近拍。而且，定焦鏡頭的最大光圈較大，可調整的景深幅度也非常寬廣，所以可以充分發揮那種明亮的視覺效果，輕鬆地完成料理攝影。

這張相片，是在南國的渡假區所拍得的影像。為了能讓位於主要被攝體前方的料理看起來更顯眼，特別將光圈調整為F2.8。因為只要將光圈調整到F2.8，就可以大幅拉近主要被攝體與相機之間的距離，同時也能得到相當強烈的散景效果。另外，將光圈從開放的狀態縮小2級之後，不但能讓背景上高光部變成圓形散景，暗角的狀態也會變得更加輕微。

所以，當您想要執行料理攝影時，還請試著使用最大光圈較大的標準定焦鏡頭來拍攝。

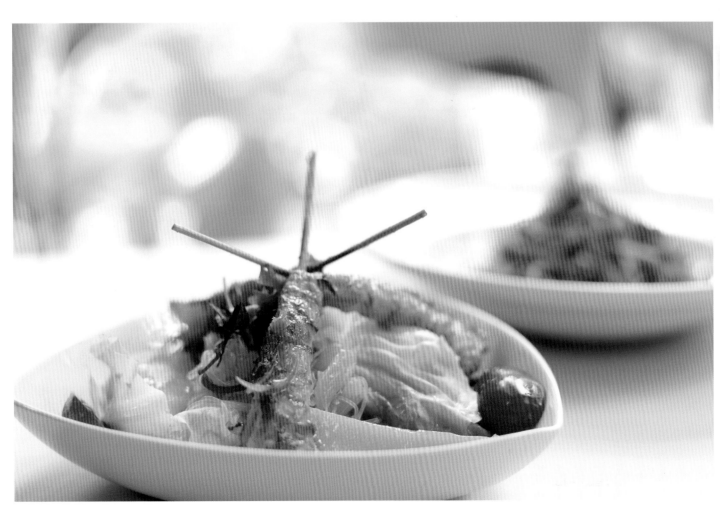

50mm（50mm）　手動模式（F2.8、1/80秒）　ISO200　白平衡：5260K

望遠鏡頭的泛焦技巧
適合拍攝遼闊景緻 58

即使是寬廣的景緻
也可以透過望遠鏡頭來呈現

想要清楚地拍攝下眼前遼闊的景緻，能有一款相當於100～200mm的望遠鏡頭在手將會非常方便。

不過，想要拍攝遼闊範圍，卻要使用望遠鏡頭？或許您會覺得奇怪，但正因為是望遠鏡頭，才具備了壓縮遠近感的效果。只要透過一張相片，就能將眼前到深處的景物完全整合在一起。

另外，當拍攝遠景時，視角越狹窄，畫面景物之間的距離就越接近。雖然，望遠鏡頭的對焦部分，比廣角或標準鏡頭還要來得更加嚴謹，但在幾乎對無限遠處進行對焦時，只要將光圈縮小到約F8～F11的程度，就可以達到讓畫面完全合焦的泛焦狀態，這也是一個實用的拍攝觀念。

24-105mm（130mm） APS-H

24-105mm（130mm）　手動模式（F8、1/400秒）　ISO100　白平衡：自動

透過壓縮效果 59
讓人聚焦在主體列車上

運用望遠鏡頭的壓縮效果
將景緻完美整合在一起

當您想將周圍的風景拍入畫面時，一般人都會想到要使用廣角鏡頭，但這時因為必須靠近被攝體，而且視角也變得比較寬廣，反而常常會出現散漫無章的視覺感受。建議您，試著使用望遠鏡頭來拍攝吧。

使用望遠鏡頭，從相隔遙遠的位置來拍攝時，不但能將身為主要被攝體的列車放大呈現，還可以

藉由望遠鏡頭獨特的壓縮效果，讓車站與綻放於鐵道沿線的花朵等元素，更有效地整合在一起。

另外，當使用了望遠鏡頭後，景深也會變得相當淺。正因為這樣，最好能事先決定好光圈值的設定，透過調整光圈來營造希望清晰呈現的範圍。

50-
500mm
（373mm）

全片幅

50-500mm（373mm）　光圈優先自動（F9.0、1/400秒）
ISO200　白平衡：5800K　－0.7EV

60 藉由標準定焦鏡頭 針對主要被攝體拍攝

善用散景效果
讓觀賞者注意到主要被攝體

拍攝現場聚集了許多位畫家，但我卻特別對這些使用過的老舊調色盤感到興趣。但是由於調色盤附近有著各式的雜物散落，因此使用了50㎜ F1.4的大光圈定焦鏡頭，刻意製作出模糊的散景效果來凸顯調色盤。因為同時也能適用於近拍攝影，所以能隨心所欲地勾勒出適當的構圖及大小。

此外，將光圈值設定為F2，以能看得見左下角那幅畫的程度，適當地調整散景狀態。結果，那些散落一地的物品，似乎也變得比較不會干擾主題了。只要能事先了解鏡頭的性能與構成散景的要素，便能確實發揮散景效果，將想要表達的部分，確實、清楚地呈現出來。

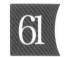

50mm 全片幅

50mm（50mm） 光圈優先自動（F2.0、1/4000秒） ISO160 白平衡：自動 +0.3EV

61 使用大光圈定焦鏡頭 拍攝水族箱中的魚兒

利用大光圈定焦鏡頭
獲取更為高速的快門速度

有很多種不同方法，可成功拍攝水族箱裡優雅游泳的魚兒。一般來說，在水族館內運用肉眼來觀看時，其實可以感受到有某種程度的亮度。但是，當使用最大光圈為F4的鏡頭時，並不能得到可以將魚兒瞬間靜止的高速快門。在這種狀態下，依然能發揮功效的，應該就是最大光圈在F1.4或F2.0左右的定焦鏡頭了。

在這張相片當中，為了想要將鯨鯊能放大後拍攝下來，特別選用了50㎜焦距的定焦鏡頭。拍攝時，同時考慮了ISO感光度及快門速度之後，將光圈設定為F2.8。建議各位，使用大光圈定焦鏡頭時，可以將光圈從開放程度縮小約2級左右，才可以獲得較為清晰的畫面。

50mm 全片幅

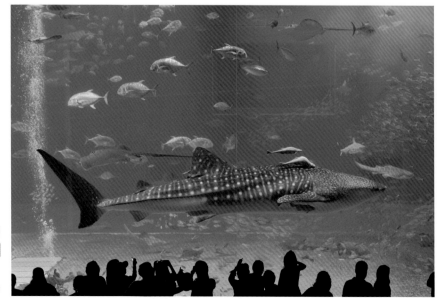

50mm（50mm） 光圈優先自動（F2.8、1/100秒）
ISO800 白平衡：日光 -1EV

62

運用視覺效果與
肉眼近似的標準定焦鏡頭
忠實重現眼前的畫面

讓眼睛與身體適應
標準定焦鏡頭的取景視角

標準定焦鏡頭，具有與人類肉眼幾乎相同的視角。在目前全片幅規格相機上，標準定焦鏡頭的焦距為50mm；APS-C規格的焦距為30～35mm；M4／3規格的焦距則在25mm左右。能將標準定焦鏡頭的特色徹底發揮出來的拍攝主題，就是建築物了。

利用廣角鏡頭拍攝建築物時，因為廣角鏡頭具有強烈的遠近感，所以會拍出建築物歪斜變形的影像。當然，也可以利用這種現象當成特殊的視覺效果。不過遠近感越強烈，越無法完整掌握建築物的外觀，也會喪失建築

物原有的宏觀規模。

在範例相片當中，建築物不但具有一定的高度，同時還有深度的存在，雖然想要使用廣角鏡頭來拍攝，但是那些令人印象深刻的鋼筋，無論如何調整，都會拍出上方比較狹窄的變形現象。這時，可以從稍遠離的位置，試著使用標準定焦鏡頭來拍攝。

最近，很多攝影玩家會把標準變焦鏡頭當成常用鏡頭，但基本上，其實只會頻繁使用廣角端與望遠端而已。另外，若沒有使用過標準定焦鏡頭，當出現「想要拍攝」的念頭時，就只會利用變焦來調整視角，不會移動自己的身體來取景。而且，唯有抓住被視為基準的標準視角及遠近感，才能在

廣角及望遠部分，發揮出變焦功能。為了能實際感受隨著焦距改變後，遠近感所產生的變化，最好能在抓到標準定焦鏡頭的視角後，努力訓練自己的構圖能力吧！就像之前所陳述過的，必須得運用自己的雙腳，一邊移動、一邊確實思考構圖，才是拍攝建築物時的不二法門。拍攝街景時，如果無法在當下立即決定構圖，不如更換為標準定焦鏡頭，並利用雙腳來調整視角，應該就能拍出令人滿意的作品了。

近來，相機、鏡頭的製造廠商紛紛推出各種不同的標準定焦鏡頭。其中有不少價格實惠、外觀輕巧的產品，不如也為自己添購一款吧！

📷 **50mm** 全片幅

▶拍攝的POINT！

● 嘗試拍攝毫無變形現象的大型建築物。

● 移動自己雙腳的同時，感受視角遠近感的變化。

50mm（50mm） 光圈優先自動（F8、1/60秒） ISO200 白平衡：自動 －1.3EV

◎ 比較Photo

◀最近推出的標準變焦鏡頭，增加了不少廣角端為24mm的款式。如果是用24mm來拍攝建築物的話，就會拍出類似左側的影像。當然，也是有人很喜愛這種視覺效果。

24-105mm（24mm） 全片幅

24-105mm（24mm）
程式自動（F9、1/80秒）
ISO200 白平衡：陰天 －1 EV

利用望遠鏡頭
去除畫面中多餘元素
明確傳達出當時的感受

排除畫面中多餘元素
確實安排整體構圖

在有限的框架中，營造出一個小巧的世界，這正是攝影的深奧之處。當您遇到令人印象深刻的景象時，建議不要將其整體全部納入畫面，試著大膽地擷取其中一部分就好。藉由去除多餘元素的動作，可以更明確地傳達出拍攝者當時的感受。

這張相片是從機場觀景台看出去的影像，當時巧遇了絢爛的晚霞美景，飛機跑道也猶如鋪滿金箔般，散發出耀眼的光芒。拍攝時，跑道上作業用的車輛與登機的空橋等，會讓畫面顯得十分凌亂，但只要使用望遠變焦鏡頭，便能巧妙地擷取其中部分影像，同時排除掉多餘的元素。除此之外，跑道的接縫處雖然可以看得很清楚，但藉著明顯的壓縮效果，反而刻畫出如此規律的視覺效果。

然而，本相片最重要的視覺重點，就是機場工作人員行走於跑道上的身影。人物配置的位置是拍攝關鍵，必須得在注意人員動作的適當時機，迅速按下快門按鈕。

藉由這種構圖方式，透過畫面中的重點，觀賞者能夠聯想出現場的整體環境與狀態。以往，我們常說構圖所使用的基本方法就是「減法」，拍攝時只要留下其中一個重點就好，如此才能營造出簡單樸實的構圖，各位之後拍攝時務必要嘗試看看。

▶拍攝的POINT！

● 透過望遠變焦鏡頭排除多餘的元素，僅擷取其中部分影像。

● 妥善安排人物的配置，以感受飛機跑道整體規模與狀態。

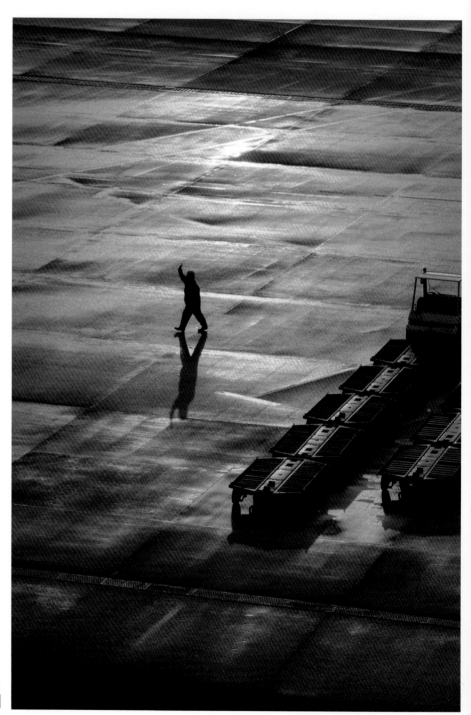

📷70-200mm
(165mm) APS-H

70-200mm（165mm）　手動模式（F8、1/1250秒）　ISO200　白平衡：自動

64

透過超廣角鏡頭
展現大聖堂
內部的莊嚴宏偉

● 儘可能地靠近柱子，利用廣角鏡頭拍攝美麗的彩繪玻璃。

● 因為禁止使用三腳架，所以將光圈調整為F4.5防止手振。

◉ 比較Photo

12-24mm（12mm） 手動模式（F4.5、1/50秒）
ISO1600 白平衡：日光

12-24mm
（12mm） 全片幅

透過仰角的拍攝位置
利用透視效果展現大聖堂的魄力

想要將大聖堂等建築物的內部，拍攝出生動、有震撼力的感覺時，建議您使用超廣角鏡頭來攝影。這張相片就是在造訪大聖堂之際，運用12～24㎜超廣角變焦鏡頭的廣角端所拍得的影像。當您在拍攝建築物的內部時，大致可以分成兩種不同的攝影方法。

首先，就是像右側的相片一樣，拍攝出筆直毫無透視效果的感覺，以及如下方的相片般，從仰角的位置拍攝，利用透視效果來顯現出建築物的宏偉魄力。

在下方的相片當中，使用的是12㎜的廣角端，儘可能地靠近柱子，調整到能拍到柱子及美麗彩繪玻璃的構圖後完成攝影。藉由靠近柱子的動作，便可在強調透視效果的同時，表現出柱子的粗壯以及大聖堂的莊嚴宏偉。

此外，因為在聖堂內基本上是禁止使用三腳架的，所以為了防止手振的發生，特別設定為F4.5的光圈值。

12-24mm（12mm） 全片幅

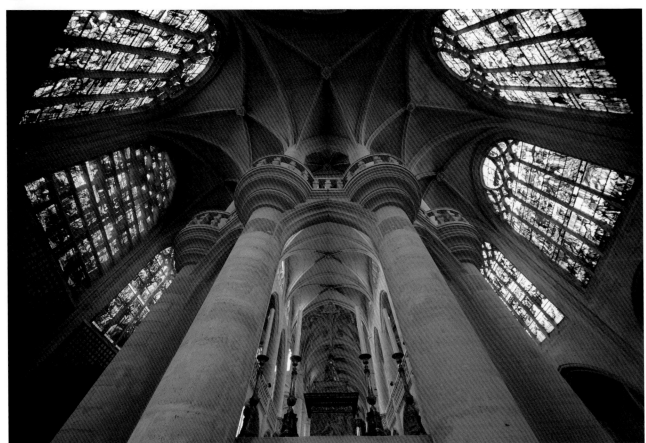

12-24mm（12mm） 手動模式（F4.5、1/25秒） ISO1600 白平衡：日光 ＋1EV

善加利用魚眼鏡頭
拍攝高樓林立的
都會夜景

📷 10.5mm（16mm） APS-C

活用魚眼鏡頭的特性
展現建築物的高聳氣勢

當利用具有對角約180度寬闊視角的魚眼鏡頭來拍攝景物時，可以呈現出與一般廣角鏡頭迥異的視覺效果。

此外，魚眼鏡頭還具有強烈桶狀變形特性，所以在鏡頭周邊的被攝體，會產生相當嚴重的變形現象。只要能善加活用這種強烈的變形效果，將能讓您享受到與其他廣角鏡頭完全不同的攝影樂趣。

這張相片的拍攝主題，是香港的電車與現代化的大樓群。在拍攝這類型的場景時，大多會使用16mm之類的廣角鏡頭，比較不容易產生變形現象，角鏡頭，比較不容易產生變形現象，

但這麼一來，便無法將高聳林立的高樓完全納入畫面中。在特別使用了具有180度廣闊視角的16mm對角線魚眼鏡頭後，便可以依照自己想法，將所有的景物全部拍攝下來。

使用魚眼鏡頭來拍攝都市風景的訣竅，就是要將高聳的大樓，配置於會產生強烈變形效果的畫面周邊。沿著變形的弧線配置建築物之後，就能呈現非常獨特的高聳感受。然後，再將主要被攝體配置於變形效果較不明顯的中央位置。在此，因為想要讓電車呈現較為夢幻的視覺效果，刻意只拍攝光線的行進狀態。身為副主題且位於中央的大樓，也能夠毫無變形地被拍攝下來。而且，魚眼鏡頭很容易利

用點光源製作出星芒效果，只要將光圈縮小到F8左右，便可營造出漂亮的星芒光束了。

魚眼鏡頭的影像表現，也取決於使用的方式，甚至可以拍出抑制變形效果的作品。左頁下方的範例相片即為如此，能夠不產生變形的訣竅，就在於必須以水平的方向構圖。就算只有稍微傾斜一點點，也會導致變形現象的產生，這一點還請您特別注意。然而，即使已經是採用水平構圖的方式了，在畫面的周邊，還是有可能會出現些微的變形的現象。

所以，根據魚眼鏡頭使用方式的差異，可以拍攝出各式不同視覺效果的相片，大家有機會可以多多嘗試。

● 利用魚眼鏡頭的變形現象，展現出建築物的高聳氣勢。

● 將主要被攝體配置於變形效果較不明顯的畫面中央位置。

10.5mm（16mm）　手動模式（F9、5秒）　ISO200　白平衡：3500K

◎比較Photo

◀這是在旅行途中，從瞭望台所拍攝到的街道景緻。即使是利用魚眼鏡頭，只要以水平角度來構圖，便可以當成變形現象較不明顯的廣角鏡頭來使用。

📷 **10.5mm（16mm）** `APS-C`

10.5mm（16mm）
光圈優先自動（F9、1/800秒）
ISO200　白平衡：日光　－1/3EV

66

搭配柔焦濾鏡
營造出更為夢幻的
夜晚景緻

運用柔焦濾鏡
拍攝更為柔和的夜晚景緻

拍攝夜晚的燈飾時，之所以看起來會呈現暈染的效果，主要是因為使用了柔焦濾鏡。透過柔焦濾鏡，可以營造出更柔和的視覺效果。

試著和上方未使用濾鏡所拍得的相片比較一下，雖然兩者的拍攝數據均相同，不過下方相片因為使用了柔焦濾鏡而讓光線擴散開來，呈現出來的感覺也會較為明亮。另外，下方相片中因為有確實對焦，所以在維持一定清晰度的狀態下，反而能散發出更柔和的氣氛。

拍攝時的重點，若是能選擇顏色較淺的被攝體，便能以較明亮的曝光來呈現。而試著比較拍攝深色與淺色被正向的曝光補償。滿燈飾光源的場景，最好還是能調整地表現柔焦效果。所以，即使遇到充的影像，反倒是明亮的影像才能明顯變曝光值後所拍攝的結果，比起昏暗發出強烈柔和感。另外，試著比較改感受不出效果；而較淺的色彩卻能散攝體後的結果，發現較深的色彩幾乎

● 利用柔焦濾鏡，在確實對焦的同時，也能拍攝出更為柔和的影像。

● 選擇淺色的被攝體，再調整正向的曝光補償，以營造柔和的感覺。

28-300mm
（82mm）
APS-C

◉ 比較Photo

28-300mm（82mm）　光圈優先自動（F6.3、0.8秒）
ISO100　白平衡：日光　＋1.7EV

28-300mm（82mm）　APS-C

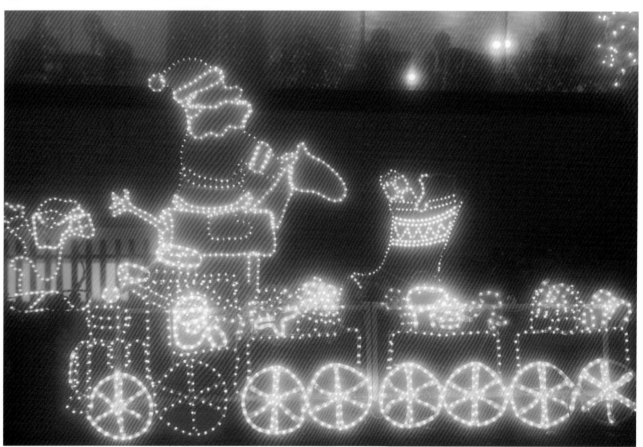

28-300mm（82mm）　光圈優先自動（F6.3、0.8秒）　ISO100　白平衡：日光　＋1.7EV　使用柔焦濾鏡

67

讓燈飾化為
圓形散景
裝飾美麗的夜景

若是利用夜晚燈飾這種點光源來製造散景，將會形成圓形的散景效果，一般稱之為球形散景或圓形散景等，是可以讓夜景相片感覺更閃閃動人的重要配角。所以，就讓我們一起開大望遠鏡頭的光圈、靠近被攝體，製作出漂亮的圓形散景效果吧！

拍攝時如果縮小光圈，就會像是右下角的相片一樣，雖然拍出相當清楚的被攝體，但卻無法得到柔和的前散景效果。當前散景不夠圓潤，或是根據散景狀態太過強烈，則需要調整焦距。遇到前散景狀態不明顯時，只要設為更望遠的焦距，並且靠近前散景被攝體拍攝即可。但若是散景狀態太過強烈，則需要調整到比較廣角的焦距拍攝。

這張相片，是在聖誕樹的前方製作出的圓形前散景效果，但其實這是一隻位於眼前，用燈飾組合成的馴鹿。各位可以發現，除了光源、被攝體都化成散景效果，讓畫面的視覺效果更加豔麗。

本無法變成圓形時，就表示光圈縮得太小了。此外，當您想要調整前散景的程度時，有時也可以利用改變鏡頭焦距的方法來達成。

▶拍攝的POINT ！

● 當圓形散景出現稜角時，請確認一下是不是把光圈縮得太小了。

● 調整變焦鏡頭的焦距，同樣也可以改變散景效果的程度。

◉ 比較Photo

18-250mm（375mm）　光圈優先自動（F16、1秒）
ISO100　白平衡：日光　＋0.7EV

18-250mm（375mm）`APS-C`

18-250mm（375mm）　光圈優先自動（F6.3、1/6秒）
ISO100　白平衡：日光　＋0.7EV

18-250mm（375mm）`APS-C`

68

利用星芒濾鏡
讓夜景變得
更加閃閃動人

在拍攝街燈、夜晚燈飾等夜景攝影時，就是星芒濾鏡可以上場的時刻。

只要將星芒濾鏡安裝在鏡頭的前方，就能在點光源上顯現出星芒效果，拍攝閃閃動人的相片。

這張相片，是將林立的高樓當成搭配大橋的背景。在右方的相片中，並列於右上角的路燈，看起來顯得有些寂寥。所以使用了星芒濾鏡，讓光線產生明顯擴散線條。因為星芒幾乎填滿了原本寂寥的空間，所以營造出了如此閃耀動人的華麗視覺效果。

比較過兩張相片之後不難發現，以星芒濾鏡來說，點光源比平面光源還能表現出效果，讓人清楚看出強光所散發出的星芒線條。所以，拍攝時請您一邊觀看觀景器或即時顯示畫面，一邊留意產生星芒後的效果吧！

此外，將星芒濾鏡使用於水面反光或是從樹葉間露出的陽光上，也會變成一張有趣的相片喔。

▶ 拍攝的POINT！

● 星芒濾鏡能在點光源上營造出特殊效果。

● 水面的反光同樣能使用星芒濾鏡。

◉ 比較Photo

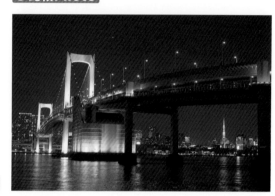

24-70mm（52mm）
APS-C

24-70mm（52mm）　光圈優先自動（F8、5秒）　ISO100　白平衡：日光　－2EV

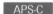24-70mm（52mm）　APS-C

24-70mm（52mm）　光圈優先自動（F8、5秒）　ISO100　白平衡：日光　－2EV　使用星芒濾鏡

69

利用倒映在水面上的都市夜景 營造一幅夢幻彩繪

▶ 拍攝的POINT！

● 超廣角鏡頭的縱向拍攝範圍也很廣闊，可同時涵蓋高大的建築物與水面倒影。

● 即使些許的傾斜，畫面看起來都會產生不安定感，所以必須以三腳架來輔助。

📷 17-40(17mm)　[全片幅]

運用超乎肉眼所見的超廣角視角 拍出遼闊壯麗的影像

想要將遼闊的都市夜景完整拍攝下來，著實是件相當艱鉅的工程。如果往後退的話，往往不是會拍入前方多餘的物體，就是很容易被某件東西遮住畫面。但是，如果此時前方剛好是河川或大海，那就絕對是個難得的拍攝機會。無論想要將全景完整拍攝下來，或是利用水面倒映燈火通明的街道，都可自由營造出不同視覺效果。

當然，此時最能發揮功效的，就是超廣角鏡頭了。不但能有效消除與對岸之間的距離，而且無論想要拍攝的範圍有多廣闊，幾乎全部都能納入畫面中。此外，視角不只朝橫向發展，同時能夠朝縱向廣闊地延伸，這也是關鍵。從聳立的建築物，一直延伸到眼前水面上的粼粼波光，全部都能毫無遺漏地納入畫面。

需要特別注意的重點，就是必須得保持構圖的水平。即使些許的傾斜，都會讓影像產生不安定的感覺。最近很多數位相機都有內建電子水平儀的功能，只要能搭配三腳架，便可以平穩地拍攝了。

提到超廣角鏡頭，雖然大多為價格高昂的大型定焦鏡頭，不過近來來技術不斷精進，市面上也增添了不少輕巧的超廣角變焦鏡頭。不但具有相當高的畫質而且價格實惠，對於風景攝影愛好者來說，是一款值得推薦給您的產品。

17-40mm(17mm)　手動模式(F8、6秒)　ISO200　白平衡：2800K

▶ 拍攝的POINT !

- 使用大光圈定焦鏡頭，即使在昏暗的場所也可以選擇較低的感光度。

- 將定焦鏡頭光圈縮小2～3級，也與變焦鏡頭擁有近似的最大光圈。

活用定焦鏡頭的大光圈特性
以低感光度拍攝夜景

**維持低感光度的狀態
呈現更加細膩的美麗夜景**

最近推出的數位相機，影像感應器的性能都有明顯進步，即使在昏暗的場所，依然能以高感光度拍出不錯的影像。但儘管如此，將感光度維持在較低的狀態，可以拍出高畫質的相片依然是事實，此時，也只有依靠定焦鏡頭的大光圈來拍攝了。

目前最高級的標準變焦鏡頭，最大光圈多半也只有到F2.8。相對於此，標準定焦鏡頭的最大光圈達F1.4～F1.8，整整明亮了約1級半～2級。也就是說，在昏暗的場所攝影時，和標準變焦鏡頭相比，就算不提升感光度也沒關係。另外，幾乎所有的鏡頭，在開放光圈狀態下的成像都不是那麼清楚，此時只要將光圈縮小約2～3級，即可讓影像更為清晰銳利。如果是標準定焦鏡頭，當光圈縮小2～3級時，也差不多是標準變焦鏡頭的最大光圈，所以更可以將鏡頭成像能力發揮到最大限度。

雖然是在較為黑暗的場景攝影，不過憑著F1.4的最大光圈，可以利用ISO400較低的感光度拍攝。如果換成是變焦鏡頭的話，最低也得調整到ISO1600才行，這樣不但會讓天空中微妙細節消失，而且還有可能會在陰影部分，增加許多粗糙的雜訊。如果希望能使用更低的感光度，則必須得隨身攜帶三腳架才行了。經過這樣分析之後，我們可以說標準定焦鏡頭實在是利用價值相當高的鏡頭。

25mm（50mm） M4／3

25mm（50mm）　光圈優先自動（F1.4、1/60秒）　ISO400　白平衡：自動　－1 EV

71

透過廣角視角
拍攝以神轎與花車
為中心的祭典盛況

▶ 拍攝的POINT！

● 利用廣角鏡頭，將神轎、花車，
以及周圍的歡騰氣氛一併拍下。

● 拍攝祭典，建議選擇廣角端較為
寬廣的標準變焦鏡頭。

📷 24-105mm（32mm） 全片幅

使用廣角端較寬廣的標準變焦鏡頭
拍攝更為完整的祭典畫面

提到祭祀慶典，大多會讓人想到東日本的神轎，以及西日本的花車等，想要把這些熱鬧的畫面拍攝下雖然不難，但因為拍攝時幾乎都會受到場地的限制，所以若想確實完成攝影，理論上應該要盡可能地靠近被攝體。不過，如果想要把附近歡騰的氣氛一起拍攝下來，就必須使用到廣角鏡頭。

目前，入門數位單眼相機隨附的鏡頭，幾乎都是廣角端28mm的變焦鏡頭（在APS-C規格上為17～18mm）。與中階款式搭配販售的鏡頭，則大多為高性能的款式，廣角端涵蓋的焦段範圍約可達到24mm（在APS-C規格上

為15～16mm）。

拍攝祭典時，因為空間不足，而且人群相當擁擠混雜，常常都會碰到想要退後，但後方卻無路可退的狀況。當遇到這種狀況時，即使是細微的焦距差距（廣角端），也能夠發揮出極大的作用。基本上，相當於28mm的焦距已經夠用了，而範例相片則是以相當於32mm的焦距所拍得的影像。

所以，如果您經常拍攝祭祀慶典之類的主題，最好能選擇一款廣角端較為寬廣的標準變焦鏡頭。當然，焦段範圍能涵蓋超廣角視角的廣角變焦鏡頭，也是另外一種選擇。而對於想要靠近轎夫，營造強烈散景效果的攝影者來說，則十分建議您使用具有大光圈的廣角定焦鏡頭。

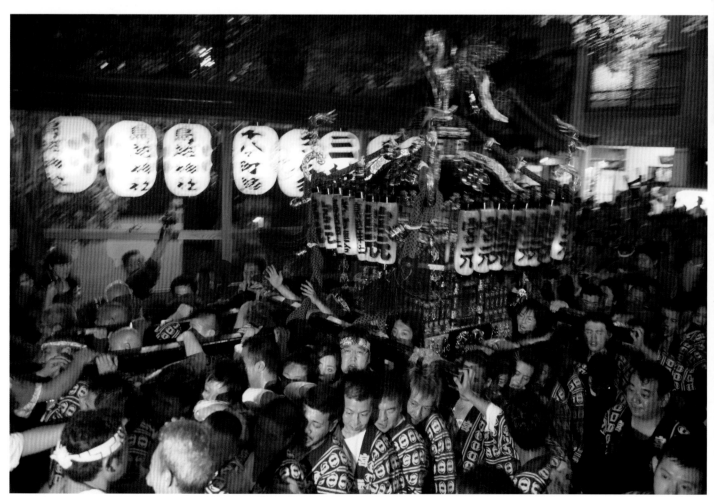

24-105mm（32mm） 手動模式（F4、1/15秒） ISO1600 白平衡：日光

利用中望遠定焦鏡頭
拍攝夜晚市街的
來往行人

善加運用大光圈與景深效果
拍攝匆忙行進的街頭人物

說到街道上的隨拍，大多會讓人產生使用28㎜的鏡頭，並且透過泛焦來拍攝的刻板印象。不過，我倒是經常使用中望遠定焦鏡頭來拍攝。因為是焦距為85㎜、最大光圈達F1.4的大光圈鏡頭，所以景深的調整幅度相當廣闊，同時也很適合進行隨拍攝影。另外，只要有一款中望遠鏡頭，就連街道上來來往往的人們自然表情，也都能輕鬆拍攝下來。提到廣角鏡頭，如果想要捕捉特寫畫面，就必須得靠近被攝體來攝影，不過因為很多行人都會對相機產生戒心，所以很難依照自己的想法來拍攝。

這裡拍攝一位夜晚行走在鋪石路上的紳士，雖然這是一條昏暗的小巷，不過拜大光圈鏡頭之賜，不但能得到相當足夠的快門速度，同時還能凸顯主要被攝體的英姿。當我想要拍攝這張相片時，因為必須在行進間的紳士身上，瞬間完成對焦並拍攝，所以是非常困難的。事實上，當時是以「陷阱式對焦」的方式來完成攝影。拍攝前，先決定好整體的構圖，同時也調整好快門速度等設定。接下來，改為手動對焦模式，並且設定好對焦點的位置。最後，在紳士通過這個對焦位置的瞬間，立刻按下快門。就算使用最大的F1.4光圈，也能在完美的對焦

位置上輕鬆完成攝影。另外，因為攝影時與主要被攝體之間的距離稍微分隔開了些，導致背景散景的效果比較弱，不過卻意外營造出了小巷子的深邃感。

此外，在左頁下方的相片中，是從對岸拍攝在咖啡廳外交談著的人們。雖然是將光圈開大後來拍攝，不過因為被攝體與背景之間的距離其實相當靠近，所以拍得了兩者皆頗為清晰的影像。拍攝時，刻意將橋身也納入畫面中，藉此強調出影像的距離感。

利用中望遠鏡頭進行隨拍時，如果可以善加運用較遠的拍攝距離與景深的特性，便可以完成一幅張力十足的優異佳作。

📷 **85mm** 全片幅

▶拍攝的POINT！

● 遇到對焦困難的場景時，不妨改以「陷阱式對焦」來攝影。

● 與主要的被攝體保持一段距離後，背景散景的效果將會明顯變弱。

85mm（85mm）　手動模式(F1.4、1/100秒)　ISO1600　白平衡：3850K

◎ **比較Photo**

◀即使是使用85mm的焦距與F1.4
大光圈的組合，但是當主要被攝體
與背景之間十分靠近時，幾乎不會
有散景的效果產生。然而，為了要
營造出影像的深度，可以利用前散
景的效果來輔助。

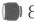 **85mm** 全片幅

85mm（85mm）
手動模式(F1.4、1/60秒)
ISO1600　白平衡：3850K

以標準定焦鏡頭
忠實捕捉
眼前人物的舉動

50mm（50mm）　手動模式（F2.0、1/750秒）　ISO160　白平衡：自動

以重視機動性的標準定焦鏡頭
嘗試進行街頭隨拍

在巴黎街上的某間咖啡廳，我正在拍攝一位男士結帳時的畫面。當時，忙碌的店員與背景的街道，都令人留下深刻的印象。

當我在進行隨拍攝影時，基本上都是使用定焦鏡頭，但因為會以更重視拍攝時的機動性，所以大多會以50mm與35mm的鏡頭來搭配組合。當您在使用定焦鏡頭，想要改變景深及構圖時，還必須得移動自己的位置才行。但是當我在拍攝這張相片時，因為是坐在椅子上，所以無法改變拍攝距離，只好試著調整相機的位置，從比較理想的視角來完成攝影。

在僅只有一次的機會下，因為相對於被攝體的亮度來說，背景顯得相當明亮，所以改以手動曝光來拍攝。之所以會將光圈調整為F2，是因為想要把身為背景的巴黎街景，以比較清晰的狀態呈現出來。

然而，雖然說想要讓街景看得比較清楚，但若是將光圈縮得太小，不但會把後方經過的人們拍得太過清晰，而且還會減弱背景的散景效果，最後導致無法凸顯身為主被攝體的店員，這點還請您多加注意。

拍攝前，最好能認識鏡頭與散景之間的關係，仔細思考焦距、光圈值，以及拍攝距離等要素，以得到最適當的散景效果。

📷 50mm　全片幅

74

妥善安排定焦鏡頭的
拍攝距離
為旅程留下美好回憶

想要拍攝旅行途中遇見的人們，應該有很多不同的方法吧。以我來說，經常會拍攝一些人們生活時的真實姿態，但這時會先和他們打聲招呼，得到對方的同意後，再進行拍攝。就像範例相片，拍攝這群帶著山羊的少年時，我也先和他們打過招呼。

基本上，在進行街頭隨拍時，我都會使用定焦鏡頭。雖然定焦鏡頭有著無法改變焦距的限制，不過因為光圈相當大，所以可以充分發揮出高速快門的效果，同時也具有能廣泛地應付各種拍攝狀況的優勢。

以範例相片來說，想要將很多人同時拍攝下來時，必須得多加注意景深的狀態。即使是橫向排成一列，當光圈調整為F1.4或F2時，也未必能讓全員確實合焦。這幅作品，是將光圈縮小到F3.2所拍攝，如果要連同山羊

也確實合焦的話，則必須得縮小到F5.6左右，才能達到理想的程度。但因為是位於住宅區，拍攝時的光線十分充足，考慮了手振與景深的狀況後，最後決定將光圈調整為F3.2。但即使如此，所呈現出的景深狀態，好像還是稍嫌不足，為了能確保得到一定程度的景深，最後和被攝體稍微隔開了一段距離來拍攝。所以，當快門速度與光圈值受到限制時，不妨試著調整一下拍攝的距離吧！

▶ 拍攝的POINT！

● 光圈開大後，即使橫向排列的被攝體，也有可能無法全體合焦。

● 當快門速度與光圈值受限時，不妨試著調整一下拍攝距離。

35mm(52mm)　APS-C

35mm(52mm)　光圈優先自動(F3.2、1/50秒)　ISO800　白平衡：6000K

運用標準定焦鏡頭 拍攝街頭人物的局部特寫 75

25mm
(50mm)
M4／3

使用標準定焦鏡頭 透過自己的雙腳來取景

在街道上巧遇值得拍攝的畫面時，有時會希望以近拍攝影的方式擷取局部影像。遇到這種情況時，如果能有一款中望遠以上焦距的鏡頭，將會方便許多。只不過，當焦距越長，遠近感會被壓縮得越明顯，物體實際的形狀及周圍的氣氛，會與肉眼所見的影像大相逕庭。所以此時，就是該輪到與肉眼有著相同視覺效果的標準定焦鏡頭登場了。

範例相片，是在街道上巧遇正在繪畫的畫匠時，請他讓我拍下手部特寫的影像。如果使用的是望遠鏡頭，雖然可以輕鬆拍下手部特寫，不過因為想要在自然的遠近感下，連同草稿一起拍攝，所以最後選擇標準定焦鏡頭。

25mm（50mm）　光圈優先自動（F1.4、1/320秒）　ISO200　白平衡：自動

透過日常的視角 拍攝旅途中巧遇的人物 76

50mm 全片幅

利用標準定焦鏡頭 從靠近主角的距離來攝影

這張相片的主角，是在旅行途中巧遇的少年。剛開始，雖然他很緊張而且站得直挺挺的，不過在拍了幾張後，就能很自然地擺出帥氣的姿勢了。雖然拍攝的時間是白天，不過因為現場還是有點昏暗，所以使用了50㎜的定焦鏡頭且在開放光圈的狀態拍攝。

50㎜的視角十分接近人們日常的視覺效果，適合用來隨拍人像。拍攝時，將少年的家當成背景，並運用大光圈鏡頭才能得到的散景效果，讓少年的身姿更加凸顯出來。

拍攝人像時，除了運用望遠鏡頭，請大家也要試試使用35～50㎜焦距的鏡頭，從可以十分靠近被攝體的距離來拍攝。

50mm（50mm）　手動模式（F1.4、1/45秒）　ISO250　白平衡：自動

120

77 活用望遠變焦鏡頭 更加凸顯拍攝主題

即使是輕巧的望遠變焦鏡頭 也能得到滿意的散景效果

提到望遠鏡頭,一般人聯想到的特徵就是景深很淺,而且很容易就能製作出散景效果。特別是使用大光圈的望遠鏡頭時,更能營造出柔和蓬鬆的模糊散景。但是,就算使用的不是大光圈望遠鏡頭,在隨拍攝影時,依然能營造出相當足夠的散景效果。

以範例相片來說,正是使用一般入門數位單眼相機隨附的望遠變焦鏡頭,這種鏡頭的特點,除了較為輕巧之外,就是最大光圈絕對不夠大。所以拍攝時,最好將光圈開大到上限,並且盡量靠近被攝體。如此一來,就能像這張相片一樣,藉由讓背景模糊化的效果,將主角更加凸顯出來。

55-250mm (160mm)
APS-C

55-250mm(160mm)　光圈優先自動(F6.3、1/400秒)　ISO100　白平衡:自動

78 利用夜晚光源 營造美麗的散景畫面

充分發揮標準定焦鏡頭 獨特的散景風味

標準變焦鏡頭與標準定焦鏡頭的差異,就在於最大光圈以及它所表現出的散景風味。在夜景的隨拍時,便可以徹底發揮標準定焦鏡頭這項優勢。利用最大光圈為F1.4的標準定焦鏡頭,能讓燈飾呈現出漂亮的散景,而且也能納入適度的影像。一般人往往認為,只有望遠鏡頭才能營造出漂亮的散景表現,不過由於望遠鏡頭視角過於狹窄,相對可以納入的背景也會變得相當有限。以範例相片來說,這款鏡頭的散景效果,讓位於畫面左側及下方的點光源,好像都跑到視角外了。不過,如果能充分運用這種散景效果,那麼各位一定可以更加順手地使用標準定焦鏡頭了。

50mm　全片幅

50mm(50mm)　光圈優先自動(F1.4、1/60秒)　ISO400　白平衡:自動

活用廣角鏡頭寬廣視角 拍攝狹長小巷中的人物

在決定好構圖之後 就可以靜待拍攝機會來臨

綿長的小巷子，會因為用來拍攝的鏡頭不同，而讓整體的視覺效果有很大差異。

基本上來說，如果想要拍攝出小巷子獨特的氛圍，焦距為20～28㎜左右的廣角鏡頭，應該是最適合不過的了。特別是像這張相片一樣，還將人物置於畫面中來進行隨拍，雖然視角有一定程度的寬廣，不過卻能讓人物看起來十分顯眼。利用廣角鏡頭的效果，還能表現出小巷子的獨特深度感。

這張相片是在日暮低垂的黃昏時所拍攝，當時正拿著相機等待著，而舞妓就如預期般地通過了這條巷子，所以最後成功拍攝了這張相片。

📷16-35mm（21mm） `APS-H`

16-35mm（21mm）　光圈優先自動（F8、1/60秒）　ISO400　白平衡：自動

透過望遠焦距的壓縮效果 呈現緊密相連的被攝體 80

自由地操縱遠近感 就是變焦鏡頭的精華所在

當您對於各種不同鏡頭的影像表現有認識之後，便可以在拍攝前，於腦海中勾勒出大略的影像效果，這張範例相片就是例子。當眼前有一大群人力車出現時，就會先在腦海中，想像利用望遠鏡頭，將人力車緊密的壓縮在一起的畫面。

所以，在此特別使用了望遠焦距，依照腦海中的影像，試著藉由壓縮影像遠近感的技巧，以呈現出人力車這種群聚、擁擠的視覺效果。

此外，拍攝的重點不僅放在人力車上，而是把即將遠去的腳踏車也一併放入畫面裡。所以不只是要壓縮影像，還必須試著表現出畫面的深度才行。

18-270mm（350mm）
`APS-C`

18-270mm（350mm）
程式自動（F6.3、1/125秒）
ISO200　白平衡：自動　－1EV

81 妥善配置前後散景效果 有效凸顯畫面中的主題

留意前後散景的程度 調整畫面的平衡感

使用標準鏡頭時，可以說是將眼前所見的景物直接拍攝下來，所以基本上很容易完成畫面的構圖。特別是標準定焦鏡頭，可以在合焦面的前後方，製作出相當漂亮的散景效果。若是能巧妙地運用這項技巧，便可以拍出十分柔和的相片了。

重點就在於整體的構圖，以及在畫面當中，應當如何將前後散景的效果妥善地配置。當然，重點是要讓主題能清楚凸顯出來，但如果散景和被攝體相隔一段距離，不但散景的效果會變弱，而且觀賞者也會搞不清楚到底哪個才是真正的主角。所以，必須適度貼近被攝體來攝影，也是拍攝時的訣竅。

50mm 全片幅

50mm（50mm）　光圈優先自動（F1.4、1/40秒）　ISO400　白平衡：自動

82 透過牆壁與行人的組合 活用望遠焦距的效果

充分發揮望遠焦距的效果 靈活安排構圖與副主題

眼前出現這種深長的牆壁時，最好能使用焦距較長的鏡頭來拍攝。藉由遠近感的壓縮效果，可以表現出筆直而深邃的距離感。這張相片，是在狹長的小巷子裡拍攝。因為牆壁給人的印象非常深刻，所以特別利用這種構圖方式，營造獨特的畫面。不過，只依靠牆壁很難傳遞出畫面的張力，所以特別將往來的人們當成

副主題，並靜待按下快門的最佳時機。

當我們提到望遠鏡頭時，您或許馬上聯想到能將遠方的景物放大之後拍攝下來、或是壓縮效果等特色。不過，也可參考範例相片這樣的拍攝手法，可以享受到更獨特的視覺效果喔！

18-270mm (350mm) APS-C

18-270mm（350mm）
光圈優先自動（F8、1/250秒）
ISO200　白平衡：自動　−0.7EV

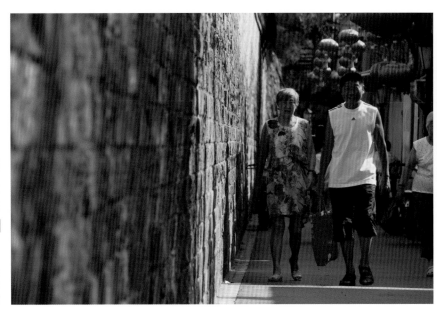

83

使用微距鏡頭時
必須更加謹慎處理
對焦的問題

**無需擔心最短拍攝距離的限制
可以貼近模特兒拍攝**

稍有經驗的人像攝影師，都會知道微距鏡頭其實是拍攝時的珍寶。從微距鏡頭的構造上來看，無論在構圖時將模特兒配置於任何位置，都不必擔心歪斜變形的狀況發生。

此外，在拍攝少女人像時，一定會產生「想要再稍微靠近一點」的心理。此時，只要使用微距鏡頭，就能夠滿足攝影師這種慾望。

拍攝時，若是中望遠焦距的微距鏡頭（70～100mm）的話，當然可以拿來當成一般的中望遠鏡頭使用，同時也可以不必擔心最短拍攝距離的限制，儘

可能地靠近被攝體來攝影，這也是和一般鏡頭最大的差異點。另外，微距鏡頭的最大光圈值多半為F2.8，使用上的靈活度也更高。

使用微距鏡頭拍攝時，與模特兒之間的距離越靠近，彼此之間只要有些微晃動，例如呼吸之類的動作，都會造成振動模糊的產生。另外，在微距鏡頭的自動對焦方面，只要迷失了焦點，對焦的搜索時間就會大幅增加，必須得花相當多的心力，才能再利用自動對焦來確實對焦。此時，建議大家在微距鏡頭合焦的瞬間，立刻切換到手動對焦的模式，這樣就可以鎖定焦點了。

轉動對焦環的話，建議各位可以前後移動自己的身體來進行微調，如此一來便能更迅速、更確實完成對焦了。

而且，一直不停地確認對焦，不但會讓攝影過程中斷，甚至還會打亂了整體拍攝節奏。所以，透過前後移動身體的方法來調節焦距，並且迅速完成拍攝，不僅可以讓攝影的工作持續進行，更能增加模特兒對攝影師技術的信任感。

基本上來說，我們使用微距鏡頭的目的，就是為了要進行近拍攝影。但越是貼近的特寫，就越得細心注意對焦的狀態。況且，當透過電腦螢幕放大到100％來檢視相片時，即使是極細微的失焦，都將會是致命的失敗。

但是，如果不想要在每次失焦時就

拍攝的POINT !

● 使用微距鏡頭時，一旦合焦後，請立刻切換到手動對焦模式。

● 一再進行對焦會中斷攝影工作，也會打亂整體的節奏。

◎ 比較Photo

105mm（105mm）　手動模式（F2.8、1/500秒）　ISO200
白平衡：手動　模特兒：相樂樹

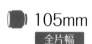

105mm 全片幅

▲使用微距鏡頭來貼近拍攝之前，最好能與模特兒之間有良好的溝通。這張範例相片，因為是要拍攝後方閃爍著的陽光，所以藉由自己移動身體的方法，迅速完成了對焦動作。如果能習慣這種方式的話，便能更確實地完成攝影工作。

105mm 全片幅

105mm（105mm）　手動模式（F2.8、1/320秒）　ISO200　白平衡：手動　模特兒：相樂樹

將人物配置於畫面中心
以避免顯著的
變形效果

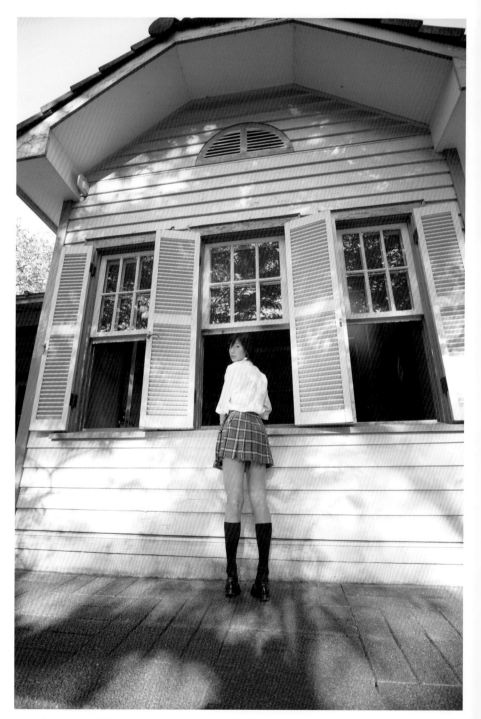

將背景佈滿整個畫面
並將模特兒配置於中心位置

使用超廣角鏡頭拍攝人像時，如果刻意將模特兒配置於畫面邊緣，會造成相當劇烈的歪曲變形效果。因為這種極端的變形，會導致人物手腳的嚴重失衡，以及臉部的劇烈扭曲，相信會讓被攝者完全高興不起來。

當使用超廣角鏡頭時，將模特兒配置於變形問題較少的中心位置，就可

以盡量避免歪曲變形的狀況發生。而使用超廣角鏡頭拍攝時，會讓人想要將背景也完整呈現出來。在此，就是將背景佈滿整個畫面，並將模特兒配置於該空間中，最好能透過作品傳達出現場的整體氛圍。

在範例的相片當中，因為老舊木造的建築物，以及倒映於其上的樹影都非常令人印象深刻，所以一直努力思考，該如何將建築物與樹影一併納入構圖裡。此外，如果能讓模特兒佇立的關鍵。

於這個影像中，似乎更能傳達出那種「此許懷念、此許傷感」的氣氛。經過多方的琢磨，終於完成了這張作品。

觀看相片，即使人物在畫面中看起來變得很小，但因為模特兒是配置於構圖的正中央，所以反而可以成為畫面中最吸睛的元素。而且，將人物配置於影像的中心部位，也不會在構圖上產生任何不協調的感覺，這就是使用超廣角鏡頭進行人像攝影時最重要的關鍵。

拍攝的POINT！

● 將模特兒配置於畫面的中心位置，以減少歪曲變形的問題。

● 將人物配置於中心位置，整體構圖上也很協調。

17mm 全片幅

17mm（17mm） 手動模式（F4、1/200秒） ISO200 白平衡：手動 模特兒：相樂樹

85

活用廣角鏡頭的
周邊光量降低現象
拍攝獨具風味的相片

**利用周邊光量降低現象
營造影像的懷舊效果**

周邊光量降低，所指的就是影像周圍部分的光量不足，而導致畫面的四角漸漸昏暗的現象。

當畫面中心與周邊部分的光量產生差異時，雖然只要稍微將光圈縮小一點，便可輕鬆解決這個問題，但如果使用的是超廣角鏡頭，就有可能無法完全消弭這種現象了。

此外，即使有許多攝影師想要極力避免周邊光量降低的現象，但還是有擁護者熱愛這種表現手法。而在範例相片中，就特別利用廣角鏡頭的周邊光量降低現象，來凸顯位於中央的模特兒。

拍攝時，因為需要適度補光，所以在模特兒的臉龐附近，利用反光板來打光。此外，由於背景與被攝體的曝光值差異相當大，加上逆光而讓天空略為呈現出死白的感覺，但多虧了周邊光量降低的現象，不但能讓天空的湛藍色彩顯得更加濃郁，甚至還能營造出爽朗的氣息。

整體來看，這樣的拍攝效果雖然還達不到一般所謂「玩具相片風格」的程度，但透過鏡頭的特性，為相片添加這種風味，也可以藉由這種方式來增添懷舊氣氛的表現。

⊳ 拍攝的 POINT !

● 周邊光量降低現象，可以藉由縮小光圈，得到適度減輕。

● 也可以刻意營造周邊光量降低現象，呈現復古懷舊的氛圍。

**🔲 10-17mm
(18mm)** APS-C

10-17mm（18mm）　手動模式（F5.6、1/400秒）　ISO400　白平衡：手動　模特兒：相樂樹

藉由調整構圖
與人物姿勢
減輕影像的變形問題

利用廣角鏡頭攝影時，一般人都會擔心歪曲變形的現象，尤其是在人像攝影上，更可以將這種變形的問題。然而，為了可以將廣角鏡頭的誇張遠近感效果，活用到人像攝影上，最後還是選擇了廣角鏡頭來拍攝。拍攝時，因為無法完全避免歪曲變形的現象，所以最好盡量採取不會強調變形的現象發生。

請模特兒的身體稍微彎曲
以避免廣角鏡頭的變形現象

首先，就是模特兒的姿勢。雖然也必須配合攝影的意圖，不過最好不要讓模特兒站得直挺挺的，而是要讓她的身體稍微彎曲一點。在相片當中，就是請模特兒將上半身保持稍微彎曲的狀態。另外，因為任何的歪曲變形現象，都會透過臉部明顯呈現，所以才讓模特兒把手放在臉的旁邊。當人物的臉部朝向畫面邊緣時，因為變形的現象相當強烈，所以特別讓她把頸

形效果的構圖方法。

子部分朝向畫面的中央。

如果仔細觀察，其實背景部分也是歪曲變形的，特別是以直線構成的背景特別顯眼。在這張相片當中，因為有許多門框、樑柱之類直線物體，所以特別利用對角線的構圖手法來取以特別利用對角線的構圖手法來取代直線。這樣一來，不但能夠成功表現出廣角鏡頭的遼闊視覺效果，還讓人更能感受到影像的深度。所以，各位在選擇廣角鏡頭來拍攝時，一定要設法減輕令人擔心的歪曲變形現象。

▶ 拍攝的POINT！

● 為了讓歪曲變形較不明顯，特別讓模特兒的身體稍微彎曲。

● 運用廣角鏡頭，將背景上的直線以對角線來取代。

17mm　全片幅

17mm（17mm）　手動模式（F4、1/40秒）　ISO320　白平衡：手動　模特兒：相樂樹

87

活用廣角視角
嘗試貼近人物
拍攝相片

▶ 拍攝的POINT ！

● 盡量靠近模特兒，並在眼前製作出散景效果，添加誇張的遠近感。

● 一定要先和模特兒做好溝通後，才能靠近拍攝。

📷 24-70mm（33mm） 全片幅

近距離也能營造散景效果
表現出更誇張的距離感

廣角鏡頭與標準鏡頭或中望遠鏡頭相比，所拍出的被攝體感覺會比較小巧，往往會很產生被攝體似乎快要逃脫了（覺得太遙遠了）的錯覺。另一方面，透過廣角鏡頭可以呈現誇張的遠近感，可將位於近距離的物體放大拍攝下來。這時，不妨試著多往前靠近一步，更接近被攝體來拍攝吧。

大部分的廣角鏡頭，最短拍攝距離都比較近，所以反而能更靠近模特兒拍攝。靠近後，因為可以把模特兒的影像拍得很大，且把背景位於較遠位置的物體）拍得很小，同時也能產

生好像比實際距離，還要更靠近模特兒的感覺。

在這張相片當中，就是透過貼近模特兒的方式所拍得的影像。不只有背景，就連眼前的景物，也呈現出了散景效果，誇張的距離感油然而生。只不過，因為使用的是廣角鏡頭，所以必須得一直保持著要小心歪曲變形發生的念頭。

另外，因為不是真的要非常貼近模特兒，所以事先必須得經過一定的溝通後，才能完成攝影，這點還請您必須牢記在心。當得要縮短與模特兒之間的距離時，必須要先行告知，接著才能靠近，這是基本的禮儀，還請您不要忘記先打一聲招呼喔！

24-70mm（33mm） 光圈優先自動（F3.5、1/60秒） ISO1000 白平衡：手動 −2/3EV 模特兒：溝口惠

使用人像攝影必備的
85mm定焦鏡頭
捕捉模特兒自然神態

活用85㎜定焦鏡頭的特性
捕捉模特兒最自然的神態

中望遠鏡頭（70～100㎜焦距），是拍攝人像時最常使用的鏡頭。特別是85㎜定焦鏡頭，更是深受攝影師喜愛。原因是85㎜的定焦鏡頭，可以在拍攝時與模特兒取得最適中的距離，而且還能在凸顯模特兒的同時，於背景上得到相當漂亮的散景效果。

在人像攝影上，與模特兒之間保持適當距離是非常重要的一個環節。以85㎜定焦鏡頭拍攝的影像來說，會有種不互相干涉過多的距離感。無論是要貼近或拉遠，最佳的方法，就是攝影師與模特兒一邊拍攝一邊溝通。

左頁的範例相片，也是一邊開話家常一邊拍攝出來的。在請模特兒秀出自己美麗的頸部前，我已先向她表達拍攝這張相片的用意。由於使用的是大光圈定焦鏡頭，所以還請更謹慎地對焦。

各家鏡頭廠商，大多都推出了光圈值為F1.2～1.8的85㎜定焦鏡頭，可以讓人享受到大範圍且率真的模糊散景風味。85㎜定焦鏡頭的最大特色，就是「雖然沒有望遠鏡頭那麼強烈的散景及壓縮效果，不過卻能得到適度且相當自然的散景風味」。拍攝時，如果可以利用85㎜定焦鏡頭，一邊與模特兒開話家常，一邊引導出對方最具魅力的體態姿勢，就是抓到了85㎜定焦鏡頭的使用訣竅了。

實際拍攝時，雖然在背景上呈現出了強烈的散景，但還是將光圈稍微縮小了一些。為了將焦點對在頸部及眼睛這兩處，光圈比開放時稍微縮小了約一級左右，讓整體畫面看起來更清晰。至於焦點部分，則是透過觀景器進行確認。

很自然。

基本上，每一個畫面都是非常慎重地拍攝。因此無論是拉遠拍攝或貼近來個特寫，模特兒都可以維持在很自然的狀態，所以可以更加安心攝影。拍攝人像時，請不要忽略與模特兒之間的對話，善用巧妙的對話與指示，就是成功拍攝的關鍵。

- 想要得到適度的散景效果，就必須先認識85mm定焦鏡頭的特點。

- 透過良好的對話與引導，利用溝通縮短與模特兒之間的距離。

85mm（85mm）　手動模式（F1.8、1/40秒）　ISO400
白平衡：手動　模特兒：果夏

🔲 **85mm** 全片幅

▲由於85mm定焦鏡頭的適中拍攝距離，可以一邊聊天、一邊拍攝，因此也比較容易對模特兒提出指示。這種流暢的互動，可以加深攝影師與模特兒之間的信任，更容易捕捉到自然的畫面。最後，當您成功捕捉到模特兒自然的體態與神情後，不妨試著營造出能更凸顯主角的散景效果吧！

🔲 **85mm** 全片幅

85mm（85mm）　手動模式（F2.5、1/60秒）　ISO400　白平衡：手動　模特兒：果夏

運用廣角端的散景效果 凸顯畫面中的人物

運用開放光圈讓背景模糊 藉此將模特兒凸顯出來

透過讓背景模糊凸顯被攝體的表現方法，在人像攝影上經常會被拿來使用，不過一般的狀況，使用的不是標準鏡頭，就是焦距較長的鏡頭。

以廣角鏡頭來說，因為景深較深的關係，許多人會誤以為廣角鏡頭不具有淺景深的效果，但其實只要利用大光圈的廣角鏡頭，也能營造美麗的散景。

這張相片，是使用最大光圈為F2.8的變焦鏡頭，在開放光圈的狀態下，使用廣角端所拍得的影像。在呈現出寬廣畫面的同時，背景上的散景效果讓模特兒更能凸顯出來，呈現出唯有廣角鏡頭才具有的影像表現。但是，散景的效果越強烈，在對焦時就必須越小心注意。

24-70mm(28mm) 全片幅

24-70mm(28mm) 手動模式(F2.8、1/1000秒)
ISO200 白平衡：手動 模特兒：果夏

想要營造自然的散景效果 背景的選擇也很重要

模特兒與背景之間的距離 以及背景的選擇是重點所在

藉由讓背景變得模糊的手法，讓被攝體能被凸顯出來，若是使用中望遠焦距，同時又是大光圈鏡頭的話，所呈現的強烈散景效果更是令人期待。

然而，即使透過大光圈鏡頭，若是沒有可以製造強烈散景效果的背景，也無法獲得這種凸顯主體的效果。拍攝時，請盡量將模特兒與背景之間的距離拉開，或是選擇清爽的場所當成背景，才是拍攝出自然散景效果的關鍵。

這張相片，是以APS-C規格相機所拍攝的影像。因為影像感應器尺寸的關係，散景效果與全片幅相機有所差異。當遇到這種情況時，不妨試著回想一下前面所提到的重點，再來拍攝吧！

50mm
(75mm)
APS-C

50mm(75mm) 手動模式(F1.6、1/250秒)
ISO100 白平衡：手動 模特兒：鮎川まなか

拍攝非正面的人像時 對焦點位置的選擇 非常重要

請將對焦點放置在 離攝影師較近的眼睛上

當拍攝模特兒的正面時，一般來說要把焦點對在眼睛上。但若是像範例相片那樣，臉是朝著斜向或橫向時，如果想要一雙眼睛都合焦，恐怕光圈得調得非常小才行了。但是這麼一來，不但沒有辦法發揮大光圈鏡頭的散景效果，而且也無法讓模特兒凸顯出來。此時，最好能將焦點對在離攝影師比較近的眼睛上。

因為一般人通常會將視線集中於畫面上較大的眼睛（離自己較近的眼睛），所以若是將焦點對在後方眼睛上，畫面整體失焦的感覺就會變得很強烈。當遇到這種問題時，與其說是景深效果，看起來更像是把焦點對在合焦面的後方了。

 85mm 全片幅

85mm（85mm）　光圈優先自動（F2.5、1/320秒）
ISO200　白平衡：手動　＋1EV　模特兒：果夏

92 活用廣角鏡頭的特性 拍攝模特兒的修長雙腿

套用效果時請適可而止 否則會讓雙腿比例不自然

在拍攝模特兒的全身照時，有許多場景，是從比攝影者視線還要更低的位置來拍攝。因為如果攝影師的身材比模特兒高大時，就變成以俯視的角度來拍攝，而呈現出來「頭大腳短」的狀態。

如果想要讓模特兒的雙腿看起來更修長，可以試著運用廣角鏡頭的特性，也就是強烈的遠近感效果來拍攝。使用廣角鏡頭從仰角的位置來拍攝，在相隔一段距離的位置，可以讓臉部拍得比較小，且雙腿看起來更加修長。

但是還請您切記，使用這種效果時需要適可而止。否則，不但會讓雙腿比例不夠自然，而且歪曲變形後的結果，會導致下半身拍起來變得很胖。

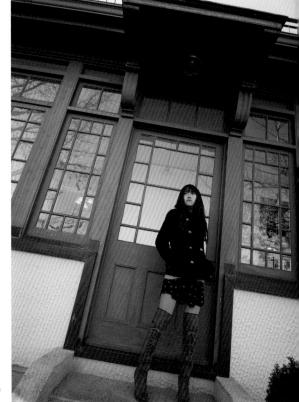

25mm（19.5mm） 中片幅

25mm（19.5mm）　手動模式（F4、1/200秒）　ISO200
白平衡：手動　模特兒：鮎川まなか

使用望遠微距鏡頭 拍攝模特兒局部特寫 93

150mm（225mm） 手動模式（F13、1/50秒） ISO100 白平衡：手動 使用閃光燈

避免太過貼近模特兒 對焦需更加謹慎

在進行人像攝影時，除了拍攝全身或半身相片，有時也會特寫模特兒身體的某一部位，來表現出性感或可愛的效果。

雖然說靠近拍攝影時，必須經常靠近被攝體來拍攝，但是如果太靠近的話，不但無法取得與被攝體之間的適當距離，反而會造成模特兒的緊張，甚至會因為過於接近而讓陰影產生，負面影響可說是層出不窮。

在這種時候，望遠微距鏡頭就派上用場了。這張相片是和模特兒保持了適當的距離，加上安定的採光，一邊指示模特兒一邊拍攝。不過，由於使用的是望遠微距鏡頭，所以必須搭配使用三腳架來謹慎地對焦。

150mm
（225mm）
APS-C

發揮標準定焦鏡頭特有的 自然距離感來拍攝人物 94

 50mm 全片幅

50mm（50mm） 光圈優先自動（F1.8、1/200秒）
ISO200 白平衡：手動 模特兒：鮎川まなか

人像攝影時的一大關鍵 就是與模特兒之間的距離感

標準定焦鏡頭的魅力之一，就是可以忠實表現出與模特兒之間的真實距離感。這裡所謂的距離感，代表著模特兒與攝影師之間的熟悉度及信賴感，對於人像攝影來說，這是非常重要的環節。

想要捕捉攝影當下最自然的距離感，且不需要刻意縮短與模特兒之間的距離，最適用的鏡頭絕對非標準定焦鏡頭莫屬了。

拍攝時，不運用任何誇張的表現，直率地捕捉模特兒的影像。在可以掌握狀況的前提下，選擇能讓背景可適度呈現的光圈值。

透過這張相片微妙的距離感，觀賞者會不自覺地開始想像自己與模特兒之間的關係，進而深深被畫面所吸引。

95 藉由望遠鏡頭捕捉模特兒 不經意流露出的自然表情

70-200mm（200mm） 手動模式（F3.2、1/100秒） ISO400 白平衡：手動 模特兒：溝口惠

適當的距離讓模特兒放鬆 可以自由移動來拍攝

當使用望遠鏡頭來拍攝模特兒時，必須得和模特兒之間取得適當的距離才行。可是，雖然拍攝前嘗試多加溝通，但彼此之間似乎還是隔了屏障，無法自然的互動。其實，多了這層距離感，有時反倒能讓模特兒忽略相機的存在，表現出自然的表情。想要捕捉模特兒不經意流露出的自然表情時，望遠鏡頭最適合不過。

有時候，模特兒常常根本就沒注意到已經開始拍攝，或是就算告知她以經開始拍攝，但因為和相機相隔遙遠，所以也不會感到緊張，攝影者透過自由移動來取景，很容易拍攝到自然的表情。範例相片是利用200㎜望遠鏡頭，成功捕捉到不緊張的真實表情。

96 在自然的距離下 使用大光圈讓輪廓模糊化

50mm 全片幅

50mm（50mm） 手動模式（F1.4、1/1600秒） ISO200
白平衡：手動 模特兒：溝口惠

因為採用開放光圈 所以很容易導致失焦

在保留自然距離感的同時，將輪廓模糊以表現出朦朧的美感，試著營造出這個年紀的女孩，所散發出來的衝突感。為了避免望遠鏡頭將輪廓過度模糊化，因而改用可以表現出自然距離感的標準定焦鏡頭。

標準視角的定焦鏡頭，大多為F值較小的大光圈鏡頭，在光圈開放的狀態下，可以得到相當明顯但不會過於強烈的散景效果，所以非常適合使用。

拍攝時，由於鏡頭是處於光圈開放的狀態，所以只要有些微的晃動，就會導致失焦問題發生。所以各位請記得要使用三腳架，並確實將焦點對準在模特兒的瞳孔上。

加入海洋或天空
拍攝更具張力的人像作品

**以海洋與天空的寬廣
襯托出人物的美麗身影**

將模特兒填滿整個畫面，或是利用模糊背景來凸顯模特兒，這些通常都是進行人像攝影時慣用的手法。

事實上，在大多數的人像攝影作品中都可以發現，如果想要表現出模特兒的魅力，可以直接拍攝模特兒最具特色的部分，或將焦點集中在模特兒臉部。不過，除了只拍攝模特兒，再往往會導致畫面過於凌亂。所以拍攝往往會導致畫面過於凌亂。所以拍攝景深較深，雖然背景不會模糊掉，但可以大膽地捕捉寬廣的視野，不用太在意變形的問題。

想要拍攝出寬闊的畫面，廣角鏡頭是最適合的。不過，因為廣角鏡頭的景深較深，雖然背景不會模糊掉，但可以大膽地捕捉寬廣的視野，不用太在意變形的問題。

加上背景來營造整體的畫面表現，也是一種不錯的手法。

在這張相片中，不僅捕捉到了模特兒的女人味以及甜美笑容，同時也加入海洋與天空的寬廣與深度，讓畫面變得相當具有視覺張力，整體的表現也更加紮實。

時的重點，就是要讓背景能夠清爽呈現，而且同時又能襯托出模特兒與眾不同的美麗身影。

從前面的解說中，大家應該都知道廣角鏡頭會產生人物歪曲變形的現象，但有時會因為人物姿勢及服裝的關係，讓人不會特別在意變形的問題（如同範例相片）。基本上，如果是拍攝全身相片，在重視整體狀態的構圖下，可以大膽地捕捉寬廣的視野，不用太在意變形的問題。

拍攝的POINT !

● 利用廣角鏡頭捕捉海洋與天空的遼闊。

● 運用人物的姿勢與服裝，讓歪曲變形的現象不過於明顯。

24-105mm（24mm）

24-105mm（24mm）　手動模式（F6.3、1/1640秒）　ISO200　白平衡：手動
模特兒：藤江麗奈（AKB48）

98

使用大光圈定焦鏡頭
捕捉活潑兒童的瞬間畫面

●拍攝兒童生活照時，請在他動來動去的時候按下快門。

●請使用能得到高速快門的大光圈鏡頭。

利用高速快門
拍攝動來動去的兒童

接下來，我們跳脫出女性人像的攝影，和各位分享幾則活用鏡頭拍攝兒童的技法。

如果是在室內拍攝兒童的話，建議您使用大光圈的定焦鏡頭。因為室內攝影的快門速度，往往會比在室外來得更慢，所以需要大光圈來提高快門速度。或許，也有人會主張使用閃光燈來打光，就能拍得非常明亮，不過那卻破壞了拍攝兒童時的自然氣氛。

當然，如果兒童能夠靜止不動，就不必太在意快門速度，但都只拍些四平八穩的相片，好像也太沒意思了！

所以，想要拍攝兒童日常的樣貌，最佳的時機就是在他們動來動去的時候。因為完全沒注意到相機的存在，就會出現相當生動的表情。因此，才需要使用能得到高速快門的大光圈鏡頭。此外，使用大光圈鏡頭，能在不選擇高感光度的前提下，提升快門速度，如此才可以確保得到更高畫質的影像。

基本上，大光圈鏡頭比起一般的標準變焦鏡頭，更容易讓背景呈現出散景效果，所以能拍攝出具有粉嫩感覺的可愛相片。此外，如果能夠拿穩相機，就連蠟燭的火光都能輕鬆拍攝下來。之後若遇到需要拍攝生日宴會等記念相片時，就可以派上用場了。

至於近拍攝影方面，由於合焦的範圍會變得很淺，所以還請您確實地將焦點對在被攝體的眼睛上。

🎞 75mm（150mm） `M4／3`

75mm（150mm）　光圈優先自動（F1.8、1/100秒）　ISO200　白平衡：陰天　+1 EV

99

以廣角鏡頭
貼近拍攝
同時捕捉兒童與背景

將周邊的環境融入構圖中
營造生動的臨場感

使用廣角鏡頭靠近被攝體拍攝時，可以將前方的被攝體拍得相當大。想要將兒童等可愛的被攝體放大拍攝下來時，不妨試著使用廣角鏡頭。

一般來說，廣角鏡頭因為景深通常都會比較深，所以很難在背景上製作出散景效果。但是，反而能利用將周邊環境融入畫面的方式，製造出更吸引人的臨場感。再加上廣角鏡頭寬闊的視角，可以呈現既真實又生動的影像畫面。

實際拍攝時，可以將被攝體往左或右偏移，刻意多納入一些背景，就能自然的影像表現。

成功傳達出被攝體與其周圍環境的樣貌了。

雖然款式較少，但市面上也有光圈較大的廣角定焦鏡頭，透過這些大光圈的鏡頭，也可以營造出強烈的散景效果。不過，若是背景過於模糊化，反而沒辦法從其中得到任何資訊，所以請各位一邊確認散景效果程度，一邊進行光圈的相關設定。

最後，因為使用的是廣角鏡頭，所以一定會出現如前面所述的扭曲變形現象。而且只要越靠近被攝體，或是被攝體越接近畫面邊緣，變形的現象就會更加明顯。所以拍攝時，請您千萬要留意相關的問題，避免造成不自然的影像表現。

24-70mm(24mm)　光圈優先自動(F3.2、1/125秒)　ISO400　白平衡：手動

100

透過自然的視角
為眼前的日常畫面
留下感動回憶

將主角配置於
能吸引觀賞者目光的位置

焦距在50㎜左右的鏡頭，因為與人類的視角最為接近，所以一般都會稱為標準鏡頭。拍攝時，可以運用這種日常視角，將眼前的實際景象完整捕捉下來。很多時候，正是因為這種平凡的視角，才能讓拍攝出來的相片更具安心感。

如果想要拍攝眼前的日常畫面時，

使用廣角鏡頭的誇張遠近感，或是望遠鏡頭的強烈壓縮效果，都不如選擇自然且給人率真感受的標準鏡頭進行攝影。

然而，這也的確是難以讓人留下深刻印象的拍攝視角。在使用標準鏡頭攝影時，重點就是必須保持在自己雙眼所見的視線，以自然的構圖來安排被攝體的位置。其中，特別要將身為主角的被攝體，配置於能吸引觀賞者目光的位置，這點相當重要。

這張相片，是以60㎜的標準鏡頭視角所拍得的影像。不過，因為在視角上缺乏張力，所以決定要為畫面製造出動感。

最後，將相機調整為快門優先自動模式，並且選擇了能讓上方的玩具，呈現出適當散景效果的快門速度。此外，將玩具配置於畫面的左上角，在留意兒童目光及對角線構圖的同時，拍攝出讓人一看就能感動的日常生活相片。

4／3

▶ 拍攝的 POINT ！

● 使用標準定焦鏡頭捕捉被攝體
　自然的畫面。

● 藉由調整快門速度，為影像稍
　微增添一些動感。

🔲30mm（60mm）

30mm（60mm）　快門優先自動（F2.8、1/30秒）　ISO400　白平衡：自動

用語集

閱讀完本書後，本篇為您特別整理了一些比較難以理解的鏡頭相關用語，請您多加利用。　文字‧福島義光

英

EV

Exposure Value的簡寫，也就是計算光圈值與快門速度後，所得到的曝光值。在設定為ISO100的狀態下，當光圈設定為F1、快門速度設定為1秒時，EV值就為0。一般的晴天(光圈為F8、快門速度為1/250秒)，則會變成EV14。

ISO感光度

國際標準化組織(ISO)所決定出的數值，用以記錄光線可以到達多遠的範圍，並將其顯示出來的底片規格。即使是數位相機，也運用同樣的數字來表示感光度。數字越大代表感光度越高，因此就算是在陰暗的場所，依然可以完成攝影。

RAW檔案

在轉換為JPEG或TIFF格式之前，從影像感應器上直接輸出的原始(未顯像)影像檔案。因為是未壓縮或是無損壓縮的檔案，所以容量相當大，只要透過專用的顯像軟體，便可調整並輸出(顯像)影像，不但畫質不會變差，而且在各種調整項目的範圍方面，具有相當高的自由度。

ㄅ

白平衡

配合照明光線的色溫，調整相機上的色彩資訊，為了將白色物體拍出真正純白顏色的功能。可以使用濾鏡調整白平衡，或是透過電子色彩數據來進行。

表面塗層

在鏡頭及濾鏡等光學器材上，為了能消除有害的反射光且增加透光率，會在鏡頭的表面施以薄膜處理，而表面塗層所指的就是該薄膜。最近，市面上也推出了能防止刮痕及髒汙附著的產品。

標準鏡頭

在焦距為接近畫面對角線長度的鏡頭上，可以得到約40~55度左右視角。也就是指在35mm規格全片幅相機上，焦距約為40~58mm的鏡頭。

變形效果

利用廣角鏡頭及魚眼鏡頭靠近被攝體攝影時，會因為鏡頭所產生的變形像差，而產生誇張的遠近感效果，也就是會讓被攝體的大小及形狀，拍攝出與所見景物迥然不同的現象。

變焦環

位於變焦鏡頭上的環狀部件，藉由旋轉這個環狀部件，來移動組成鏡片的其中一部分，達到可以連續調整焦距的作用。

ㄆ

曝光

透過決定光圈以及快門速度，調整底片或CCD等影像感應器上光線照射的程度。至於所照射的光線量，即為一般所謂的「曝光值(EV)」。

曝光倍數

使用濾鏡來執行近拍放大攝影時，由於所得到的影像會比一般成像面的照度還要低，為了要修正這部分的減損，所得到適當曝光的曝光比。

ㄈ

非球面鏡片

為了修正鏡頭的像差，採用並非球面表面的鏡片。對於修正球面像差、修正變形像差，以及變焦鏡頭的小型化等方面都相當有成效。

對焦

的部分。在鏡頭接環上，是用來傳達鏡頭原有的資訊，包含攝影時的距離、光圈，以及電力等資訊項目。

也就是焦點。在合焦面上，讓被攝體清晰成像的操作，就是所謂的對焦。另外，若是沒有實際對焦的話，就無法拍攝出鮮明清晰的被攝體，而這種狀態就稱之為「失焦」。

凸緣焦距

從相機前方的鏡頭接環起，一直到焦平面之間的距離。會隨著鏡頭製造廠商及產品不同而有所差異，而凸緣焦距較短的鏡頭，比較容易透過鏡頭轉接環安裝其他廠牌的鏡頭。

濾鏡

能吸收、穿透特定的顏色及光線成分，並具有保護鏡片表面功能的光學配件。另外還有能減少光量、修正色彩，以及改變對比度的產品。

工作距離

所指的就是被攝體與鏡頭前端之間的距離。而被攝體與成像面之間的距離，被稱為「拍攝距離」。在近拍攝影時，這個數值就變得非常重要。

光圈葉片

裝置於鏡頭當中，可以用來調節光量以及調整影像景深(合焦範圍)的部件。為了可以連續進行調整，大多以葉片重疊的方式組合而成。部分早期的鏡頭，需要以手動的方式來調整光圈葉片。

防手振功能

將鏡頭內的其中一部分或是影像感應器，朝著能消弭振動的方向擺動，透過電子處理，就算是運用比平常還要緩慢的快門速度來拍攝，都能得到相當鮮明銳利的影像。

泛焦

所指的就是從近景到遠景，所有的被攝體皆可清楚合焦的狀態，主要在拍攝風景相片時使用。利用較小光圈、廣角鏡頭，以及移軸攝影技巧等皆可達成。

特殊低色散鏡片

這是一種在藍色到紅色的波長上，折射率的變化會比一般光學鏡片還要少的鏡頭素材。比較不容易產生色暈及對比度低下的現象。一般來說，也被稱之為UD、LD、SD、ED鏡片。

放大鏡

利用安裝於觀景器接目位置的配件，將觀景器上的影像放大。當您想要執行精密的對焦動作時，便可以使用這項配件。

透視效果

這是在平面的畫面上，增添立體感、遠近感的效果。利用成像的大小、位置、色調的濃淡、色彩的組合、焦點、散景等元素來控制。

構圖

攝影時，透過觀景器來決定拍攝範圍及畫面呈現等一連串動作。

電子接點

舉凡電子開關、繼電器、斷路機、接觸機等，將電子迴路開關的裝置，與其他金屬部件相互接觸，將便可以使用這項配件。

廣角端

在變焦鏡頭上，將焦距調整到最短的狀態。相反的，當焦距調整到最長的狀態，則被稱為「望遠端」。

廣角鏡頭

視角比標準鏡頭還要來得更寬廣（約60度以上）的鏡頭，以35mm規格全片幅來說，所指的就是焦距在35mm以下的鏡頭。最大的特色，就是景深會非常深。

觀景器

為了能方便決定構圖，並可以準確地對焦，在相機上設置的部件。分別有使用稜鏡或反射鏡的光學式，以及使用液晶畫面等的電子式。

口徑蝕

→請參考「漸暈效果」相關的介紹。

卡榫式鏡頭接環

鏡頭與相機機身上，透過設置卡榫的方式，在插入鏡頭時只要稍微旋轉，便可以將彼此的卡榫牢牢扣住，也是目前主流的鏡頭安裝方式。至於其他的安裝方式，還有旋入式與崁入式。

後鏡片

由多片鏡片所組成的鏡頭鏡片群當中，位於光圈開口後面的鏡片群（接近相機側）。

即時顯示

所指的就是在攝影時，可以一邊透過液晶螢幕來確認被攝體，一邊完成攝影的功能。和光學觀景器相比，最大的特色就是可以確認曝光補償的效果，及白平衡等功能的表現。

焦距

從鏡頭鏡片光學組件的主點，一直到相機內部焦點之間的距離。攝影用的鏡頭，因為是以數片鏡片所組成的，所以焦距的數值，一般來說不見得會與鏡筒的長度達到一致。

景深

所指的就是在被攝體上對焦時，看得出來在被攝體前後均有確實合焦的範圍。分別有前景深與後景深兩種，通常都具有後景深比前景深來得更深的特質。鏡頭的焦距越短、光圈縮得越小，景深就會變得越深（合焦的範圍越廣）。

解析度

在鏡頭或底片上，可以辨別細節部分且區別描寫的能力。將白與黑分離開來的界限值，就是以解析度來表現。

漸暈效果

也可以被稱為口徑蝕，所指的就是從斜角處投射而來的光束，被鏡頭的邊緣等部分遮住的狀態。

最後的結果，會導致周邊光量不足，可以藉由縮小光圈的動作來加以改善。

鏡頭拭紙

用來擦拭鏡頭等光學製品表面髒汙的紙張，是以不會產生棉屑及粉狀纖維的不織布所製作而成。一般來說，也可以稱之為拭鏡紙。

前鏡片

由多片鏡片所組成的鏡頭鏡片群當中，開口前面的鏡片群（接近被攝體側）。

相機角度

攝影時的相機角度，也可以稱之為拍攝角度。將相機置放於較低的位置，從下方好像仰望被攝體般的攝影方法，一般可以稱為仰角（低角度）拍攝。反之，從上方好像俯瞰被攝體般的攝影方法，則被稱為俯角（高角度）拍攝。

像差

從一個定點所發出的光線，不會集中在一個定點成像，而是散落在該點的周圍，也就是偏離了理想成像點的狀態。分別有單色像差（球面像差、慧星像差、非點像差、像面彎曲、變形像差），以及色像差（軸上色像差、倍率色像差）等不同的種類。

遮光罩 ㄓ
安裝於鏡頭的最前端，而這項配件主要是用來阻擋從畫面外投射進來的有害光線。同時還兼具保護鏡頭本體，免於受到外來衝擊的效果。

成像圈 イ
光線透過鏡頭，會在與光軸垂直的焦平面上結合出影像。該影像越接近外側畫質越差，且光量也越低。所以，也可以說是畫質與光量可容許範圍的外周圓。

吹球 尸
在手中用力抓握，可以將空氣噴出，是一項用來吹掉相機及鏡頭表面的髒汙及灰塵等的工具。

視角
所指的就是將可以拍入畫面的範圍，以角度的形式來表示。焦距越短視角越寬廣，焦距越長則視角越狹窄。在35mm規格全片幅相機上使用50mm的鏡頭時，對角線視角約為47度。

釋放快門
按下快門按鈕，並且釋放快門的動作。另外，當

釋放快門時，有許多配件可以被用來當成相機與手之間的媒介，例如傳統快門線、氣壓快門線、電子快門線等，在需要長時間曝光時，這些都是很實用的工具。

測光 ㄘ
測量照射於被攝體上的光線量，分別有直接測量照射在被攝體身上光線亮度的入射式測光，以及測量被攝體反光亮度的反射式測光。目前內建於相機當中的測光機制，皆為反射式測光。

散景 ㄙ
在實際對焦的被攝體以外的前景及背景上，影像呈現不清楚的模糊狀態。當使用望遠鏡頭，且開放光圈（將F值調整到較小的數值），便能輕鬆在被攝體的前後範圍，製作出強烈的散景效果。

影像感應器 一
位於矽膠之類的半導體機板上的感光用部件，一般也稱之為感光元件。數位相機與起後，影像感應器便取代了底片的地位。影像感應器所負責的工作，是將光線轉換為電子數據，目前共有CCD及CMOS等類型。

壓縮效果
以望遠鏡頭來拍攝時，在原本相隔較遠的位置，將各種不同的被攝體們，拍出看起來比實際距離還要更靠近的效果。

耀光
在平面圖像上，雜訊光線任意延展開來的現象。光線受像差影響，或在鏡頭內部反射，都會導致這種現象產生。

望遠鏡頭 ㄨ
比標準鏡頭視角還要來得狹窄（約30度以下）的鏡頭，也就是指在35mm全片幅上，焦距達70mm以上的鏡頭。最大的特色就是景深非常淺，而且可以拍攝距離較遠的物體。

無限遠
與被攝體之間的拍攝距離非常遙遠，在鏡頭上，一旦超過了這個距離，就完全不需要再執行對焦動作了。

微距鏡頭
這是一款可以修正近距離攝影時所產生的像差，同時也能用於近拍的鏡頭。當使用定焦鏡頭時，可以拍出放大倍率達1/2~等倍程度的影像。有時，也稱為近攝鏡頭。

劃時代巨擘 超望遠變焦鏡頭

體會前所未有的拍攝魔力。

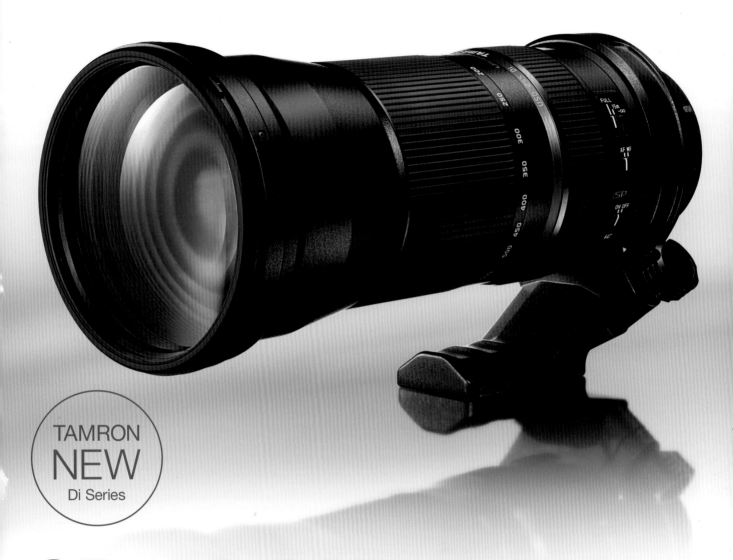

TAMRON
NEW
Di Series

SP 150-600mm
F/5-6.3 Di VC USD

騰龍最新 150-600mm 四倍變焦鏡，600mm 超遠攝距，搭載 VC 防震補償四級防手震、
USD 超音波自動對焦馬達，可輕易地手持拍攝生態、風景、運動等生活題材。
騰龍獨創eBAND奈米鍍膜層，能有效消除鬼影及耀光，提供高素質的遠攝影像。

Di系列鏡頭：專為35mm全幅數位SLR/35mm底片SLR相機設計之鏡頭

適用接環：Canon、Nikon、Sony*
*因Sony數位SLR相機機身已具防震功能，搭配Sony相機使用之鏡頭不包含VC影像穩定功能。

三年保固+三日完修 本公司不提供水貨付費維修服務

總代理：俊毅實業股份有限公司
台北市中正區杭州南路一段115號4樓
(02)2321-8258 www.tamron.com.tw

TAMRON
New eyes for industry